# 蔡繼琨

（藝德雙馨）

# c o n t e n t s 目次

## 生命的樂章 揮動交響樂指揮棒

## 靈感的律動 傳承與創新的智者

## 創作的軌跡 豐沛的音樂創作力

## 附錄

# 台灣音樂「師」想起

文建會文化資產年的眾多工作項目裡，對於為台灣資深音樂工作者寫傳的系列保存計畫，是我常年以來銘記在心，時時引以為念的。在美術方面，我們已推出「家庭美術館—前輩美術家叢書」，以圖文並茂、生動活潑的方式呈現；我想，也該有套輕鬆、自然的台灣音樂史書，能帶領青年朋友及一般愛樂者，認識我們自己的音樂家，進而認識台灣近代音樂的發展，這就是這套叢書出版的緣起。

我希望它不同於一般學術性的傳記書，而是以生動、親切的筆調，講述前輩音樂家的人生故事；珍貴的老照片，正是最真實的反映不同時代的人文情境。因此，這套「台灣音樂館—資深音樂家叢書」的出版意義，正是經由輕鬆自在的閱讀，使讀者沐浴於前人累積智慧中；藉著所呈現出他們在音樂上可敬表現，既可彰顯前輩們奮鬥的史實，亦可為台灣音樂文化的傳承工作，留下可資參考的史料。

而傳記中的主角，正以親切的言談，傳遞其生命中的寶貴經驗，給予青年學子殷切叮嚀與鼓勵。回顧台灣資深音樂工作者的生命歷程，讀者們可重回二十世紀台灣歷史的滄桑中，無論是辛酸、坎坷，或是歡樂、希望，耳畔的音樂中所散放的，是從鄉土中孕育的傳統與創新，那也是我們寄望青年朋友們，來年可接下

傳承的棒子，繼續連綿不絕的推動美麗的台灣樂章。

　　這是「台灣資深音樂工作者系列保存計畫」跨出的第一步，共遴選二十位音樂家，將其故事結集出版，往後還會持續推展。在此我要深謝各位資深音樂家或其家人接受訪問，提供珍貴資料；執筆的音樂作家們，辛勤的奔波、採集資料、密集訪談，努力筆耕；主編趙琴博士，以她長期投身台灣樂壇的音樂傳播工作經驗，在與台灣音樂家們的長期接觸後，以敏銳的音樂視野，負責認真的引領著本套專輯的成書完稿；而時報出版公司，正也是一個經驗豐富、品質精良的文化工作團隊，在大家同心協力下，共同致力於台灣音樂資產的維護與保存。「傳古意，創新藝」須有豐富紮實的歷史文化做根基，文建會一系列的出版，正是實踐「文化紮根」的艱鉅工程。尚祈讀者諸君賜正。

行政院文化建設委員會主任委員　陳郁秀

# 認識台灣音樂家

「民族音樂研究所」是行政院文化建設委員會「國立傳統藝術中心」的派出單位，肩負著各項民族音樂的調查、蒐集、研究、保存及展示、推廣等重責；並籌劃設置國內唯一的「民族音樂資料館」，建構具台灣特色之民族音樂資料庫，以成為台灣民族音樂專業保存及國際文化交流的重鎮。

為重視民族音樂文化資產之保存與推廣，特規劃辦理「台灣資深音樂工作者系列保存計畫」，以彰顯台灣音樂文化特色。在執行方式上，特邀聘學者專家，共同研擬、訂定本計畫之主題與保存對象；更秉持著審慎嚴謹的態度，用感性、活潑、淺近流暢的文字風格來介紹每位資深音樂工作者的生命史、音樂經歷與成就貢獻等，試圖以凸顯其獨到的音樂特色，不僅能讓年輕的讀者認識台灣音樂史上之瑰寶，同時亦能達到紀實保存珍貴民族音樂資產之使命。

對於撰寫「台灣音樂館─資深音樂家叢書」的每位作者，均考慮其對被保存者生平事跡熟悉的親近度，或合宜者為優先，今邀得海內外一時之選的音樂家及相關學者分別為各資深音樂工作者執筆，易言之，本叢書之題材不僅是台灣音樂史之上選，同時各執筆者更是台灣音樂界之精英。希望藉由每一冊的呈現，能見證台灣民族音樂一路走來之點點滴滴，並為台灣音樂史上的這群貢獻者歌頌，將其辛苦所共同譜出的音符流傳予下一代，甚至散佈到國際間，以證實台灣民族音樂之美。

本計畫承蒙本會陳主任委員郁秀以其專業的觀點與涵養，提供許多寶貴的意見，使得本計畫能更紮實。在此亦要特別感謝資深音樂傳播及民族音樂學者趙琴博士擔任本系列叢書的主編，及各音樂家們的鼎力協助。更感謝時報出版公司所有參與工作者的熱心配合，使本叢書能以精緻面貌呈現在讀者諸君面前。

國立傳統藝術中心主任　柯基良

# 聆聽台灣的天籟

音樂，是人類表達情感的媒介，也是珍貴的藝術結晶。台灣音樂因歷史、政治、文化的變遷與融合，於不同階段展現了獨特的時代風格，人們藉著民俗音樂、創作歌謠等各種形式傳達生活的感觸與情思，使台灣音樂成為反映當時人心民情與社會潮流的重要指標。許多音樂家的事蹟與作品，也在這樣的發展背景下，更蘊含著藉音樂詮釋時代的深刻意義與民族特色，成為歷史的見證與縮影。

在資深音樂家逐漸凋零之際，時報出版公司很榮幸能夠參與文建會「國立傳統藝術中心」民族音樂研究所策劃的「台灣音樂館—資深音樂家叢書」編製及出版工作。這一年來，在陳郁秀主委、柯基良主任的督導下，我們和趙琴主編及二十位學有專精的作者密切合作，不斷交換意見，以專訪音樂家本人為優先考量，若所欲保存的音樂家已過世，也一定要採訪到其遺孀、子女、朋友及學生，來補充資料的不足。我們發揮史學家傅斯年所謂「上窮碧落下黃泉，動手動腳找資料」的精神，盡可能蒐集珍貴的影像與文獻史料，在撰文上力求簡潔明暢，編排上講究美觀大方，希望以圖文並茂、可讀性高的精彩內容呈現給讀者。

「台灣音樂館—資深音樂家叢書」現階段一共整理了二十位音樂家的故事，他們分別是蕭滋、張錦鴻、江文也、梁在平、陳泗治、黃友棣、蔡繼琨、戴粹倫、張昊、張彩湘、呂泉生、郭芝苑、鄧昌國、史惟亮、呂炳川、許常惠、李淑德、申學庸、蕭泰然、李泰祥。這些音樂家有一半皆已作古，有不少人旅居國外，也有的人年事已高，使得保存工作更為困難，即使如此，現在動手做也比往後再做更容易。我們很慶幸能夠及時參與這個計畫，重新整理前輩音樂家的資料，讓人深深覺得這是全民共有的文化記憶，不容抹滅；而除了記錄編纂成書，更重要的是發行推廣，才能夠使這些資深音樂工作者的美妙天籟深入民間，成為所有台灣人民的永恆珍藏。

時報出版公司總編輯
「台灣音樂館—資深音樂家叢書」計畫主持人　林馨琴

# 台灣音樂見證史

　　今天的台灣，走過近百年來中國最富足的時期，但是我們可曾記錄下音樂發展上的史實？本套叢書即是從人的角度出發，寫「人」也寫「史」，勾劃出二十世紀台灣的音樂發展。這些重要音樂工作者的生命史中，同時也記錄、保存了台灣音樂走過的篳路藍縷來時路，出版「人」的傳記，亦可使「史」不致淪喪。

　　這套記錄台灣二十位音樂家生命史的叢書，雖是依據史學宗旨下筆，亦即它的形式與素材，是依據那確定了的音樂家生命樂章——他的成長與趨向的種種歷史過程——而寫，卻不是一本因因相襲的史書，因為閱讀的對象設定在包括青少年在內的一般普羅大眾。這一代的年輕人，雖然在富裕中長大，卻也在亂象中生活，環境使他們少有接觸藝術，多數不曾擁有過一份「精緻」。本叢書以編年史的順序，首先選介資深者，從台灣本土音樂與文史發展的觀點切入，以感性親切的文筆，寫主人翁的生命史、專業成就與音樂觀、性格特質；並加入延伸資料與閱讀情趣的小專欄、豐富生動的圖片、活潑敘事的圖說，透過圖文並茂的版式呈現，同時整理各種音樂紀實資料，希望能吸引住讀者的目光，來取代久被西方佔領的同胞們的心靈空間。

　　生於西班牙的美國詩人及哲學家桑他亞那（George Santayana）曾經這樣寫過：「凡是歷史，不可能沒主見，因為主見斷定了歷史。」這套叢書的二十位音樂家兼作者們，都在音樂領域中擁有各自的一片天，現將叢書主人翁的傳記舊史，根據作者的個人觀點加以闡釋；若問這些被保存者過去曾與台灣音樂歷史有什麼關係？在研究「關係」的來龍和去脈的同時，這兒就有作者的主見展現，以他（她）的觀點告訴你台灣音樂文化的基礎及發展、創作的潮流與演奏的表現。

本叢書呈現了二十世紀台灣音樂所走過的路，是一個帶有新程序和新思想、不同於過去的新天地，這門可加運用卻尚未完全定型的音樂藝術，面向二十一世紀將如何定位？我們對音樂最高境界的追求，是否已踏入成熟期或是還在起步的徬徨中？什麼是我們對世界音樂最有創造性和影響力的貢獻？願讀者諸君能以音樂的耳朵，聆聽台灣音樂人物傳記；也用音樂的眼睛，觀察並體悟音樂歷史。閱畢全書，希望音樂工作者與有心人能共同思考，如何在前人尚未努力過的方向上，繼續拓展！

　　陳主委一向對台灣音樂深切關懷，從本叢書最初的理念，到出版的執行過程，這位把舵者始終留意並給予最大的支持；而在柯主任主持下，也召開過數不清的會議，務期使本叢書在諸位音樂委員的共同評鑑下，能以更圓滿的面貌呈現。很高興能參與本叢書的主編工作，謝謝諸位音樂家、作家的努力與配合，時報出版工作同仁豐富的專業經驗與執著的能耐。我們有過辛苦的編輯歷程，當品嚐甜果的此刻，有的卻是更多的惶恐，為許多不夠周全處，也為台灣音樂的奮鬥路途尚遠！棒子該是會繼續傳承下去，我們的努力也會持續，深盼讀者諸君的支持、賜正！

<div style="text-align:right">

「台灣音樂館——資深音樂家叢書」主編

</div>

【主編簡介】

加州大學洛杉磯校部民族音樂學博士、舊金山加州州立大學音樂史碩士、師大音樂系聲樂學士。現任台大美育系列講座主講人、北師院兼任副教授、中華民國民族音樂學會理事、中國廣播公司「音樂風」製作・主持人。

# 藝德雙馨蔡繼琨

　　暮春的某日夜晚，忽接趙琴學姊來電，邀我加入文建會主辦之「台灣資深音樂工作者系列保存計畫」的撰寫行列，負責撰寫台灣省交響樂團創辦人蔡繼琨先生之個人生命史。據趙姊的描述，蔡先生現定居中國大陸福州市，高齡已逾九十，身體依然健朗，為人氣節豪邁、風趣睿智，每日仍為所創辦的福建音樂學院校務夙夜匪懈，是個很特別的音樂家！放下電話，再三思考，愈覺膽怯。過去雖對蔡先生音樂事跡略有所聞，但未能有機會親自體認斯人斯事，若要將其生平形諸筆墨，實非個人有限能力所能及。為此，是夜輾轉反側，久久無法成眠。誠如俗諺所云：「天下無難事，只怕有心人。」終於說服自己，勇敢迎向挑戰吧！

　　數日後，與同事洪約華教授談起這項寫作計劃，洪老師以引以為傲的口吻言道：「蔡繼琨是我的表姨丈，是家父很推崇的一位了不起的音樂家！」並介紹我去拜訪她的另一位表姨丈，翁化清先生——

他曾任蔡繼琨主持之福建省立音專的軍事教官。從翁先生的訪談工作起，我展開了蔡繼琨傳記的撰寫計劃。

　　整個夏日，就在搜集、爬梳蔡先生之各項資料中匆匆度過。其間，我曾飛到福州市近身瞭解、接近蔡繼琨先生，也受到蔡先生伉儷的盛情招待，並將其個人所集的資料與照片全數提供，更增強我的寫作信心。或許是愛屋及烏之緣故，每個蔡先生的親朋好友，皆毫無保留及熱情地接受訪談，讓我充分體會蔡先生行事做人的成功所在。除蔡先生伉儷以及翁化清先生外，在此並要特別感謝前文建會主委申學庸教授、前觀光局長虞爲先生、畫家楊三郎夫人許玉燕女士、台北藝術大學陳泰成教授、蔡先生大弟子顏廷階和杜瓊英教授賢伉儷、蔡先生姪子、女丁守眞先生伉儷、丁貞婉教授以及國立台灣交響樂團前團長陳澄雄教授等前輩之協助，使我能更深入蔡繼琨先生的內心世界，感受一位音樂家的高尚情操。「藝德雙馨」是

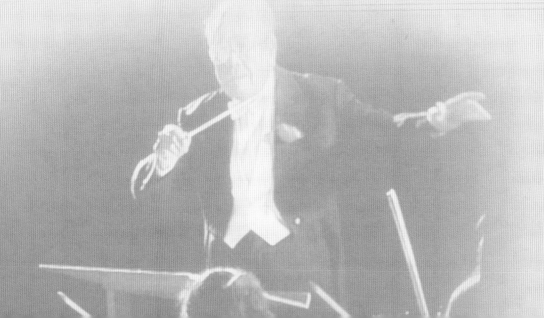

我從諸多訪談中，對蔡先生的最終結論。

　　本書之能如期完成，首要感謝主編趙琴博士的鼓勵與鞭策，並感謝文建會國立傳統藝術中心柯基良主任、民族音樂研究所胡偉姣所長、劉信成先生以及時報出版林馨琴、心岱、郭玢玢等女士之行政協助。同時要謝謝友人以及學棣林良哲、曹凱雯、黃淑蘭、陳意佳、張寧珊、顏綵思、呂佳穎等人協助搜集資料、整理圖片以及打字等繁瑣事務。禿筆難以將蔡繼琨之英勇音樂事跡盡書，恐有未逮之處，尚祈各方先進不吝指正！

<div style="text-align:right">

徐麗紗

二○○二年十一月二十五日

</div>

揮動交響樂
指揮棒

# 楔子

▲ 鹿港文開書院。（林良哲提供）

## 【鹿港文化重鎮】

曩昔，號稱台灣三大港埠「一府二鹿三艋舺」之中的鹿港，帆檣林立，貿易發達。除了經濟富裕外，鹿港人也重視文化生活。文風鼎盛、知書達禮、崇尚詩文是鹿港在物質文明之外的主要風尚。舉人、進士之多，是鹿港人最大的榮耀。當年，鹿港街頭巷尾流傳著一首歌謠：「本身蔡德芳、女婿林啓東、學生丁壽泉、後生蔡穀元。」

歌謠內容是在稱頌同治十三年（1874年）進士蔡德芳一門俊傑：蔡德芳曾中舉人、進士，擔任廣東省新興縣（現肇慶縣）

### 歷史的迴響

鹿港，又名「鹿仔港」，位於台灣中部西海岸，彰化平原的西北部，往昔與台南安平港、台北艋舺，鼎足而立，因而有「一府二鹿三艋舺」的俗諺。明末，大陸閩粵兩省居民移居台灣，鹿港即是初期移民開發的集鎮之一。雍正九年（1731年）正式開放為貿易港。乾隆四十九年（1784年），清廷以鹿港與泉州蚶江港相距最近，約僅需八、九個小時，而核准兩港對渡，從此泉州人大量湧入鹿港定居。帆檣林立、郊商雲集的鹿港，是台灣中部開發的門戶，也曾是台灣中部最大且富庶的城鎮。

▲ 鹿港古街「不見天」的景致。（林良哲提供）

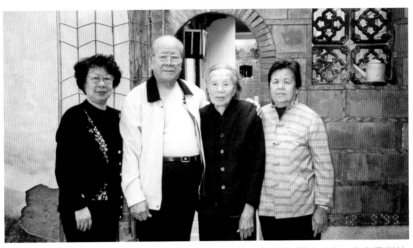

▲ 蔡繼琨（左二）、劉秀灼（左一）伉儷與其二嫂（右二）、姪女（右一）在泉州井亭巷「台灣蔡」老宅前合影（1999年9月12日）。

知縣，同時是鹿港文開書院山長，弟子眾多；其婿嘉義籍的林啓東，是光緒十二年（1886年）進士；得意門生丁壽泉（醴澄）後與蔡德芳結爲親家，是光緒六年（1880年）進士；蔡德芳的長子蔡穀元則是光緒十一年（1885年）彰化縣學拔貢。

歌謠中的大家長蔡德芳不僅學富五車，並具有俠義之風，常路見不平、拔刀相助，對於社會地方事務也極爲熱心參與。

同治元年（1862年），發生清代台灣史中爲時最久的「戴潮春事件」，當時僅是舉人的蔡德芳，曾率領貢生蔡廷元、富戶陳慶昌以及鹿港各郊商，集合施、黃、許等鹿港三大家族，練兵防禦，使得戴潮春軍隊不敢輕易侵犯鹿港。光緒十四年（1888年）「施九緞之亂」，主要爲抗拒彰化知縣李嘉棠清丈土地不公而引起。鹿港郊商與仕紳支持施九緞，抗議官府違背道德與經濟互惠原則。官民爭執不下時，蔡德芳爲弭平爭端，曾

## 歷史的迴響

戴潮春，字萬生，彰化四張犁莊（現台中市北屯區四張犁）人。戴氏本是天地會員，為避清廷查緝，乃聚集舊黨，另立八卦會。戴氏辦理團練，自備鄉勇三百。當時彰化境內盜匪橫行，殺人事件，時有所聞，戴氏軍隊為知縣高廷鏡拔擢重用，隨官捕盜，聲譽漸著，以致黨勢日益壯大。戴潮春之會眾累積達數萬人，已形成一種社會運動。同治元年（1862年）三月，繼任知縣雷以鎮開始嚴加管制，派兵鎮壓，戴軍起而反抗，此為「戴潮春事件」。

## 歷史的迴響

光緒十二年（1886年）五月，台灣巡撫劉銘傳奏請清賦。歷來台灣民眾向有多墾少報的陋習，亦相沿百餘年之久，若一旦清丈出浮多的田地，即須課賦，故一時民間輿情頗為激昂。加上清丈方法尚缺完備，彰化知縣李嘉棠因貪瀆而丈量不公，農民憤而聚眾抗拒此項清丈土地措施。群眾以施九緞為首包圍縣城，逼迫李嘉棠焚毀魚鱗冊。劉銘傳派兵施壓，施九緞逃亡，餘黨就擒，此為「施九緞之亂」。

代表鹿港鄉親面謁李嘉棠知縣。光緒年間，巡撫劉銘傳擬在台灣中部設置省會，蔡德芳為挽回鹿港日益沒落的商機，曾率領當地仕紳二十二人聯名上書劉銘傳，提出「請建省會於鹿港之議」，雖無結果，但由此可見蔡德芳愛鄉愛土之殷切，以及深具文人耿介的性格。

蔡德芳在知縣任期屆滿後，又回任鹿港文開書院山長，作育家鄉子弟。其長子蔡穀元、幼子蔡穀仁皆為邑拔貢，兄弟繼承父親衣缽，均為知書達禮之士，在鄉里以文名著稱。

中日甲午一役（1894年），清廷戰敗，乙未年（1895年）將台灣割讓予日本。蔡德芳少小離鄉，由福建省泉州府移居至鹿港，在此地成家立業，而今子孫已

▶ ▲ 蔡繼琨曾祖父蔡德芳的墨跡，現存於彰化市「元清觀」。（徐麗紗／攝影）

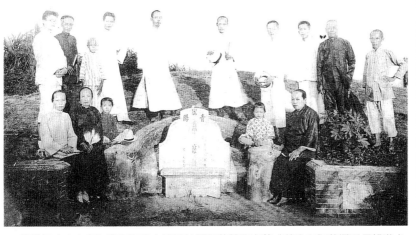

▲ 蔡穀仁（中立者）率家族自大陸返台祭拜蔡穀元之墓（前坐右爲蔡繼琨母親洪水鏡、前坐左二爲丁壽泉之媳蔡槎、後立右二爲其二舅洪經樵）。（丁守真提供）

滿堂，正要享清福之際，卻要被異國統治，實爲奇恥大辱。飽讀儒書的蔡德芳，充滿「義不臣倭」的忠君愛國風骨，乃興起「胡不歸」的念頭。此時，長子蔡穀元悲憤家國易色，猝然而逝。忍著傷慟，在幼子蔡穀仁的奉侍下，蔡德芳攜同家眷返回祖居地，從此不再返回鹿港。

　　泉州人對於來自台灣鹿港的蔡氏家族，位在西街井亭巷的宅邸，習稱爲「台灣蔡」宅。一九一二年農曆八月十五日，月到中秋分外明的佳節時，蔡德芳的曾孫、蔡穀元的愛孫——蔡繼琨，在「台灣蔡」的大宅院裡誕生。這個新生兒不僅爲福建省的音樂教育史寫下輝煌的一頁；更回到台灣擔任將軍團長，創辦交響樂團，並在台灣音樂史上佔有一席之地。「台灣蔡」進士府之門楣，因他而更爲光大！

# 書香世家永流傳

## 【台灣蔡的宅院裡】

步入福建音樂學院美麗如畫的校園內，映入眼簾的除了一幢幢素雅紅瓦白牆的西式教學房舍外，最顯眼的是一座紅色中式涼亭，這是蔡繼琨為紀念父母養育之恩而興建的。亭名為「海鏡亭」，亭柱上刻有一副對聯為：

> 海內慶泰平，興學教律呂；
>
> 鏡中記庭訓，建亭懷慈恩。

「海」、「鏡」二字分別取自蔡繼琨雙親名諱末字。

一九一二年中秋佳節，家家戶戶慶團圓的良辰吉時，住在閩南文化古城——泉州市西街井亭巷「台灣蔡」進士府的蔡實海和洪水鏡伉儷，喜獲麟兒，這是他們的第四個兒子，排「繼」字輩，取名為「繼琨」。在他前面的三個兄長分別為「繼滋」、「繼墀」、「繼標」。

蔡實海幼承庭訓，飽讀詩書。他的祖父蔡德芳為前清進士；父親蔡穀元為縣學拔貢；胞弟蔡璣是宣統年間拔貢，與其父親並稱為「父子拔貢」，是難得的殊榮，曾擔任廈門集美學校董事會秘書；叔父蔡穀仁亦為清末縣學拔貢，以詩文聞名。泉州市「台灣蔡」家族一門數傑，為鄉里人士所稱道。蔡實海的妻子洪水鏡，原籍福建省同安縣馬巷，亦有耀眼的家世，父

親洪謙光曾中進士，居前清四品官，死後追贈爲中憲大夫；胞弟洪經樵能詩能文，擔任廈門集美學校教職，弟媳蔡蕙卿是夫婿蔡實海的幼妹。蔡洪兩家聯姻，確實是門當戶對、親上加親，更在地方上傳爲一時美談。

富有強烈民族意識的蔡氏家族，自乙未年（1895年）台灣割讓予日本後，誓不臣服爲「日本皇民」，隨即遷回泉州故里定居，從此不再返台。蔡家祖業分散在大陸與台灣兩地，因被視爲居住在福建省的台灣居民，保有「台灣籍」，而必須履行納稅和捐款的義務。蔡實海兄弟及其叔父蔡縠仁，雖然身居福建，但每年均透過住在鹿港的親戚丁壽泉後裔代爲繳稅；在中日戰爭期間，還被強迫向日本政府購買愛國貯金及奉獻捐款。向日本政府捐款納稅之事，若是蔡德芳、蔡縠元父子地下有知，豈不搥首頓足！到底是福建籍抑是台灣籍，此種戶籍認同

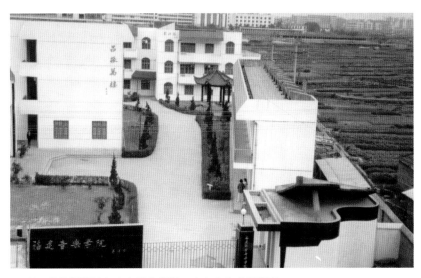

▲ 從福建音樂學院上方鳥瞰的景觀，右上方爲「海鏡亭」。

### 歷史的迴響

海鏡亭亭柱上之對聯原由蔡繼琨表兄丁瑞,魚長子丁守眞所撰，原文爲：

繼琨表叔大人福建音樂學院海鏡亭落成誌慶

海內慶泰平，興學教宮商；曲有調，歌有韻，欣見律呂得紹繼。鏡中記庭訓，建亭懷慈恩；仁者壽，賢者勇，堪頌孝範比瑤琨。

一九九五年五月吉日

晚姪丁守眞　　敬撰恭賀

蔡繼琨認爲這二副對聯的下文，對其個人過於恭維，僅取其上聯成一對，勒刻在亭柱上。

生命的樂章

蔡繼琨　藝德雙馨

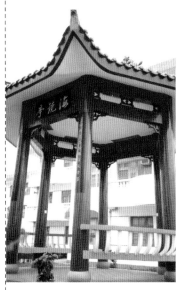
▲ 福建音樂學院校園内一角之海鏡亭。

在蔡家後代生活中亦產生了混淆性。因此，蔡繼琨常自我解嘲一番：「台灣人視我爲唐山人，唐山人又視我爲台灣人，我究竟是哪裡人？」何處是兒家？帶著成長以來的長久困惑，蔡繼琨只好以四海爲家；難怪成年以後的蔡繼琨能處處爲家。天地之大，到處皆有容身之地，無論在中國大陸、台灣、日本、菲律賓和美國，他都能怡然自得、廣結善緣！

兩歲時，父親蔡實海撒手西歸，辛勤的母親洪水鏡（1884~1967）親手持家，扛下家庭重擔。能幹的洪水鏡，協助蔡家長輩處理龐雜的祖業，有條而不紊。開明精通、博學多才的她，教子極爲嚴格，使得蔡繼琨在小小年紀即能吟詩作賦。七歲時，洪氏爲測試幼子的詩賦能力，曾出題「枕頭箱」，蔡繼琨隨即順口對出下聯「靠手板」。他的靈巧表現，眞不愧爲進士之後。聰慧警捷的蔡繼琨除擅於作詩、練書法外，亦十分乖巧懂事；若赴親友家作客，他頗知節制，絕不隨便翻動主人家的任何物品。長輩賜給的零用錢，他能知節儉，絕不亂花掉，必定存進錢筒裡。看在洪氏的眼裡，對於幼子曉事的得體表現十分肯定，認爲日後必成大器。洪氏對蔡繼琨最大的期盼是從事百年樹人、爲人師表的教育工作，她認爲這是一份無上光榮的神聖

職業。蔡繼琨日後在音樂領域裡興趣多元，曾創辦音樂學校；擔任交響樂團團長、指揮；從事音樂創作；亦曾是公職人員，但他最情有獨鍾的仍是音樂教育事業，來自母親的影響可說是主要因素。除此之外，他曾就讀的集美學校創辦人陳嘉庚，傾資辦學、名揚千秋的高尚情操，亦對蔡繼琨造成很大的啟示。

由於舅舅洪經樵在集美學校任職之故，母親帶著繼琨和兄姊們舉家南遷廈門。當時正就讀泉州市佩實小學（現通政小學）的蔡繼琨，因而轉至潯江邊集美學村的集美小學就讀。在集美

▼ 蔡繼琨家族合照：蔡繼琨（後排中）、洪水鏡（前排中）、葉葆懿（前排左二）。

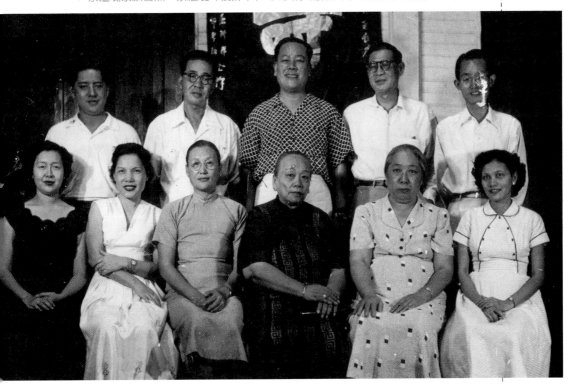

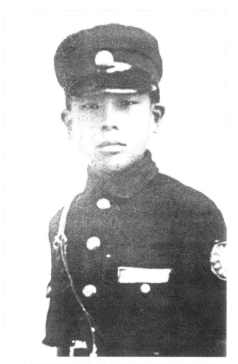

▲ 少年蔡繼琨於集美高級師範學校就學時期，時年十八歲。

就讀的歲月，是他一生中最美好的時光。課餘之暇，到濤江岸邊看漁舟，欣賞漁夫撈魚；甚至隨著漁舟蕩漾在江面上，悠閒自在。童年的回憶甜蜜難忘，構成了他日後在音樂創作方面的原動力。他以故鄉泉州的「南音」為素材，將濤江漁村的秀麗風光化為串串音符，譜出悅耳的音樂詩篇，並在國際作曲比賽中得獎。蔡繼琨因濤江而一鳴驚人，濤江藉著他的作品而永誌音樂史，兩者相互輝映，為一九三〇年代我國樂壇盛事。

當年「台灣蔡」進士府老主人蔡德芳熱心參與社會事務，勇於為鄉民仗義執言，造福桑梓。襲自蔡家先祖的一脈相傳，少年蔡繼琨亦以「見義勇為」的英勇表現聞名於鄉里。對於不公不義的事務，他非常不齒，屢為此而打抱不平。中學就學期間，他常為弱勢同學向校方爭取權益，甚至於「兩肋插刀，在所不辭」，因此往往不見容於校方而輾轉念了幾所中學，曾先後就讀廈門雙十中學、上海新民中學、集美中學等校。由血氣方剛的少

註1： 由於蔡繼琨常年在外奔波，如赴日留學、上前線慰問戰士、前往海外宣慰僑胞，夫妻長期分離而漸生隔閡，導致離婚收場。二子由蔡母撫養長大，兒孫在社會上多有成就。

年至剛正不阿的成年，蔡繼琨始終保持俠義風骨，抑強助弱、劫富濟貧等各種義舉時有可見。曾經得助於他的各方人士，提起「蔡繼琨」三字，莫不肅然起敬，常豎起拇指稱讚不已。

中學畢業後，為了完成母親的心願，他繼續升學集美學校體系的集美高級師範學校。在學期間，奉母命與同學陳理英結婚，時年僅十八歲，倆人育有依文、一明等二子。[1] 由於成績優異，他在完成學業後，留校擔任軍樂隊教練。但書到用時方恨少，為求更進一步深造音樂，他興起留學日本的念頭。蔡繼琨的表兄丁瑞魚是集美學校的校醫，畢業於日本醫學專門學校，對於日本的教育狀況瞭解極為深刻。他認為日本的音樂教育在當時的亞洲乃是首屈一指，極力鼓勵表弟蔡繼琨赴日留學，並在經濟方面予以奧援。

一九三三年，在表兄丁瑞魚的鼓勵與支持下，帶著親友們的祝福，揮別親愛的母親，蔡繼琨自廈門搭船前往上海，轉搭開往日本長崎的「上海丸」，再搭火車前往東京，開始他漫長的留學生涯。

## 歷史的迴響

丁瑞魚（1901~1973），為蔡繼琨曾祖父蔡德芳得意門生丁壽泉進士之孫。丁壽泉的兒子丁寶光娶蔡德芳孫元女，即蔡穀元長女蔡桂為妻，丁瑞魚是其麥子。當年丁家與蔡家聯姻，曾是鹿港地方上一樁大事。丁瑞魚於台灣總督府醫學校畢業後，即留學日本醫學專科學校，返台後又轉赴廈門集美學校擔任校醫，並在當地與蔡繼琨舅舅洪經框之長女洪若蕙結婚。丁、蔡、洪三家親上加親，使三個家族的聯繫更為密切。蔡家遷往泉州後，留在鹿港等地的在台祖業，即由丁家代為處理。一九四七年二二八事件期間，丁瑞魚曾無端被捕，幸賴表弟蔡繼琨少將的營救才被釋回。由於對子女的教育成功，洪若蕙於一九七二年當選台北市模範母親。

# 潯江漁火展才氣

## 【赴日深造音樂】

自實施明治維新革新運動後，日本即積極提倡近代化教育。音樂是近代化教育的必要課程，培育音樂師資和專門人才便成為明治維新政府的當務之急。至一九三〇年代，日本的音樂水準已達世界級，歐美著名音樂家絡繹於途，音樂活動蓬勃發展。部分外來的音樂家在舉行音樂會後，往往留在日本國內作育英才，大大地提升了日本音樂專門學校的教學水準。

一八八七年，日本第一所音樂學校──官立東京音樂學校（現東京藝術大學音樂學部）成立。之後，私立音樂學校也如雨後春筍般，紛紛設立。至一九〇八年左右，短短的二十年間，東京都內的音樂學校已超過三十所。如：日本音樂學校（原女子音樂學校）、東洋音樂學校（現東京音樂大學）、東京高等音樂學院（現國立音樂大學）、帝國音樂學校、武藏野音樂學校……等，皆是日本東京著名的私立音樂學校。私立音樂學校的創立者與教師，多半出身自東京音樂學校，主要教學內容以西洋音樂為中心。一九三三年間赴日留學的蔡繼琨，選擇了帝國音樂學校深造音樂。

當年與蔡繼琨同時在帝國音樂學校的華裔留學生，主要來自台灣。日本殖民政府並未在台灣設置音樂專門學校，台灣學

生若要在音樂方面更上一層樓，必須遠渡重洋赴日本就學。在帝國音樂學校求學的台灣學生有：已在學校擔任音樂理論副教授的李志傳、擔任教務員的李金土、主修小提琴的蔡淑慧和張登照、主修鋼琴的高慈美和張常華、主修理論作曲的陳南山、主修大提琴的羅慶成……等。帝國音樂學校由音樂家福井直秋和高井樂器店共同創辦，後因福井校長與高井氏方面理念不合，退出經營，另創武藏野音樂學校，學校乃改隸為東京高等音樂學院的分校。該校外籍音樂教授眾多，如俄籍小提琴家莫基烈夫斯基（A. Mogilevsky, 1885~1953），即是歐洲一流音樂學院的著名教授。因此，帝國音樂學校舉行校務會議時要同時使用日文、英文、法文、德文等多種語言，是相當國際化的學校。

一九三五年三月，帝國音樂學校擬與日本大學藝術科併校，部分反對學校與日本大學藝術科合併的師生退出原校，另於東京小田急設校，定名為「帝國高等音樂學院」，由鈴木鎮一教授擔任校長。蔡繼琨即於鈴木校長門下修習。

蔡繼琨的先祖移回福建泉州後，仍被視為住在福建省的台灣居民，必須向日本政府繳稅和捐款；因而，蔡繼琨自福建省赴日本帝國音樂學校深造時，先被視為非台灣人。由於學校方面無外國學生入學制度，中國學生通常無法比照台灣籍學生以本國人身份入學，必須以旁聽生身份入學修課。蔡繼琨卻能以正式生身份入學，實在不容易！

## 時代的共鳴

鈴木鎮一（1898~1998），小提琴演奏家、教育家。父親鈴木政吉是樂器製作家，創辦「鈴木小提琴製作公司」。鈴木鎮一曾留學德國，歸國後從事室內樂演出活動。他戮力推展「音樂才能教育」，並以小提琴教學為媒介，因此創立著名的「鈴木小提琴教學法」。曾任帝國高等音樂學院校長、教授。後來回到故鄉創辦「松本音樂學院」。

## 時代的共鳴

大木正夫（1901~1971），原畢業於大阪高等工業學校應用化學科，後從事作曲研究，主要創作管絃樂曲。一九三三年與作曲同好組成「黎明作曲家同盟」，曾發表《農民交響樂》、《夜之冥想》……等富有社會主義的浪漫風格作品。一九三三至一九四四年間擔任帝國音樂學校（帝國高等音樂學院）作曲科主任教授。

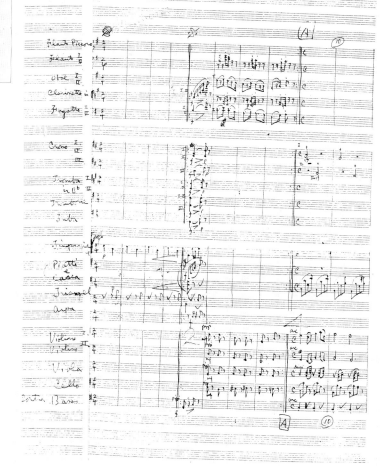

◀ ▼ 管絃樂曲《潯江漁火》總譜手稿。

## 【顯露音樂才華】

　　雖然在入學時經過些許波折，但蔡繼琨在音樂學習方面絕
不洩氣。他隨帝國音樂學校的大木正夫教授研習作曲，另隨校

長鈴木鎮一教授研習指揮。翻閱蔡繼琨在六十餘年前的課堂筆記，字體秀麗，整理得一絲不苟、井井有條，可以想見當年他在大木正夫教授的課堂上是多麼地勤學不倦！課餘之暇，他繼續追隨日本新交響樂團指揮約瑟・羅泰史督克（Joseph Rosenstock, 1895~1985）深研指揮。奧地利籍的羅泰史督克，是作曲家兼指揮家，一九三六年應聘擔任「新交響樂團」（現NHK交響樂團前身）正指揮，在他的指導下，新交響樂團演奏水準大幅進步。在鈴木鎮一、羅泰史督克等名師調教下，蔡繼琨的指揮技巧日漸純熟，爲他

## 心靈的音符

蔡繼琨的音樂創作觀：

只有將音樂視作自己生命的人，才能不斷創作出既有內涵、又能展現融合不同地域特色文化背景的優秀作品。也只有生命因音樂而存在，綻開之花朵才如此絢麗燦爛，亦不凋謝。（收自莊永章，〈生命因音樂而存在──記福建音樂學院院長蔡繼琨校友〉，《雙十校友》，10期，廈門，雙十中學校友總會，2001年12月，頁95-98。）

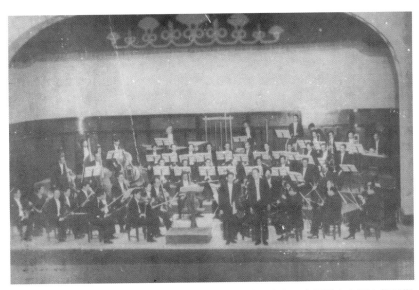

▲ 蔡繼琨（前立右）管絃樂作品《潯江漁火》獲獎演出，由恩師大木正夫教授指揮（前立左）日本新交響樂團演出（1936年11月4日於東京明治神宮外苑日本青年館）。

## 時代的共鳴

《潯江漁火》是蔡繼琨創作的一首管絃樂小品，屬於標題性作品，描述蔡繼琨童年時期在廈門集美學校的集美小學就讀時，在小學邊的潯江漁村看村民撈魚情景。他也曾隨著漁舟實地撈魚，其樂無窮。在這首作品中，他以傳統之「南音」爲作曲素材，採用中國民族風格的五聲音階，並配上西方的功能和聲作法。

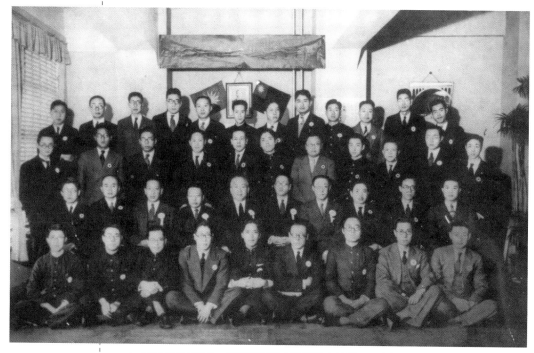

▲ 1936年12月3日，留日時期與中國留學生社團──中華學藝社會員合影：蔡繼琨（三排左五）、蕭而化（三排右一，當時在東京音樂學校就讀）。

日後從事交響樂團指揮的工作奠定深厚基礎。同時，在另一個主修領域──作曲，他也有優異的成績表現。

當年在帝國音樂學校作曲課堂上，蔡繼琨將童年在潯江的美麗回憶，譜寫成鋼琴曲《潯江漁火》，在校內演奏會發表後，頗受好評。師長和同儕們更鼓勵他以管絃樂曲的形式表現，認為效果將比鋼琴曲更討好。

一九三六年七月初，蔡繼琨將《潯江漁火》改編完成，正逢其時，七月中旬「日本現代交響樂作品」（日本黎明作曲家同盟主辦）公開徵曲。他將曲子寄出後，認為已石沉大海，毫無指

## 心靈的音符

蔡繼琨的音樂創作觀：
一個真正成功的藝術作品，是要從人生生活中，發現了事實，來作為主題，而作倫理的發展，用來表現人間的一面。

生命的樂章

望了。兩個月後的九月中旬，比賽結果揭曉，部份成名作曲家未得獎，卻由蔡繼琨的《潯江漁火》、富銳篤三的《黎明》和須賀田磈太郎的《前奏曲與賦格》等作品獲獎。得獎作品於十一月四日，由大木正夫指揮日本新交響樂團，在東京明治神宮外苑「日本青年館」舉行的「日本現代作品之夜」中公開演出。

蔡繼琨自認為《潯江漁火》能夠入選，可謂萬分僥倖，其個人感到頗為愕然。這是蔡繼琨的第一首管絃樂作品，但「小荷才露尖尖角，更有成就寫華章」，他的第一步，卻是中國音樂家的一大步，被視為國人之光。因此，當時我國駐日大使、亦曾任福建巡撫和北洋政府總理的許世英（1873~1964），於次年元旦特別為蔡繼琨舉行慶祝會，公開表揚他的作曲成就。一九三〇年代，西方人常嘲笑國人為「東亞病夫」；蔡繼琨的得獎證明了中國人具有優秀的能力，並非西方人想像中的軟弱。

蔡繼琨除了作曲、指揮之外，對於音樂評論也在行，有頗中肯的看法。留學日本期間，他曾經對在國內當紅的外籍音樂家齊爾品（Alexander Tcherepnin, 1899~1977）提出銳利的批評。據蔡繼琨在〈關於亞歷山大車爾普尼您〉

## 心靈的音符

蔡繼琨的音樂創作觀：
藝術，尤其是藝術之一分野的音樂，是最直接感到於人的，它是有性命存在的，並不是一種只供給娛樂的消遣品。

▲ 留日時期年輕的指揮家——蔡繼琨。

的評論文章裡，對於曾擔任國民政府音樂顧問和上海國立音專名譽教授車爾普尼您（即齊爾品）的音樂創作，有鞭辟入裡的獨到看法。回想過去，蔡繼琨認為這篇少作太莽撞、不夠謙虛，對車氏失敬而自責甚深。但以車氏當時在國民政府受重視的程度，他敢捋虎鬚之勇氣，實非常人可以做到。他毅然拋開友情的包袱，純就事實評論，肯定車氏對中國樂壇的貢獻，但認為當時其作品有所不足，如：

　　（一）真正成功的作品須從人生的真實生活中尋找素材，再作條理性的發展。即音樂創作是人生的反映。而當時車氏作品多由思索性的片段拼湊而成，未有完整的架構。此種樂句或樂段間未進行有機結合而成的作品，只能視為「音的遊戲」。

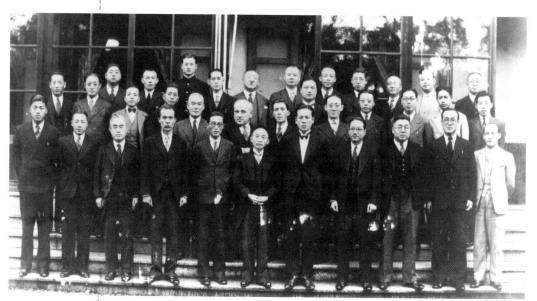

▲ 作品《潯江漁火》得獎後，蔡繼琨（前排右五）獲中華民國駐日大使許世英（前排中）召見，並舉行慶功宴祝賀。（1937年1月1日，於東京中華民國駐日大使館內）

（二）藝術是人生的反映，並非純供娛樂的消遣品而已。音樂創作若僅將不同的音串連起來，則屬拼字遊戲，而不具任何意義和內涵。

（三）車氏早期作品傾向「音的遊戲」之創作方式，娛樂的成份多於嚴肅創作，有墮入感覺主義之虞。感覺主義的作品是崩壞的、頹廢的，猶如漂浮在大海中的泡沫，是幻滅的。

蔡繼琨指出車氏的五首俄羅斯舞曲（5 Russian Dances op.50，1933年）是值得讚賞的作品，但仍盼望車氏之後的創作更具有中心思想，而非拼湊式的創作。青年蔡繼琨不苟同當時政府當局盲目捧人的方式，竟將車氏捧爲復興中華民族音樂的原動力，他認爲是不妥的。尤其我國音樂發展正處於啓蒙階段，太消沈、頹廢的音樂風格並不適合，是一種滅亡民族的「亡國之音」。反之，積極、上進的音樂方是能夠復興民族的「救國之音」。在文章末了，青年蔡繼琨呼籲政府當局要提倡藝術，也要尊重藝術，千萬不要隨便認定專家，才不致貿然做出貽笑大方的決定。[1]

雖然車氏在世界樂壇的聲譽日隆，但蔡繼琨的拳拳赤子心，使他能具有初生之犢不畏虎的勇氣，敢在一片歌頌聲中，直接地指出其作品的不當，並點明當局的音樂決策不當之所在，即使因而得罪權貴，他亦在所不辭。勇哉！蔡繼琨！

一九三七年春日，由於日本軍閥的不斷挑釁已使戰爭如箭在弦上，一觸即發。向來不畏強權的蔡家好男兒，立即束裝返國，加入抗日救國的行列！

註1：蔡繼琨，〈關於亞歷山大車爾普尼您〉，《音樂教育》月刊，1937年4月號，頁21-24。

生命的樂章

## 時代的共鳴

齊爾品（Alexander Tcherepnin, 1899~1977），美籍俄裔作曲家、鋼琴家、指揮家。父親Nikolai是指揮家和作曲家，母親是歌唱家，因此自幼即對音樂耳濡目染。曾進入聖彼得堡音樂院就讀，後隨父母遷居喬治亞共和國以及法國巴黎，而在巴黎完成他的音樂學習。一九三四年至一九三七年曾在上海、北京等地居住。亦曾設獎徵求中國風格的鋼琴作品，應聘爲上海國立音樂專科學校名譽教授，並赴北京追隨齊如山、曹安和學習京劇和琵琶。二次大戰後移居美國。綜觀齊爾品的一生，在俄國生長，成名於歐洲，旅行演奏遍及歐、美、亞、北非等地，並曾深入中亞細亞、中國、日本等文化背景迥異的地方生活，豐富的生活經歷體現在他的百餘部作品中。

# 音樂報國在八閩

## 【投入音樂教育工作】

一九三一年九月十八日，爆發瀋陽事變；一九三二年一月二十八日，上海遭襲、南京挨轟……。一連串的挑釁行動，顯示日本軍閥正逐步遂行其「併吞中國」的野心。一九三六年，日本退出國聯，拒絕列強過問遠東問題，「用兵中國」的陰謀昭然若揭。對於日本軍閥的詭計，我國軍民已到「忍無可忍」的地步，全國上下一心團結抗日，解救國家！

一九三六年底，蔡繼琨獲得作曲首獎，音樂前途一片看好。此時，他在東瀛深造，又以傑出的創作為中國人揚眉吐氣，正在音樂道路上邁步前進之際，卻驚聞神州大地烽煙四起，哀鴻遍野。一九三七年櫻花怒放的春日，蔡繼琨已無心賞花，毅然擱下音樂大計，束裝返鄉。將時光推回至四十二年前乙未割台之初，居住在彰化鹿港的前清進士蔡德芳誓不作「日本皇民」，舉家遷回大陸福建泉州原籍；他的長公子蔡穀元哀傷家國易幟，心摧肝裂，未及返鄉即溘然而逝；他們的後嗣蔡繼琨果真為忠貞的一脈相傳，在日本入侵之際，亦決定「義不臣倭」，斷然離開敵國，返回故土加入抗日救國的神聖行列。

看著英勇的國軍衝上前線捍衛家園，二十五歲血氣方剛的青年蔡繼琨深受感動。當民族危機日益加深、救亡運動洶湧澎

湃的關鍵時刻，一介書生如何報國？思前想後，再經過充分的觀察，蔡繼琨發現家鄉——有「八閩」之稱的福建省，自清末廢除科舉興辦新式學堂以來，在音樂的園地裡尚是一片荒蕪，簡直可以「音樂沙漠」來形容。除了福州、廈門（包括鼓浪嶼和集美）、泉州和漳州等各大都市的少數公立學校和私立學校外，其他縣市的各級學校均無法開成音樂課程，可見音樂師資奇缺。當抗日戰爭的戰鼓頻催之際，作為時代號角的抗日救亡歌曲，已成為喚醒民眾和鼓舞士氣的一項強而有力精神武器。音樂具有直接鼓舞軍民奮力對敵作戰的作用，要充分發揮這種武器的功能，即必須培養大量的音樂幹部。有基於此，蔡繼琨矢志「音樂報國」，加入福建省政府的工作行列。首先，他被當時的福建省主席陳儀任命為省政府教育廳音樂指導。

　　為了要振興福建省的音樂教育，他向省主席陳儀和教育廳

▼ 福建音專校徽（右圖）、校訓（左圖）。

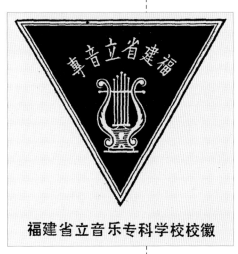

福建省立音乐专科学校校徽

▲▼ 蔡繼琨在永安上吉山下燕溪旁福建音專舊址（1987年6月）。

長鄭貞文，提出治標和治本的作法。治標方面，必須大力提高音樂師資素質，培植和擴大師資隊伍；治本方面，則應積極創辦音樂專科學校，立下可以代表一個國家音樂文化的標誌。在兩位長官的力挺下，普及音樂教育和培養高水準的音樂專門人才，成了蔡繼琨「音樂報國」的兩大奮鬥目標，如此也可達成慈母洪水鏡女士盼望他從事教育工作的一椿心願。

　　一九三七年四月，才剛返國的蔡繼琨即馬不停蹄地奉命開始籌辦「音樂專科教員訓練班」，地址在福州市北門福建省小學教員訓練所內。籌辦期間，正值我國對日抗戰將如火如荼地展開，國家資源均集中在軍事方面，因此訓練班所需的經費、師資、設備和生員等各方面都有極度的困難，甚至付諸闕如。意志堅強的蔡繼琨克服重重困難，另與一位志同道合爲體育事業奉獻的莊文潮結合在一起，倆人分別擔任音樂師資班和體育

師資班主任。第一期訓練班學員來源有二：一是由有關單位在各縣市抽調在職教師；另一則是對外公開招生，於同一年的十二月正式開班上課。

對參加訓練班的學員來說，他們雖然不是合格的音樂教師，卻是素質很好的在職中、小學教師。蔡繼琨深知在戰雲密佈的氛圍內，應將反對日本帝國主義侵略、同仇敵愾的戰鬥意志和音樂救國的任務緊密結合，於是他又召集音樂師資訓練班的學員進行組訓，教導成爲勇敢的音樂抗日軍，這支隊伍並成爲當時福建省舉足輕重的抗日宣傳團體。在赴戰地宣傳時，賣力的表現更能呈現這些愛國青年獻身抗日救亡的高度熱情與理想。曾任台灣省立交響樂團副團長的汪精輝、省立台中一中音樂教師的鄭嘉苗，都是這一期的菁英學員。

師資訓練班學習期限爲半年，上課內容有樂理、視唱、聽寫、和聲作曲、合唱指揮、聲樂、鋼琴、小提琴、國樂和體育等。國難當頭，訓練班全體師生懷著報國的熱情，以嚴謹的態度面對學習。訓練班學員日夜不休的努力學習，短短幾個月的光景，就具備了有系統的音樂基礎水準；何況有些學員本身已具有相當的音樂根基，例如來自漳州的鄭嘉苗，畢業於龍溪高中、肄業於廈門美專，不僅擅長素描、油畫，又能彈奏庫勞、克萊曼悌、海頓、莫札特等人的小奏鳴

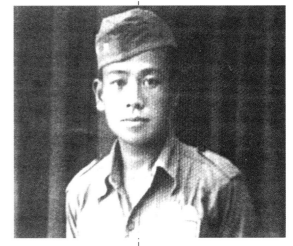

▲ 蔡繼琨擔任「福建省政府教育廳戰地歌詠團」團長時期（1938年6月）。

曲和奏鳴曲等，並能彈唱當時教育部編的《中學音樂教材》中的幾十首歌曲，以及趙元任等人的藝術歌曲，也已自學了賀綠汀翻譯的《和聲學理論與實用》（Ebenezer Prout著）和張洪島重譯的《實用和聲學》（N. Rimsky-Korsakov著）。

　　一九三八年四月，訓練班學員分別在福州市省府大禮堂、文藝劇場、南台電影院和馬尾海軍駐地公演，演出節目有蔡繼琨為抗戰而寫的歌劇《保衛大福建》、抗戰詩劇《悲壯的別離》、歌曲《抗戰的旗影在飄》以及流傳全國的《義勇軍進行曲》、《大刀進行曲》、《救國軍歌》和《松花江上》等救亡歌曲。當抗戰的戰火蔓延到東南沿海的福建省時，在蔡繼琨的積極訓練下，訓練班的學員又組成「福建省政府教育廳戰地歌詠

▲ 蔡繼琨團長（前排右二）率領「福建省政府教育廳戰地歌詠團」全體團員在出發前拜會省主席陳儀（前排中右）（1938年6月）。

團」，到前線戰地慰問辛苦的國軍；也奉福建省政府之命組成「福建省政府南洋僑胞慰問團」，赴海外宣導抗日戰爭。以上種種皆為一九四〇年成立的福建音專奠定深厚的基礎。

由於第一期音樂師資訓練班結業學員充分發揮了音樂與時代結合的歷史使命，出生入死地在前線戰地勇唱救亡歌曲，奮力鼓舞軍民士氣，在抗日救亡行列中表現極為出色，福建省政府認為具有續辦師資訓練班的價值，於一九三九年十月再委任蔡繼琨辦理第二期班務。

當時剛自海外僑鄉宣傳抗戰神聖意義後風塵僕僕歸來的蔡繼琨，二話不說立刻進行第二期音樂師資訓練班的籌辦工作。隨著省政府的疏散，第二期訓練班亦遷至福建省戰時省會永安。為根本解決音樂教育一般師資與尖端人才的培養問題，以達到標、本並治的目的，蔡繼琨同時向省政府申請籌建音樂專科學校，他並邀請留法音樂家、曾任杭州藝專音樂系主任的李樹化（1908~）和畫家謝投八（1902~1995）前來永安共襄盛舉。

一九四〇年一月，在永安縣城邊陲的上吉山，群山圍抱、碧水環繞的平疇綠野中，福建省政府第二期音樂師資訓練班在

## 歷史的迴響

戰地歌詠團結束之後，蔡繼琨又奉福建省政府之命，帶領部分師資訓練班學員和文藝幹部組成「福建省政府南洋僑胞慰問團」，並再度被委派為團長。福建省政府原擬請當時已高齡八十的海軍名將薩鎮冰任團長，可惜將軍已老而作罷。福建省地處中國東南，旅外僑胞特多。省政府組織此團的目的，即在以藝術的形式宣傳抗日，激發僑胞的愛國熱情，支持祖國的抗戰事業，共同拯救民族命運。慰問團先在福州吉祥山福建醫學院進行排練，再由泉州搭船前往菲律賓、新加坡等地宣傳和慰問演出。南洋僑胞慰問團一行於一九三九年三月抵達菲律賓馬尼拉，四月三日晚上在當地歌劇院有一場重要演出，內容有：合唱抗戰歌曲《我們來自大福建》（俞棘詞、蔡繼琨曲）、《佛門動員》（俞棘詞、蔡繼琨曲）、《抗敵歌》（韋瀚章詞、黃自曲）、《旗正飄飄》（韋瀚章詞、黃自曲）、《抗敵戰士悼歌》（任鈞詞、鄧爾敬曲）；國樂合奏有古曲《梅花三弄》、《道情》等。出席觀眾近千人，氣氛十分熱烈。此行大大地鼓舞了當地華僑的抗敵熱情，團員陳霖生還留下參加菲律賓華僑組成的抗日游擊隊。慰問團於一九三九年七月奉調回國，由香港、廣東省深圳、淡水輾轉至惠州、河源、老隆、興寧、梅縣、蕉嶺等縣以及福建之武平、上杭等縣，再回到福建省臨時省會永安，才結束全部的行程。從建團到結束，歷時約一年。（收自《國立福建音樂專科學校校史》，福建音樂專科學校校友會，1999年8月，頁6-7。）

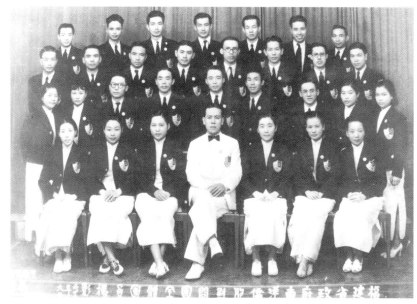

▲ 蔡繼琨（前排中）與「福建省政府南洋僑胞慰問團」全體團員（1939年6月）。

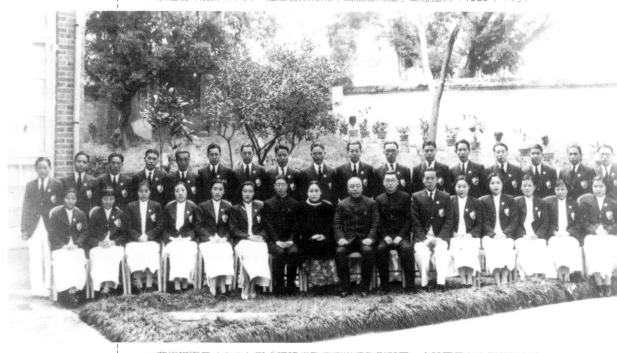

▲ 蔡繼琨團長（右六）與「福建省政府南洋僑胞慰問團」全體團員在出發前拜會省主席陳儀（中右）、陳夫人古月好子女士（中左）伉儷（1939年3月）。

此成立。這裡原是福建省保安處的新建房舍
——崇仁堂，又再租用鄰近的民房、祠堂，
加以修改，做為師生膳宿用房。當所聘請的
教師、行政人員、省軍樂隊員，以及在全省
四個考區（福州、泉州、龍岩和南平）所錄
取的學員等陸續報到後，歌聲、琴聲、軍樂
聲伴和著山林裡傳來的陣陣松濤聲，為寂靜
的山村增添無比熱鬧的氣息。

　　一九四○年二月，在李樹化和謝投八
兩位先生協助下，第二期音樂師資訓練班和
第一期圖畫勞作師資訓練班正式開學。在這

▲ 年輕富幹勁的「福
建省政府南洋僑胞
慰問團」蔡繼琨團
長（右）。

▼「南洋僑胞慰問團」在菲律賓馬尼拉宣導抗戰理念之會
場，團長蔡繼琨致詞（1939年3月）。

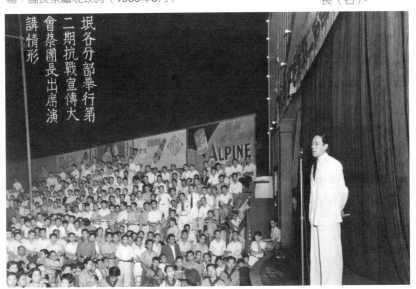

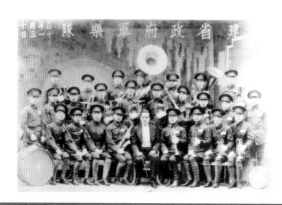

◀ 蔡繼琨（中坐者）與福
建省政府軍樂隊（1941
年1月）。

▼ 省立福建音專第二期音
樂師資訓練班於永安上
吉山福建音專崇仁堂之
畢業紀念留影（中坐者
為蔡繼琨校長）。

一期的音樂師資培訓對象方面，增加社會音樂師資的培訓工
作，以培養民眾教育館的音樂工作者。省立福建音專成立之
後，蔡繼琨一本培訓良好音樂師資的初衷，繼續辦理第三期的

▲ 省立福建音專小學音樂師資訓練班學員與校長蔡繼琨
（中坐者）、班主任葉葆懿（右二坐者）（1940年12月）。

## 歷史的迴響

一九三八年五月十一日，日本帝國主義侵犯廈門，同月十四日廈門淪陷。福建省音樂師資訓練班的師生們義憤填膺，提前結束課程，準備參加抗日救國的行伍。蔡繼琨奉准在學員中挑選出汪精輝、鄭嘉苗、施正鎬……等男女學員二十六人組成「戰地歌詠團」，他並親自擔任團長，率領學員赴前線宣傳和慰問。當時沿海公路已經被破壞，還挖了許多戰壕，加上白天三人以上結伴同行，就會引起敵人注意；煮飯有煙，也會受敵軍槍砲轟擊，生活極為艱苦緊張。歌詠團全體團員不畏艱險，勇往直前，身背行李和宣傳用品，徒步出發，途經長樂、福清、涵江、莆田、仙游、惠安、泉州、南安、同安和漳州，不僅走到城鎮、農村、海島，而且到達了廈門邊緣的集美，還在前沿看見敵人的戰壕。他們每到一地，立即進行宣傳和慰問活動，演出結束之後，還要自己煮飯，吃的是糙米飯或地瓜片，菜只有鹽和黃豆芽。戰地歌詠團每到之處，都和當地的抗日救亡歌詠隊、宣傳隊結合起來，當時歌詠團所唱的抗戰歌曲如：《大刀進行曲》、《抗戰的旗影在飄》……等，至今還留在當地老人們的腦海中。（收自《國立福建音樂專科學校校史》，福建音樂專科學校校友會，1999年8月，頁6-7。）

音樂師資培訓計畫。惜因學制問題，他於一九四二年二月結束音樂師資訓練班，並將這項業務轉由音專師範科辦理。在前後三期音樂師資訓練班以及一期圖書勞作師資訓練班之中，蔡繼琨共培訓了三百一十二名的中小學音樂教師、社會音樂指導員和圖畫勞作教師，對福建省的學校及社會藝術教育做了相當大的貢獻。

## 【創辦福建音專】

當抗日戰爭激烈進行至第四個年頭時，一九四○年二月，福建省政府撥款在永安上吉山音樂師資訓練班班址籌辦音樂專科學校。僅一個月的光景，教育部高等教育司正式批准設立福建省立音樂專科學校，由蔡繼琨擔任校長。當蔡校長將消息向

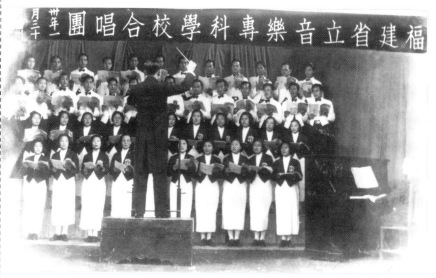

▲ 蔡繼琨指揮省立福建音專學生合唱團，伴奏為外籍鋼琴教授曼者克夫人。

師資訓練班師生宣布時，全體師生歡騰到打熄燈號，才依依不捨地回寢室睡覺。

　　一九四○年四月二日，福建省立音樂專科學校正式成立，除了原有的師資訓練班及省政府軍樂隊外，共分本科、師範專修科和選科等三種。本科以培養專門音樂人才爲目的，分理論作曲、聲樂、鍵盤樂器、絃樂器、管樂器和國樂器等六類主修項目。本科和五年制師範專修科均招收初中畢業生，修業五年；三年制師範專修科招收高中畢業生，修業三年；另有不限年齡與資格的選科生。當初招生時，學生來自各省分，如：廣東、廣西、江蘇、浙江、湖南、江西、安徽以及福建本地生，以福建籍學生佔多數。福建音專雖在抗戰的熊熊烈火中克難成立，但所開設的音樂專門課程，內容豐富，一點也不含糊，例

如：普通樂學、音樂史、和聲學、對位法、領略學（音樂詮釋）、曲體解剖、作曲初步、聽音寫譜、視唱、指揮法、合唱、理論作曲、音樂美學及哲學、音響學、配器法以及各主修項目等，完全具備了音樂專業學生應有的學養。

　　蔡繼琨對於福建音專得天獨厚的山區幽靜環境，以及上吉山的山清水秀等建校條件極為滿意。他為使學校更為茁壯，努力延聘名師、添置教學器材，更倡導嚴謹的治校風格和注重營造濃厚的學術氛圍。但福建音專在音樂師資訓練班的基礎上設立之初，師資缺乏、設備簡陋等先天條件不夠完善，僅有三、四位的大班課專業教師，樂器方面亦僅有二把提琴、一把大提琴和三架鋼琴等少數樂器。學校既然美其名為音樂專科學校，在人才培養、師資設備等方面應相對地提升。有鑑於此，蔡繼

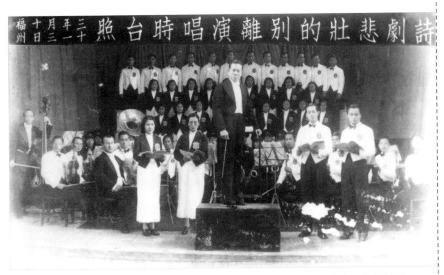

▲ 省立福建音專師生演唱蔡繼琨作品清唱劇《悲壯的別離》，獨唱者之一為葉葆懿（左一），指揮為蔡繼琨本人（1941年1月30日）。

▲ 蔡繼琨赴上海甄聘音專外籍教授，會後與參加者合影（1940年7月）。

▲ 蔡繼琨（左）與福建音專外籍教授馬古士（右）（1940年）。

琨校長偕同聲樂助教楊渭溪，於一九四〇年七月在緊張的戰火之中，冒著生命危險，前往上海聘請優良師資並購買圖書樂器。

抗戰時期，由於不願在德國希特勒納粹政權壓迫下苟延殘喘，有許多歐洲籍音樂家逃至上海避居。通過上海一家樂器店經理的聯繫，蔡繼琨由三十餘位外籍音樂家中，經過精挑細選，選聘了奧地利猶太血統的音樂理論家和鋼琴家馬古士（E. Marcus, 1900~）、保加利亞籍小提琴家尼哥羅夫（P. Nicoloff, 1906~）擔任教授；德籍猶太血統的大提琴家曼者克（Oskar Marczyk, 1882~）為副教授；以及鋼琴副教授曼者克夫人（Clara Marczyk, 1877~）。除了選聘四位外籍音樂家，蔡繼琨也買了三十架鋼琴、一百二十架風琴、十八支上等的小提琴、琴譜千本以及樂器零件等，可

▲ 蔡繼琨（中坐者）與福建音專外籍教授合影：尼哥羅夫（後立左）、曼者克（後立中）、馬古士（後立右）（1941年1月）。

惜在船運半途，遭土匪攔截，所有的設備被搶劫一空。經校方持續交涉後，在翌年一月才獲得退還。蔡繼琨在寄運大件行李後，與外籍教師們自上海乘神華輪返回福建。這趟返校之行，蔡繼琨與諸位老師歷盡艱難，甚至餐風露宿，在九月初始平安返抵學校。

　　在優秀音樂家的熱心指導下，福建音專的同學在技術上進步迅速。但在風雨飄搖中建立的福建音專之所以能屹然卓立，除了師資優良外，最重要的成功因素還是能徹底體現蔡繼琨所強調的校訓「永安精神」，即包括「刻苦耐勞、團結合作、奮發前進」等重要內涵的音專校訓。當時福建音專號稱「三亮」，即電燈亮、頭髮亮、皮鞋亮，顯示學校具有一種整齊嚴明的景象，更呈現音專師生在永安精神陶冶下振作向上的精神

風貌。時光飛逝，距離福建音專創校迄今已逾一甲子的漫長歲月，但福建音專的校友始終難以忘懷蔡校長所提示的「永安精神」，持續地在音樂園地裡辛勤開墾，也爲兩岸的音樂發展立下無數汗馬功勞。

在蔡繼琨的努力奔走下，「福建省立音樂專科學校」於一九四二年八月改制爲「國立福建音樂專科學校」。在福建音專改隸之前，蔡繼琨即離開學校遠赴重慶。在音專校長任職期間，當時全國最年輕的大專校長蔡繼琨爲了全校師生的利益，經常抗上護下，而把上級官員均得罪光了。例如：福建音專在籌辦期間沒有鋼琴可用，省府唯一的一部鋼琴卻放在當時的教育廳長鄭貞文的官邸；蔡繼琨在索取無門的情況下，率領省政府軍樂隊部分隊員，到下吉山的廳長公館硬把鋼琴搬回到上吉山的校舍。當年學校用米均由政府配發，有一次他校有米，音專卻沒有，蔡繼琨隨即率領音專男同學守在校園邊的燕溪旁，當運米船通過時，將船隻包圍起來，師生一人背一袋米返回學校。爲了爭取將學校改隸中央，他連當時省主席劉建緒都給觸犯了。當教育部長陳立夫終於批准音專改爲國立，蔡繼琨由重慶返回永安後，即被省方逮捕而身繫囹圄數月。出獄後，蔡繼琨再赴重慶，從此離開心愛的學校──福建音專。

一九四五年八月抗戰勝利，福建省政府遷回福州，一九四六年二月福建音專亦遷至福州，最後於倉前山原日本領事館重新設校；一九五○年八月，被併入中央音院華東分院（今上海音樂學院）。從此，福建音專走入歷史，也成爲蔡繼琨一生

▲ 蔡繼琨（中右）、葉葆懿（中左）伉儷與福建音專第一屆師範科畢業生合影
（1942年6月）。

中最遺憾的傷心往事！

「燕溪水，慢慢流，永安城外十分秋。月如鉤，鉤起心頭多少愁？潮生又潮落，下渡照孤舟。」這是當年福建音專師生耳熟能詳、風行全校的一首稱頌音專的歌曲——《永安之夜》，至今這首歌曲還在音專的校友聚會中傳唱著，但上吉山下燕溪邊的青青校園卻僅剩廢墟一片！

# 海誓山盟結良緣

## 【桂花飄香情難忘】

一九九八年二月十三日,蔡繼琨校長率領福建音樂學院師生進行「送音樂下鄉」的巡迴演出活動,當日一行人到達永安市吉山鄉憑弔福建音專遺址。才踏進已殘破不堪的四合院式老校舍,望見舊居前一株枝葉茂密的桂花樹,刹那間,鐵漢柔情的老校長淚如雨下。六十年了,桂花樹依然生機盎然,當年攜手同行的親愛妻子卻已經天人永隔。此時,一百○一首名曲之《當我們年輕的時候》的抒情曲調,彷彿在老校長的耳邊悠悠揚起⋯⋯

一九三三年初春,青年蔡繼琨帶著眾親友的祝福,揮別親愛的慈母,由廈門港出發,準備經上海航向日本東京,深造音

▲ 蔡繼琨與葉葆懿於福建永安省立福建音專校園內手植的桂花樹。

樂。同行旅客中,有一位名叫葉葆懿的女學生準備前往上海,再轉至杭州藝專求學。她長得深眸大眼、笑容可掬、舉止優雅,令人難以忘懷!葉葆懿出身自福建省漳浦縣,是當地延壽醫院院長葉天

▲▼ 1998年2月13日，蔡繼琨帶領福建音樂學院學生到達位於永安吉山鄉的福建音專舊址探望，見到四合院內的老桂樹，想起親愛的妻子葉葆懿，不禁悲從中來，淚如雨下。

賜醫師的次女。她的母親林清愛女士畢生從事教育工作，曾任養正小學及漳浦基督教女校等校校長。葉葆懿追隨母親的腳步，以從事教育工作爲終身職志，畢業於集美學校體系的集美幼稚師範。蔡繼琨與葉葆懿倆人雖同屬集美校友，但並不相識。在船上的短暫邂逅，雖未擦出愛情的火花，但彼此之間已留下美好的印象！[1]

一九三七年春天，蔡繼琨在抗日救國的戰鼓頻催聲中，返回苦難的祖國獻身報國。他先奉命籌辦中小學音樂師資訓練班，繼又創辦省立福建音專。同年，在國立杭州藝專求學的葉葆懿，也以優異的成績自音樂系聲樂主修畢業。她返回家鄉漳浦附近的龍溪進德高中服務，擔任音樂教師。不久，應聘至福州執教於中小學師資訓練班，續獲聘爲福建音專聲樂副教授兼師資訓練班主任。

當年船上一瞥，驚爲天人。爾後，各奔東西，各自爲摯愛

註1：　蔡、葉初遇時，蔡繼琨與陳理英仍有婚約，並非自由之身。

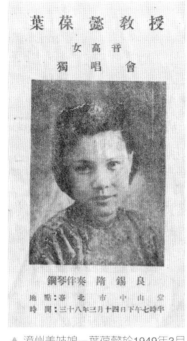

▲ 漳州美姑娘—葉葆懿於1949年3月14日在台北市中山堂舉行在台唯一的一場獨唱會，由隋錫良伴奏。

的音樂埋頭苦幹。今日在福州以及永安重逢，讓蔡繼琨對葉葆懿的瞭解更為真實。好學不倦的葉葆懿，在教學之餘仍不忘學習，她曾隨蔡繼琨研習指揮和作曲。對葉葆懿的觀察愈多，思慕愈見深刻，但兩人之中，一人貴為校長，另一則僅是部屬，在一九四○年代的保守社會裡是不允許談論感情的。尤其，儒教家庭出身的蔡繼琨，倫理觀念深厚，亦知「好兔不吃窩邊草」之道理，因此不敢有所逾越。「愛在心裡口難開」，是蔡繼琨內心深處無法言喻的苦悶。

　　當時福建省主席陳儀的夫人古月好子女士（中文名「陳月芳」），酷愛音樂。陳夫人原籍日本，婚後遠離家鄉定居中國大陸，深受思鄉之苦。為排解思鄉情緒，陳夫人延請蔡繼琨擔任音樂家教，指導琴藝。教琴之餘，陳夫人發現蔡繼琨似有難言之隱，在進一步的追問及瞭解之後，她自願充當月下老人，為英俊挺拔的蔡校長與美麗聰慧的葉老師撮和。在陳夫人的遊說下，葉葆懿體會蔡繼琨對她的

情意，好感油然而生。

　　蔡繼琨自認爲是粗人一個，不擅於對思慕的人說些甜言蜜語，因此「我愛你」三字一直無法由他的口中啓齒說出。陳夫人爲他捎來對方的肯定回覆後，他隨即約見葉老師。行事向來俐落的蔡校長，論起婚事亦直接了當，他盼望葉老師在三日之內答覆是否同意婚嫁。葉葆懿原有一位青梅竹馬的朋友，一直對她照顧有加，但對方遠在他地擔任縣長，兩人長久分離，感情已日漸轉爲淡薄。至於近在眼前的蔡校長，不僅才華洋溢，更與她志趣相投，且男未婚女未嫁，條件相當，實在是不可錯失的大好姻緣。不到三日的限期，漳州美姑娘──葉葆懿馬上答應以身相許，與泉州好男兒──蔡繼琨進行「漳泉聯姻」，攜手共組音樂家庭。

　　一九四○年吉日，蔡繼琨與葉葆懿一對璧人，終成佳侶。在音專半山上的宿舍前，爲紀念彼此結緣，並立下永遠的誓言，倆人同時種下兩株桂花樹以爲紀念。蔡繼琨以對葉葆懿堅貞不渝的情

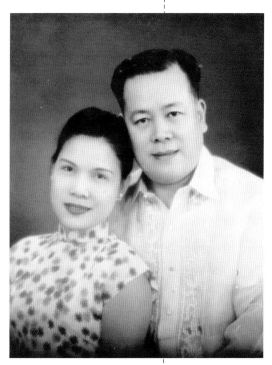

▲ 蔡繼琨、葉葆懿伉儷。

▲ 泉州好男兒──1940年代全國最年輕的大專院校校長蔡繼琨。

▲ 葉葆懿在菲律賓寓所留影。

愛之泉，灌溉著桂花樹，小樹日漸茁壯成大樹，直至他們離開時仍屹立不搖。天地之間似有感應，一九七四年底葉葆懿駕鶴西歸時，兩株桂花樹的其中一株，也日見枯萎而倒下。另外一株桂花樹，則如蔡繼琨般之老當益壯，現已長成合抱粗的大樹，每當花開時節往往香飄數里，帶給鄉民芬芳的氣息。

三十餘載神仙伴侶的生活當中，蔡繼琨對葉葆懿最大的懷念是妻子的好教養、好脾氣。柔順的葉葆懿對於丈夫的急躁，頗能包容。想當年，蔡繼琨心中有所苦悶而無從發洩時，親愛的妻子絕不觸其霉頭；待雲消霧散豁然開朗之時，她即端上一杯加了冰塊的威士忌酒，讓夫婿品嚐以紓解高張的情緒。葉葆懿的善解人意，柔軟了蔡繼琨剛硬的內心，也呈現她高度的生活智慧。

夫妻感情融洽，家庭和諧美滿。蔡繼琨與葉葆懿的甜蜜家庭裡，有七個可愛的小成員，分別為三女四男，即玲農（長女）、伯農（長子）、玉農（次女）、幼農（參女）、仲農（次子）、叔農（參子）和季農（肆子）。優秀的父母，子女亦相對優秀。蔡校長治家如治校，對子女的教育嚴格，又能給予適度的關懷。愛而不放縱的結果，使其七個兒女長大成人後，個個成就非凡，無論在醫界、學界或工商界皆有突出的表現。凡是到過蔡家作客的朋友，對於這個幸福和樂的家庭都留下不可抹滅的深刻印象，而讚不絕口。文建會前主委申學庸教授於一九

六一年三月間初訪菲律賓時，首度至蔡家作客，即深深地喜愛這個可愛的家庭。自幼離鄉背井，無法充分享受父母疼愛的她，從此以義女自居，成為蔡家成員之一，享受蔡家溫馨的家庭氣氛。[2]

或許是天嫉紅顏，美麗溫柔的蔡家女主人葉葆懿教授，在一九七四年十二月初發現罹患胰臟癌之絕症。蔡繼琨不忍妻子受苦受難，盼望能挽回她珍貴的生命，乃傾盡畢生積蓄，攜同妻子赴美就醫。可惜藥石罔效，至當月月底，葉葆懿拋下可愛的丈夫與孩子，永別人間，享年六十歲。每逢清明時節，蔡繼琨無論身在何處，必定專程回到位於菲律賓馬尼拉近郊的華僑義山，看望母親與妻子的墓塚。他的至情至義，由此可見。

一九四二年，蔡繼琨夫婦第一個愛的結晶——長女玲農，在永安兩人定情處誕生。這個酷似媽媽的可愛女孩，於二〇〇〇年夏日亦與母親同樣的年齡罹病離開人世。這兩位摯愛女性的遠離，對於蔡繼琨皆造成沈重的打擊，他沮喪、他懊惱，

### 時代的共鳴

對於如何練習聲樂，葉葆懿的看法是：「要知道，不論那個成名的專家，都不是靠天才而成名的，是要在不斷的努力學習中，才能收穫成功的果實。所以練習聲樂，希望能有所成就，是離不開「努力學習」的名言。

（收自沈嫄璋〈介紹一位女聲樂家－訪葉葆懿教授〉，《台灣新生報》，1949年3月14日。）

▲ 文建會前主委申學庸訪問菲律賓後，與蔡家建立深厚的情誼，視蔡繼琨伉儷如同義父母，此為她送給義父母的獨照（1961年3月）。

註2：據二〇〇二年六月二十一日，申學庸教授的口訪記錄。申教授首次訪問菲律賓，是參加我國駐菲律賓大使館為菲律賓民族英雄黎剎百年誕辰紀念基金會籌款，所舉行的「中菲聯合音樂演唱會」，同台演出者有菲律賓著名小提琴家羅美洛（Redentor Romero）先生以及蔡繼琨所指揮的馬尼拉演奏交響樂團。申教授演唱多首中國藝術歌曲和西洋歌劇選曲。

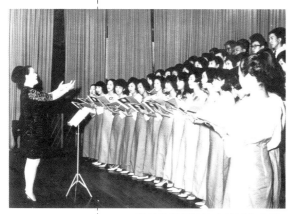

▲ 葉葆懿指揮菲律賓華僑合唱團。

▲ 蔡繼琨與摯愛的長女蔡玲農同舞，可惜時光不再，女兒已先老父而逝。

▲ 蔡繼琨祭拜葉葆懿之靈（馬尼拉華僑義山）。

恨老天爺無情，嘆人生無常，哀生命之消逝而不復得！

## 【覓得終生好伴侶】

葉葆懿逝世後，蔡繼琨的人生驟然失色，消沈了好一陣子。對於妻子離去的事實，他久久無法接受。周遭友人不忍蔡繼琨身心困頓，曾為他物色一圈外女士，即任職中華航空公司的李咸芳女士，作為續絃的對象。可惜緣份淺薄，性情亦不相契，很快地即結束這一段為時不長的婚姻。

一九八八年一月間，蔡繼琨終於覓得美眷，再度續絃。他的再婚對象是國立福建音專校友、福建師範大學音樂系副教授劉秀灼女士。蔡、劉兩人的結緣可追溯到半年前在福州市舉行的校史討論會。一九八七年六月，中國福建省藝術研究所主辦「國立福建音專校史討論會」，邀請創辦人蔡繼琨擔任引言人，珍視福建音專的蔡繼琨，千

里迢迢遠從美國飛返故鄉，親自與會，參加討論會的福建音專老校友多達六十餘人。會中蔡創辦人回憶既往辦學的艱辛經過與治校的無窮樂趣；校友們則就過去的音專生活提出懷念的文章。蔡繼琨在台上侃侃而談，台下則有一位沈靜的女士專注地傾聽創辦人鏗鏘有力的發言。蔡繼琨的音樂事蹟對福建音專校友而言，津津樂道而耳濡目染，景仰之心往往由衷而生，這位女士雖未曾在蔡校長

▲ 蔡繼琨與劉秀灼伉儷合影。

辦學期間親炙其高風亮節，卻熟悉其人其事，孺慕之情不言而喻。她就是劉秀灼老師。

校史討論會後，在與會學友介紹下，兩人初次相識。如葉葆懿般婉約柔順的女性，向是蔡繼琨心目中理想太太的典型。藉著魚雁往返，蔡、劉兩人的感情愈見深刻。蔡繼琨雖然已是兒孫滿堂，並常承歡膝下；但午夜夢迴、獨擁孤枕時，內心的孤單、寂寞卻無人可體會。續絃的念頭再起，蔡繼琨希望劉秀灼當他的終身伴侶，否則永不再返回福建。向來敬重蔡校長如父親般的劉秀灼，不忍讓他失望，終於答應緣定三生。

蔡、劉兩人聯姻後，除曾短暫居留在菲律賓、美國等地外，於一九九〇年代就歸鄉興學，回到福州市設立「福建音樂學院」，重建永安精神，繼續當年福建音專作育英才的遠大志向。在賢伉儷篳路藍縷、以啓山林的努力下，福建音樂學院校務蒸蒸日上，再朝著「福建音樂大學」的美好藍圖勇往直前！

## 時代的共鳴

劉秀灼，一九三四年出生，原籍福建省閩清縣人，但生長在福州市。一九四九年考入國立福建音專五年制本科，主修鋼琴。因學校併入上海音樂學院而轉至上海就讀。曾先後任教於上海音樂學院附中、蘭州藝術學院音樂系、甘肅師範大學音樂系、福建師範大學音樂系。劉教授對於音樂基礎訓練方面頗有心得，曾著作有《關於高師視唱練耳教學中的唱名法問題》、《兩種唱名法的結合唱法初探》和《視唱與聽寫》等論著。現任福建音樂學院教務長。

# 團長將軍在台灣

## 【創立交響樂團】

　　一九四二年時局正紛亂，蔡繼琨為了維護福建音專學生的受教權，拒絕福建省政府主席劉建緒派兵來校逮捕學生。從此，福建省當局即對學校方面百般刁難，使得音專校務無法順利推展。在前任福建省主席陳儀和前任駐日大使許世英的奔走協助下，教育部長陳立夫批准將福建音專改隸中央，讓福建省當局無法插手音專校務。蔡繼琨為表明對學校無私的愛與坦然，早於改制前即辭去校長一職，改制成功後再遠赴國民政府戰時所在地陪都重慶任職。他曾擔任教育部音樂教育委員會委員、國立音樂院名譽顧問、陸軍軍樂學校顧問、中華音樂教育社社長兼交響樂團指揮、中國音樂學會常駐理事和中央大學教授等等職務。在重慶的這一段經歷，對蔡繼琨的音樂之路而言，憂喜參半、各有得失，亦對其後繼人生有莫大的影響。因為得罪福建省當局，而失去一手培植的福建音專，留下了他一輩子難以抹平的傷痕，最後只好遠赴位於大後方的重慶。亦因為重慶之行，他的行政才能更為上司所賞識，在抗戰勝利後派來台灣擔任軍職、創辦交響樂團，在台灣音樂歷史上佔有一席之地，並能回到父祖生長的地方，一償祭拜祖父之靈的心願。

　　一九四五年八月十五日，中、美、英、蘇等同盟國由瑞士

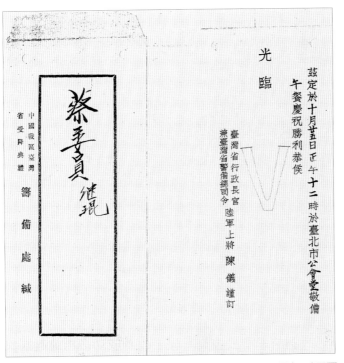

▲▼ 蔡繼琨受邀參加台灣光復受降典禮之請帖（1945年10月25日）。（正面、反面）

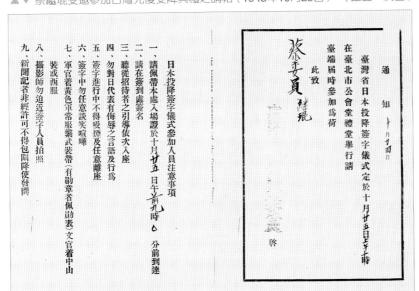

## 歷史的迴響

陳儀（1882~1950），字公洽，浙江紹興人，陸軍二級上將。日本陸軍士官學校第五期畢業、曾擔任總統府中將顧問、浙江陸軍第一軍司令官、軍政部次長、福建省政府主席，任內重視文化教育事業，支持蔡繼琨創辦省立福建音樂專科學校。一九四一年十二月獲任命行政院秘書長，一九四五年八月任台灣省行政公署長官兼台灣省警備總司令部總司令。聘蔡繼琨為陸軍少將參議、負責駐台日軍軍用器材和軍樂器材的接收，並責成蔡氏創辦台灣省警備總司令部交響樂團，推動台灣現代音樂事業的發展。一九四七年二二八事件之後，於一九四八年六月被調派為浙江省政府主席，一九五○年六月十八日以「通敵叛國罪」被判死刑，在台北市馬場町處死。

▲ 蔡繼琨獲任命為台灣省警備總司令部少將參議以及省交響樂團團長之聘函。

政府通知，獲悉日本天皇已頒佈敕令，接受波茨坦宣言的各項
規定，宣布投降。同時，同盟國正式宣佈「日本無條件投
降」。消息傳來，舉國歡欣若狂，此種驚喜之情恰如杜甫〈聞
官軍收河南河北〉詩中所描述的：

> 劍外忽傳收薊北，初聞涕淚滿衣裳；
>
> 卻看妻子愁何在？漫卷詩書喜若狂。
>
> 白日放歌須縱酒，青春作伴好還鄉；
>
> 即從巴峽穿巫峽，便下襄陽向洛陽！

　　帶著同樣的喜悅與感動，台灣島上全體居民亦於同年十月
二十五日慶祝光復，鞭炮之聲響徹雲霄，到處鑼鼓喧天，大家
相逢即拱手作揖互道恭喜，熱鬧的氣氛有如過新年。在台北市
中山堂舉行的受降典禮，由行政院秘書長轉任的台灣省行政長

官、前福建省主席陳儀擔任受降主席，蔡繼琨亦以接收官員身份參加典禮。秉承「義不臣倭」家訓的他，終能代表當年誓不做日本皇民而含憤離台的曾祖父蔡德芳回到台灣，心中那份震撼與歡喜實非筆墨能以形容，更何況他這次回來肩負兩大重任：創辦交響樂團與音樂學院。能夠繼續從事自己平生最快樂的事業，是蔡繼琨歸回父祖之鄉感到最驕傲與光榮的一件事。

日本人於一八七九年在其本土設立「音樂取調掛」，繼於一八八七年改組稱為「東京音樂學校」（今「東京藝術大學」前身），隨後日本全國也相繼成立了不少的音樂專門學校。接著日本開始出現交響樂團，首先創立的是一九二三年成立的「日本交響樂協會」，後改稱為「新交響樂團」（現「NHK交響樂團」的前身）。對於殖民地台灣，日本政府卻未在此建立相同的音樂設施，以致於同樣具有「日本皇民」身份的台灣音樂學生必須遠渡重洋，負笈日本學習音樂。台籍留學生學成歸來後，有志者再自行聚集同好組織樂團自娛娛人，如張福興（1888~1954）的「玲瓏會」、鄭有忠（1906~1982）的「有忠管絃樂團」、王雲峰（1896~1969）的「雲峰管絃樂隊」、吳成家（1916~1981）的「興亞管絃樂團」……等。因此，在光復以前，台灣可以說是沒有一所專業的、大專院校級的音樂專門學校，也沒有一個專業的、編制夠標準的交響樂團，而這兩樣設施是傳習近代西方音樂必須的基本條件。[1]

帶著一顆對也是故鄉的台灣嚮往之心，蔡繼琨攜同在重慶陸軍軍樂學校任教的妻子葉葆懿以及孩子們，於一九四五年九

註1：許常惠，〈從上海音專到台灣師大音樂系〉，《戴粹倫紀念音樂會節目單》，2000年11月24日。

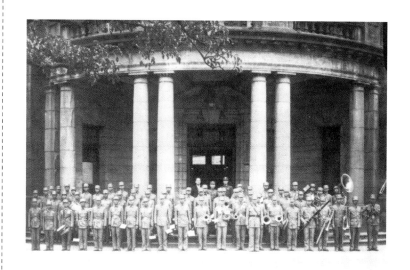

▲ 台灣省警備總司令部軍樂隊在該部前合影（現台北市忠孝西路監察院）。

月底由重慶來台任職。對蔡繼琨的行政組織與領導統馭等能力頗為肯定的「台灣省行政長官兼台灣省警備總司令」陳儀，除指派他擔任「中國戰區台灣省受降典禮」委員、台灣省警備總司令部軍簡二階（少將）參議，並負責籌備官方的交響樂團以及音樂學校。

　　蔡繼琨抵台之後，即著手籌備交響樂團。首先於十月份覓妥團址，乃位於台北市朱崙第三高等女學校之「小野校長紀念館」內（今台北市中山女中），是一棟兩層樓的洋式木造建築。之後，再擬定樂團組織規程及甄選團員辦法。十一月份起，蔡繼琨奉派擔任台灣省警備總司令部軍事接收委員會委員，在一個月內負責將日方遺留下來的各類樂器接收完畢。有了團址、樂器等設備，再招考演奏人員、辦公人員後，交響樂團即可成立。

據一九四五年十一月二十六日報載，由蔡繼琨具名的「台灣省警備總司令部交響樂團招訓團員通告」啟事，其招考辦法如下：

**一、名額**：八十名（男女兼收）

**二、資格**：凡中華民國國民，品行端正、身體健康、無不良嗜好，對於音樂有相當素養而有二種以上音樂技術技能者（絃樂、管樂、打擊樂、聲樂、指揮作曲……等）

**三、報名手續**：填寫履歷表乙張、最近半身照片乙張及自傳一篇。

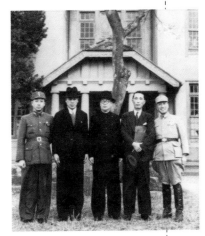

▲ 蔡繼琨（左二）與台灣省警備總司令部同仁及其他友人，在省交響樂團最初的團址——台北第三高等女學校小野校長紀念館前留影（1945年冬）。

**四、待遇及任用**：供給膳、宿、服裝、樂器（中、小提琴須自行攜帶）、樂譜，按照技能之等級分別授與軍樂上士；軍樂准佐；一、二、三等軍樂佐，技能特殊優異者授與二、三等軍樂正；並以位階發給薪餉。

**五、報名地點**：本團團部（第三高等女學校紀念會館）。

**六、考試科目**：音樂技術、國文、常識、口試、體格檢查。

**七、報名及考試日期**：自即日起至三十四年十一月三十日止，隨到隨考。

**八、揭曉**：隨時在本團揭曉，錄取

▲ 蔡繼琨在第三高等女學校操場（1945年）。

者填具志願書、保證書，即日報到參加練習。[2]

從這則通告可以發現台灣省警備總司令部交響樂團的特點，以及團長蔡繼琨的行事風格：交響樂團團員皆具有軍人身分，表現突出者更可以破格擢用，授與較高的軍階。此種唯才是用而不拘泥於既有體制的做法，可以看出蔡繼琨的做事魄力；隨到隨考、即時揭曉、馬上進行團練的用人方式，並可以看出蔡繼琨高效率的工作能力。

組織嚴明、體制健全的工作單位是具有雄厚吸引力的。在台灣民間原本視音樂為雕蟲小技、消遣品，現在竟然可以變成「頭路」，可以生財，而趨之若鶩。[3]無怪乎台灣省警備總司令部交響樂團（以下簡稱「省交響樂團」）的招考通告出現後，無數民間樂團的英雄好漢紛至沓來，甚至出現整團帶槍投靠的現象。如王錫奇（1907~1973）「台北音樂會」的室內管絃樂團、蕭光明和王雲峰的「稻江音樂會」及其延伸團體「雲峰管絃樂團」、吳成家的「興亞管絃樂隊」以及遠從屏東北上的「有忠管絃樂團」……等樂團的演奏高手，多數曾經留學日本，

註2：〈台灣省警備總司令部交響樂團招訓團員通告〉，《台灣新生報》，1945年11月26日，1版。

註3：陳美玲，《鄭有忠的音樂世界》，屏東，屏東縣立文化中心，1987年，頁49。

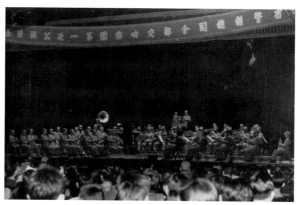

▲ 台灣省警備總司令部交響樂團第一次公開演奏會，蔡繼琨指揮軍樂隊演出（1945年12月15日於台北市中山堂）。

皆是構成省交響樂團的主力團員，爲樂團奠定良好基礎。除了各方音樂好手踴躍加入外，本地音樂界人士如李金土（1900~1980）、張福興、呂泉生（1916~）、林秋錦（1909~2000）、林善德⋯⋯等人，亦在蔡繼琨的真誠感召下，對於交響樂團的成立全力促成。在萬事俱備以及各方人士之殷盼下，台灣省警備總司令部交響樂團於一九四五年十二月一日如期成立。在一九四〇年代後期，全中國僅有三大交響樂團鼎足而立，台灣省交響樂團便是其中之一，且是唯一由省級政府主辦的，另外兩團是上海市政府交響樂團以及南京中華音樂劇團管絃樂隊。在少將團長蔡繼琨領導下，台灣省警備總司令部交響樂團下分設三個團隊：管絃樂隊、軍樂隊以及合唱團，總人數達一百九十人，規模之大曾被譽爲遠東之冠。僅集訓半個月的短暫時間，台灣省警備總司令部交響樂團於十二月十五、十六日兩日，即舉行第一次公開演奏會，地點在台北市公會堂（中山堂前身），由蔡繼琨親自指揮，演出者包括三個團隊的全體隊員。演出曲目如下：

一、混聲四部合唱

1.國歌 2.國旗歌 3.愛國歌（陳儀詞、蔡繼琨曲）4.台灣進行曲（柯遠芬詞、蔡繼琨曲）。

二、管絃樂合奏

1.軍隊進行曲（Schubert曲）2.輕騎兵（F. v. Suppé曲）3.多瑙河圓舞曲（J. Strauss曲）4.歌劇《半樂門》（卡門）選曲（G. Bizet曲）

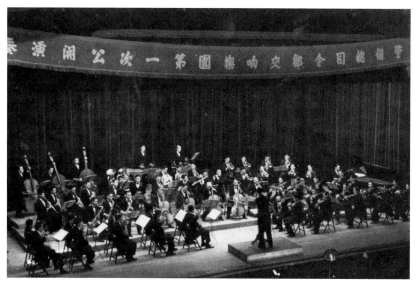

▲ 台灣省警備總司令部交響樂團第一次公開演奏會，由蔡繼琨指揮管絃樂隊演出。

### 三、軍樂合奏

1.雙鷹進行曲（J. F. Wagner曲）2.印度遠征 3.天國地獄（T. Offenbach曲）

以短短十餘天的練習時間，即能繳出上述洋洋灑灑的十餘首曲目，可見指揮的領導組訓能力與團員的整齊素質。曾有記者對當時的台灣省警備總司令部交響樂團的印象，做了真實的報導：「這樂團包括了三個樂隊：管絃樂隊、軍樂隊和合唱團，共有團員一百九十人，像這樣的龐大組織，在國內算是僅有的一個。團員的成分，佔了三分之一是日本音樂學校的學員，在技術上是整齊的。除了幾件笨重的樂器外，大多是自己有著他所愛的樂具。這樂團的生活是比較活潑，團員們每天練習兩次。除職員而外，大家都不住在團裡，公餘就個人去處理

註4： 記者，〈介紹台灣省警備總司令部交響樂團〉，《第一號音樂節演奏特輯》，台灣省警備總司令部交響樂團編，1946年4月5日。

註5： 雷石榆，〈交響樂，音響之最偉大的描寫──台灣交響樂團第六次演奏有感〉，《中華日報》，1946年10月26日。

自己的消遣了。樂團第一次演出是在去年十二月十五日，為台灣人增加了許多愉快。不少美國人也感到興奮，他們譽為遠東很大的樂團。[4]」

省交響樂團的演奏帶給台灣民眾如獲甘霖般的愉悅，但在成功演奏背後的琢磨過程，其辛酸非一般人所可體會的。亦曾有目擊者就其練習情況做了生動的描述：

……最近來台北，得有機緣出入本省唯一的長官公署交響樂團，而且適逢該團為慶祝本省光復一週年舉行第六次的定期大演奏，由該團團長蔡繼琨氏親自指揮。每天上、下午規定時間練習，我常常偷聽他們在練習的節奏，而且往往過了規定的時間好幾十分鐘才退出練習場，可知他們是怎麼認真而努力，特別是指揮者蔡氏，退下來額角還帶些汗痕，顯得有些氣喘，穿著一件不扣領扣的薄襯衫，音樂竟那樣能吸蝕了他魁梧軀幹的精力，而且始終使疲乏的人感到愉快。[5]

交響樂團團員的認真執著，反映出這個樂團在蔡繼琨團長的領導下紀律嚴明，不論是樂團環境或團員演練情況，在在顯示其整齊與條理性。例如：

在右邊幾間比較整齊的紅磚房屋，是合唱練習室、樂器室、樂器修理室和編譯室，他們都很愛護樂器，並且照顧得很謹慎，也陳列得很井井有條，一點兒也不紊亂，甚至於書譜唱片也都編妥了號碼和目錄。……鐘聲響亮。蔡團長的練習時間又到了，我便趁機參觀練習演奏的情形，走上大殿，團員們各提夾著不同的樂器，各就各位，嚴肅而有規律，蔡團長向各位

註6： 黛雁，〈介紹省交響樂團〉，《台灣新生報》，1947年7月4日。

註7： 有關新疆歌舞團來台巡迴演出的廣泛報導，可參見《台灣新生報》，1948年3月11-22日之報載。

註8： 佚名，〈音樂在呼喚——記本次交響樂團演奏會〉，《台灣新生報》，1947年5月13日。

## 歷史的迴響

蔡繼琨認為：群眾可以沒有音樂，照樣吃飯、穿衣、生活；但音樂絕不能沒有群眾，失掉群眾，那只能孤芳自賞，成為陽春白雪了。遠在三○年代，他在福州曾帶領省政府和駐軍的聯合軍樂隊，常在西湖公園露天演出。四○年代，他在台北亦領導省交響樂團在台北新公園、植物園，每週舉行露天音樂會。定居菲律賓時，他也推動了馬尼拉的樂團在倫尼踏公園、帕谷公園等公開舉行露天音樂會。可見，舉行露天音樂會是他認為最能擁抱群眾的時刻！

指明練習英雄交響曲，團員們各自將譜翻好，然後調準音律，指揮棍剛舉起來時，百餘隻眼睛奕奕有力地匯聚在棍上，棍子一揮動，樂音從棍尖上一聲聲傳遞出來，大家聚精會神的，一點也不苟且，一點也不鬆弛。[6]

## 【豐碩的演出成果】

一九四○年代後期的台灣，因戰爭剛結束，百廢待舉，物質供應並不豐盛。交響樂團所需的琴譜和樂器零件，皆要蔡繼琨團長親赴十里洋場的上海購買。但路途遙遠，物品運達台灣往往曠時廢日，需花費一段時間。樂團的演出受此影響，而出現脫期的現象，例如一九四七年的第十一次定期演奏會，因為管樂器用的竹舌、哨片以及提琴用的絃線缺貨，且鼓皮破損待換，新貨未到無法補充，預定的六月份延至七月份方才演出。

當時的台灣社會，除了物質環境不如理想外，精神文明的提供亦不充裕，偶爾的一次藝文表演即可造成轟動，甚至連日在報紙上大幅報導。一九四八年三月份，遠從邊疆來的「新疆歌舞團」來台巡迴演出，即在報上廣泛報導了近半個月，每個團員的一顰一笑、一舉一動，皆是記者筆下的最佳素材。[7] 由此可見，當年藝文活動的貧乏。在如此沉悶的藝術氛圍中，幸好有省交響樂團這支音樂生力軍在支撐，其蓬勃的演出活動給報紙的版面增色不少，亦使得台灣這一段音樂歷史不致留白，並為苦悶的台灣社會帶來歡愉。根據蔡繼琨的既定計劃，省交響樂團每個月有四天的定期演奏會，每個星期有兩次的露天演

奏會，平均三天即舉行一次音樂會，演奏次數之密集為其他音樂團體所罕見。如此頻繁的演出活動也培養了不少忠實觀眾，從當年的報紙報導，可以看出省交響樂團受歡迎的程度。以一九四七年二二八事件兩個月後的一次演奏會為例，報上對當晚觀眾踴躍與會的情形，做了具體的報導：

> 交響樂團公開演奏了，正是恰當的時候。這幾天晚上，乘著涼風，中山堂聚了過多的人眾，大概是音樂會的新紀錄吧。這樣熙攘的盛況，擠著進門，擠著爭，還擠著找那可以插足的地方站。早些進來的，詫異著幾十分鐘內，為什麼室內溫度突增高那麼多，人氣、汗氣，燻炙每個人的呼吸。天氣熱，那張節目單都被摺成扇子，太太小姐們不斷騷晃頸後的頭髮，空氣的確是令人難堪，可是倒沒有看見有人肯離開，把座位讓給站著和還在進來的人們。[8]

另外，如一九四七年八月底的第十二次定期演奏會，主要曲目是貝多芬第九號交響曲《合唱》。包括合唱及管絃樂的大型演出，使得這次的音樂會又是台灣社會的一件大事，幾天的演出觀眾皆爆滿，曾有記者如此描繪道：

> 這幾天晚上，每當我們走過中山堂的大門口時，就看見人們在排列著長蛇陣，一個接著一個，有秩序地走進中山堂裡⋯他（她）們都是前往聆聽交響樂團第十二次的定期演奏的。
>
> 會場的樓上樓下，都坐滿了身著白色西裝、素花旗袍、夏威夷襯衫⋯⋯的男男女女，各式各樣的人們擠著滿滿地，連兩邊走廊和二樓、三樓的窗口上也站滿了人，大家都抬頭瞧瞧那

台上沉沉下垂的前幕上的貝多芬彩色畫像和「第九號交響樂」幾個輝煌的大字。[9]

從上述兩則報導之字裡行間，顯然可見省交響樂團在當時的台灣民眾心中的重要性，亦可以發現，透過交響樂團的演出活動，蔡繼琨已達到「促進藝術文化，推行藝術教育」的創立樂團最終目的。誠如已故音樂家許常惠教授所云：「我不能忘記蔡繼琨先生指揮的貝多芬《第五》，我還聽過這個交響樂團演奏的《第九》呢！現在想起來，那時候給我強烈印象的原因不在演奏的技術水準，也不在音樂的詮釋，而是在樂團那一股對音樂的熱情與社會對音樂的欲求與羨慕的氣氛裡。」[10] 省交響樂團的出現，充實了台灣民眾的心靈，激發了台灣省民對音樂的熱情，對台灣社會的淨化作用具有正面的意義。

一九四六年三月，「台灣省警備總司令部交響樂團」改隸台灣省行政長官公署，改稱為「台灣省行政長官公署交響樂團」，仍由蔡繼琨擔任團長，並遷團址於台北市中華路一七四號栗頤寺（西本願寺）。一九四七年四月，台灣省行政長官公署交響樂團出版《樂學》雜誌，由副團長繆天瑞（1908~）擔任主編，這是台灣第一本音樂專門刊物。五月一日台灣省政府成立，原行政長官公署廢除，交響樂團改稱「台灣省政府交響樂團」。

一九四八年三月，由於台灣省參議會認為交響樂團支出太龐大，而不願再由官方負擔經費，乃改隸於由蔡繼琨擔任理事長的台灣省藝術建設協會，一切經費自籌自足。直至一九五〇年改隸台灣省教育廳之前，該團十足是個民間團體，蔡繼琨為

註9：沈嫄璋，〈浸沉在音響的海裡——聽交響樂團演唱第九號交響樂〉，《台灣新生報》，1947年8月26日。

註10：許常惠，〈我與省交響樂團〉，《台灣省政府教育廳交響樂團卅週年團慶特刊》，1975年12月1日，頁53-54。

▲ 蔡繼琨在台灣省行政長官公署交響樂團新址——台北市中華路原西本願寺，指揮該團團員練習（1946年）。

◀ 台灣第一本音樂專門刊物《樂學》雜誌。

維繫該團之生命力所作的努力由此可見。一九四九年五月，蔡繼琨奉派擔任我國駐菲律賓大使館商務參贊，而離開一手創立的台灣省政府交響樂團。蔡繼琨自一九四五年九月抵台，至一九四九年五月離台，共為台灣音樂界奉獻了近四年的青春歲月。蔡繼琨之後的省交團長先後有王錫奇、戴粹倫、史惟亮、鄧漢錦以及陳澄雄等人。

在一九九九年已改名為「國立台灣交響樂團」的這支台灣第一個官方樂團，即將轉型為財團法人制，現任團長則不再是一貫地由音樂人擔任，而由行政官員蘇忠擔任。已成立五十餘載的省交響樂團，可說是正站在歷史的轉捩點上。

蔡繼琨居台時間雖僅有短短不到四年光景，約等於大學生在大學裡修完一個學位的時間，但他對台灣社會的貢獻卻可能

▲ 穿著筆挺軍裝的蔡繼琨（右）
與台灣省警備總司令部同仁。

較一輩子居住在此地的人還要突出，可以「居功厥偉」四字來形容。旅台期間，他是台灣音樂界的巨人、領袖，曾在慶祝音樂節集會裡痛陳音樂界派系叢生，而音樂最講求的卻是諧和，他衷心地盼望音樂人能捐棄前嫌，團結一致，就如貝多芬第九號交響曲〈快樂頌〉中所唱的一句歌詞：「你們的精誠，重新團結」。他是一位具備極度權威的交響樂指揮，當他的指揮棒一揚起，成百樂器的聲浪如同自他的身體發出一般；台灣的交響樂團事業由他開始，因此他乃有「台灣交響樂之父」的尊稱。蔡繼琨來台服務的初衷是創辦交響樂團和音樂學校，前者已在他手中奠定深厚的基礎，後者則由於他在台居留的時間過於短暫而未能實現，僅促成台灣省立師範學院成立音樂系。光復迄今五十餘年來，台灣的大學院校音樂科系已成長至二十餘所，但成立音樂單科大學院校仍遙遙無期。如果蔡繼琨不離開的話，以他的積極行事態度，也許至少會有一所音樂學校屹立在這美麗的寶島上。這可能是台灣音樂界最大的遺憾與損失！

蔡繼琨除了在音樂界獨領風騷外，他還是個傑出的將軍、政治人和社會公益人！一九四七年台灣社會曾出現糧荒的嚴重社會問題，當時兼任「台灣省糧食調劑委員會」委員的蔡繼

## 歷史的迴響

一九四七年台灣社會缺糧的原因：1.延續日據末期的糧荒。2.人口增加，糧食不敷食用。3.失業人口未能積極投入農村生產的復原工作。4.天災不斷。5.米糧外流導致米糧不足。6.奸商囤積居奇。（收自佚名，〈拾米之聲〉，《民報》，台北，1947年2月4日，3版。）

▲ 為民謀福利的蔡將軍（左一）於台灣省糧食調劑委員會與全體駐會人員攝影留念，中為主任委員柯遠芬將軍（1946年11月）。

琨，曾怒斥囤積米糧的大地主應迅速將稻米拋出市面，而使廣大民眾不致發生饑荒的嚴重社會問題。為了使台灣的藝術家能團結合作，他曾創辦「台灣省藝術建設協會」，除了協助所屬的省交響樂團籌措財源、推展活動外，還促進美術界大團結，協助恢復舉行台灣省美展，而在台灣美術史上居關鍵地位。至今，台灣的美術家們對蔡繼琨仍感念不已。我們從蔡繼琨的努力表現與工作熱忱，彷彿看到當年在彰化鹿港熱心為地方奔走服務的蔡德芳之身影。他真不愧為「台灣蔡」之後！

# 卓越的華人之光

一九八九年，蔡繼琨為返回家鄉興辦福建音樂學院，他離開居住已四十載的馬尼拉，也辭去了「馬尼拉演奏交響樂團」（Manila Concert Orchestra）的終身音樂總監和指揮之職。當他默默地放下指揮棒，轉頭準備離去時，樂團的團員們突然一擁而上跪抱住他的大腿，哽咽地說：「蔡Sir（先生），您不要離開我們……不要遺棄我們啊……」自一九五二年擔任該團客席指揮、一九六一年正式應聘進團以來，蔡繼琨與樂團一起奮鬥了近三、四十年的漫長時光，樂團團員個個都是他的兄弟、他的孩子，他視樂團如己命，盡心盡力呵護著樂團的一切。交響樂團與音樂教育是他的兩個最愛，兩者之間如何取捨？對他而言，確實是沈重的，何況交響樂就是他的靈魂。但這時的蔡繼琨對故鄉已有承諾，因此「一片鄉心關不住，萬縷情牽在江南」，他的心中對樂團縱有萬般不捨，也只好忍下心來對樂團成員揮手道別。「再見了！馬尼拉市！」「再見了！馬尼拉演奏交響樂團！」……

一九四九年七月，風雨飄搖之際，蔡將軍改任外交官，奉派擔任中華民國駐菲律賓大使館商務參贊，他攜家帶眷、扶老攜幼地由台灣前赴馬尼拉市就職。從此，馬尼拉成了他這輩子

中居住最久的城市，長達四十年的光景。一九三九年，亦是波
譎雲詭的時刻，蔡繼琨以不到三十的少齡，奉福建省政府之命
榮任「南洋僑胞慰問團」團長，赴東南亞各僑鄉宣導抗戰並鼓
舞僑胞的愛國熱情。才德英發的蔡團長肩負著國仇家恨，以音
樂打破時空的阻隔，用琴聲喚醒僑胞的親情，共同拯救民族命
運。這一趟的宣慰僑胞行在菲律賓一地引起了相當大的迴響，
也種下了蔡繼琨與菲律賓僑界的不解之緣。世事難料，十年後
蔡繼琨在國共戰爭的混局中，竟然選擇了菲律賓作為他與家人
的落腳處。由於蔡氏家族在東南亞僑界頗具影響力，尤其是與
出身泉州青陽的蔡繼琨出於同源的菲華濟陽柯蔡公所，更具實
力。[1] 為人豪爽的蔡繼琨旅菲後即迅速地融入僑界，並在宗親

▼ 蔡繼琨指揮馬尼拉演奏交響樂團演出情景。

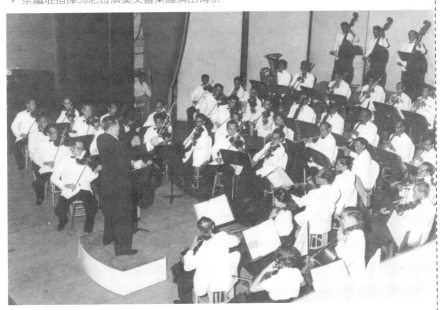

註1： 作為泉州第九大姓
的蔡氏家族，其源
流與發展有「濟陽
─莆陽─青陽，三
陽開泰」之說。

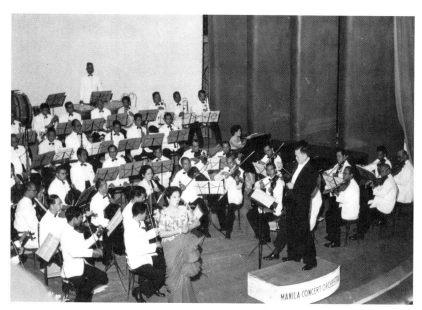

▲ 蔡繼琨與菲律賓馬尼拉演奏交響樂團為東方大學教授亨美麗（R. B. Jimenez）演唱指揮（1953年3月27日）。

的支持與鼓勵下，展開了漫漫人生中的另一段旅程。

　　「生命因音樂而存在」的蔡繼琨在菲律賓的四十年客居歲月中，主要活動核心還是與音樂有關。由於與當時的我國駐菲大使理念不甚相契，蔡繼琨很快地辭去官方職務，從事自由業。為使全家老少皆能溫飽，他進入商界從事出入口貿易工作。由教育界而政界而軍界再至商界，認真執著的蔡繼琨均有優異的表現，且能在各行各業中出類拔萃。有關蔡繼琨在菲律賓的努力事蹟，可以菲律賓樂評家安東尼‧莫利（Anthony Morli）的評論為例，他曾就蔡繼琨在菲律賓的成就做深入的觀察，並在《馬尼拉時報》（1965年2月27日）撰文推崇他所認識的蔡繼琨，他如此寫道：「對馬尼拉而言，指揮蔡繼琨已非

陌生。他在內心是位音樂家，在職業上，則是一個商人。蔡教授在我們城市的音樂生活中，為他自己安排了一個再適當不過的職位，自一九六一年開始，做了『馬尼拉演奏交響樂團』的長期指揮。在他的指揮之下，集各大樂團菁英於一堂的馬尼拉演奏交響樂團，顯示了力與光彩，令人歡欣鼓舞，為他個人的音樂生涯再造顛峰，這些音樂家發揮了千錘百鍊的造詣，放出萬千光芒。……馬尼拉演奏交響樂團何幸有蔡教授為指揮，馬尼拉何幸有蔡教授為他的兩大重要交響樂團之一為舵手。[2]」

　　安東尼一席肺腑之言，顯見蔡繼琨從商之餘永遠不放棄音樂人的身份，也說明他對菲律賓交響樂團提升之功不可沒，以及對推展菲律賓音樂活動之不遺餘力。從歷屆菲律賓總統的音樂會獻詞，更可見異國人士對蔡繼琨的肯定，例如：羅比茲副總統於一九五二年十二月十八日聖誕佳節音樂會中獻詞：「這場音樂會幫忙了我們國家人民，帶來了貢獻及充實我們國家的

▼ 蔡繼琨旅居菲律賓初期，在所租的住宅內訓練馬尼拉演奏交響樂團（1950年代）。

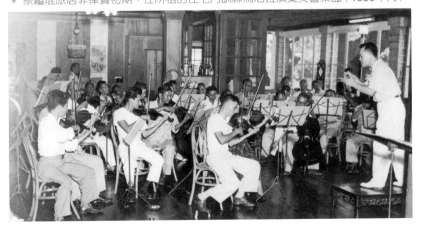

註2：安東尼‧莫利，〈記中國駐菲大使館主辦的中菲音樂會〉，《馬尼拉時報》，1965年2月27日。

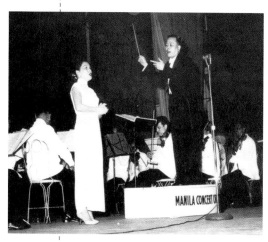

▲ 蔡繼琨指揮馬尼拉演奏交響樂團，
為妻子葉葆懿演唱伴奏。

文化。」季里諾總統於一九五三年三月二十七日中獻詞：「這是一個幸運的發揚文化契機，也是增進了國際親善和瞭解之一大不同的例證。」加西亞總統於一九六○年三月十五日中獻詞：「菲律賓大學交響樂團過去在蔡繼琨教授指揮下演奏，無數在菲或國外聽眾深受感動。演奏節目包括古典及現代東西方作品，對世界的文化，將有極大的幫助。」馬可仕總統於一九七二年二月二十五日的音樂會獻詞：「馬尼拉演奏交響樂團的團員們和他們那位非常有能力的指揮蔡繼琨教授，對本國文化的貢獻是值得讚揚的。」誠然，旅菲期間蔡繼琨對菲律賓樂界的提升是有目共睹的。在一九六五年二月二十五日的一篇報載，更具體地說明他的貢獻：

　　就中菲文化的交流來說，這二十多年來，真正逗起兩大民族心靈共鳴的，給譽作「音樂大使」的畏友蔡繼琨先生厥功殊偉。蔡先生抵菲沒有帶什麼東西來，也沒有給我們的友邦任何實質的東西。蔡先生所持的，祇是一根音樂的指揮棒；可是別小覷他這根棒，這根棒的點染與揮舞，劃出貝多芬、莫札特、蕭邦以及柴霍斯基等名作曲家的名曲；他這根棒，非但操縱著整個樂團的音拍，並且騰挪每位聽眾的心嫌，非但化除了中菲

之間的戾氣，並且溶和了兩國人民的感情。蔡先生的這根棒，正如神話裡的神棒（Magic Wand）一樣，給人領進了新世界，使人窺見了新宇宙，在這裡，有另外一種的和諧，有另外一種的融凝。[3]

蔡繼琨赴菲律賓僑居後，除了曾位居要津擔任中華民國外交官外，亦曾是個成功的出入口貿易商，累積了一些財富。但他念茲在茲的還是音樂教授和交響樂團指揮這兩個職務。他曾擔任菲律賓中央大學（Cento Escolar）音樂學院教授；馬尼拉演奏交響樂團永久指揮；自一九六八年至一九七四年，每年獲菲律賓政府選派為該國代表團團員，先後赴紐約、華盛頓、斯德哥爾摩、莫斯科、日內瓦、維也納及澳洲伯斯等地，出席聯

▼ 蔡繼琨（右一）獲馬尼拉Kiwanis俱樂部及國際兄弟會特頒獎狀、獎牌，表彰他對音樂事業和文化交流作出的貢獻（1966年10月19日）。

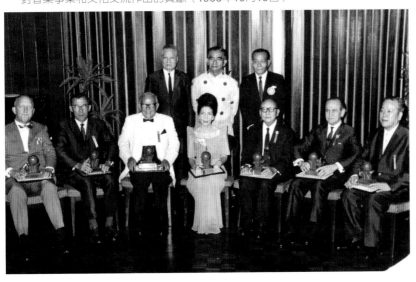

註3： 佚名，〈音樂的春天〉，《大中華日報》，馬尼拉，1965年2月25日。

合國教科文組織所舉行的國際音樂會暨國際音樂教育會議；一
九五五年八月在馬尼拉舉行的「東南亞音樂會議」，蔡繼琨擔
任會議創辦人，並被推舉爲會議副主席兼音樂教育與音樂文化
委員會主席；一九七六年十二月在台北舉行的「亞洲作曲家聯
盟第四屆年會」上，蔡繼琨獲聘爲大會顧問並發表專題演講
〈亞洲作曲家往何處去〉以及管絃樂作品《招魂曲》；蔡繼琨
也曾具有「菲律賓作曲家協會」會員、「菲律賓音樂教育協會」
終身會員、「菲律賓管樂隊指揮者協會」榮譽會員、「國際音
樂教育協會」會員、「美國交響樂同盟」指揮家單獨會員、
「亞洲作曲家聯盟」顧問、「菲律賓國家文化中心」顧問等多
項榮銜。

　　蔡繼琨對於菲律賓音樂文化、慈善與社會服務等方面貢獻
良多。他首先於一九五二年獲得菲律賓副總統羅比茲夫人
（Riguit Lopez）頒授「指揮家」
獎；再於一九六三年獲馬尼拉演奏
交響樂團董事會頒贈「優良指揮及
傑出服務」獎；一九六五年獲國立
菲律賓大學頒贈「傑出服務獎」；
一九六六年獲Kiwanis協會及國際兄
弟會頒贈「對菲國交響樂之貢獻及
慈善事業之榮績」獎；一九六七年
獲菲律賓國立大學醫學會頒贈「傑
出服務貢獻」獎；一九七〇年獲中

▲ Kiwanis俱樂部贈予的獎盃。

▲ 蔡繼琨（前排左二）代表菲律賓出席東南亞地區第一次音樂會議（前排左一為我國代表戴粹倫、後排右二為梁在平，1955年8月）。

▶ 蔡繼琨伉儷代表菲律賓赴歐洲出席聯合國教科文組織會議後旅行歐洲各國。

菲友誼協會頒贈「優良服務貢獻」獎；一九七三年菲律賓空軍總司令頒贈「優良貢獻」獎；一九七三年菲律賓San Carlos大學頒贈「傑出指揮服務」獎；一九七三年菲律賓聯合國教科文組織頒贈「優良服務」獎；一九七四年菲律賓Santo Tomas大學頒贈「對菲國音樂文化貢獻」獎；一九七六年國立菲律賓大學音樂院頒贈「典型的服務，對音樂文化的貢獻及不斷的探研音樂的深奧」獎。

　　以一位異國人士能在僑居地獲得地主國如此的重視和肯定，殊為不易與罕見，可見蔡繼琨在其中付出的無數辛勞，就如俗諺所云：「一分耕耘，一分收穫」；也如馬尼拉市文藝委員會委員長卡魯農安（Celso Al. Carunungan）於一九七七年四月十八日對他頒贈的頌揚狀所描述：

蔡繼琨指揮菲律賓交響樂團為我國籍女高音孫少茹伴奏（1969年5月14-15日）。

日籍鋼琴家藤田梓（鄧昌國夫人）赴菲演出後，與我國駐菲大使杭立武伉儷（右一、右二）、蔡繼琨（左二）合影（1965年2月）。

　　蔡繼琨教授平日熱心獻出其卓越之音樂才華以陶冶馬尼拉市民，對於豐富彼等之音樂生活貢獻無數；他亦藉著使市民們瞭解音樂實為一世界性之財富，進而幫助擴展了彼等音樂上之境界。蔡教授對音樂之貢獻，今後非但有助於為市民帶來歡樂，亦且終將透過音樂之淨化力，使彼等成為我們這年輕共和國之更優秀之公民。

　　蔡繼琨的獲獎乃實至名歸。客居歲月能將對故土的關懷與摯愛，轉移給地主國的人民與土地，是人類大愛精神的最大發揮，亦是當地所有華人之光。蔡繼琨除了關懷菲律賓的音樂發

▲ 前文建會主委申學庸教授（中）於1961年3月訪問菲
律賓，參加「中菲聯合音樂演唱會」演出，同場演出
的尚有菲籍小提琴家羅美洛（Redentor Romero）
（左）、蔡繼琨（右）等人。

▲ 樂於提拔人才的蔡繼
琨與許常惠（1967年
12月）。

▲ 蔡繼琨（右二）將台灣籍音樂家許常惠（左二）引介給菲律賓樂壇人士認識，間
接促成亞洲作曲家聯盟之成立（1967年12月）。

展，亦對台灣的音樂界相當鼓勵，曾多次邀請申學庸、藤田
梓、陳泰成、辛永秀、孫少茹、許常惠、戴粹倫、顏廷階等台
灣樂壇人士赴菲演出，促進兩國之間的音樂交流。因此，他於
一九六七年分別獲得中華民國僑務委員會和教育部頒贈僑界最
高榮譽的「海光徽章」以及「文藝金章」，是當之無愧的！

# 重新揚帆再出發

## 【創建福建音樂學院】

　　一九五○年八月，中國華東文化部令國立福建音專併入位在上海的中央音樂學院華東分院（即現今上海音樂學院），學生按系分別插入華東分院各年級，樂器和書譜等設備一併移入。自一九四○年四月成立的這所中國東南最高音樂學府，屈指算來，剛滿十週年。正慶十年有成準備再衝刺的當頭，卻要走上廢校的惡運，劃下它在中國音樂教育史上的句點，聞者莫不勝唏噓！尤其學校創辦人蔡繼琨在海外輾轉得知此訊息，更是痛自悔咎。想當年，若不是自己年輕氣盛，經常抗上護下，福建省政當局即不至於對音專另眼相看！若不是自己為此奔赴重慶要求改隸國立，音專亦不至於廢校，且將屹立不搖……想著想著，蔡校長越想越痛心。從此，恢復福建音專的心願，默默地在其內心深處植根。

　　一九八三年，已屆七十古來稀高齡的蔡繼琨，在離開家鄉四十餘載後首次返鄉。此行最主要的目的是參加母校——集美學校創辦七十週年紀念活動，並參加他所景仰的集美學校創辦人陳嘉庚銅像揭幕儀式。「年少離家白頭歸，感慨良多湧心扉；桑梓情深永銘記，報效家國正當時。」這正是當時蔡繼琨心情的最佳寫照。仰望著陳嘉庚的銅像，想起陳嘉庚傾資辦

### 歷史的迴響

　　陳嘉庚（1874~1961），福建省同安縣集美社人，僑居新加坡，經商多年累積不少財富，於一九一三年返回故鄉興辦集美學校和廈門大學。集美學校包括幼稚園、小學、中學、師範、商科、水產、航海、農林等各類學校，規模龐大如一座學校城市。

082　揮動交響樂指揮棒

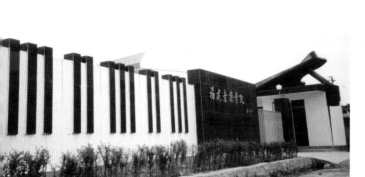

▲ 福建音樂學院以鋼琴鍵盤為造型的別緻校門。

學、名揚千秋的英勇事蹟，蔡繼琨感慨良多。想當年，他是全國最年輕的大專院校校長，在陳嘉庚興學精神的感召下，一磚一瓦、一草一木地在戰時省會永安郊區開拓出一片音樂教育的園地，為國家培育出無數個音樂中堅人才。而今，他已是兩鬢發白的七秩老翁，回到人親土親的家鄉，當年胼手胝足打造出的音樂學府卻已成「歷史名詞」。現今福建省各大學雖設有音樂系，卻沒有一所獨立的音樂學院。一九八七年六月份他在參加「國立福建音專校史討論會」後，與眾校友返回永安音專舊址參觀，更是激動萬分。回溯既往，抗戰時期之一九四○年代，蔡繼琨所創建的福建音專是全國僅有的三所國立音樂學府之一，另二所為上海國立音樂專科學校和青木關的國立音樂院。四十年後，全中國已有九大國

▲ 蔡繼琨站在一手創建的福建音樂學院校門口。

立音樂學院，即中央音樂學院、上海音樂學院、瀋陽音樂學院、西安音樂學院、四川音樂學院、天津音樂學院、中國音樂學院、廣州（星海）音樂學院及武漢音樂學院等，福建省卻已瞠乎其後。蔡繼琨對於個人的生涯規劃，有他一定的堅持，必要做自己想做的事，而此事則要能報效國家、能對得起列祖列宗、日後更要能有臉去見列祖列宗。從事音樂教育事業是他的最愛，亦最能呈現他的人生三大堅持。於是，在上述種種因素激勵之下，他決定將餘生奉獻給家鄉，再現當年福建音專的泱泱校風！「歲老根彌壯，陽驕葉更蔭」，在矢志為家鄉創立一所「中國第十所音樂學院」後，蔡繼琨從此如空中飛人般穿梭在僑居地與故鄉間，為設校事宜而辛苦奔波。缺錢找錢、缺地找地、缺人找人、缺法源找法源……，高樓平地起、萬事起頭難，但老驥伏櫪志在千里，任何的困難，均不能動搖他的雄心壯志。

一九八八年，蔡繼琨向福建人民政府提出《關於聯合籌辦福建社會音樂學院的報告》。

一九八九年一月，獲得福建當局首肯設立「福建社會音樂學院」。當時還未建有校舍，他就與福建師範大學音樂系、廈門大學藝術教育學院、福建省藝術學校、集美師專和泉州教育學院等校院合作，以函授教育方式培養成人和幼兒音樂人才。但學校老是寄人籬下，終非長久之計，他開始四處尋求資源，以求真

正蓋成有獨立體制的音樂學院。辦學需要資金，辦音樂學校由於樂器、器材、琴房等設備十分昂貴，所需要的資金更可觀。因此，他飛回僑居地籌募建校基金。

當年蔡繼琨由台灣轉赴菲律賓僑居，經過多年的奮鬥與努力，他才有能力在馬尼拉郊區建造一座豪宅安置親愛的家人們。在那可以眺望馬尼拉灣落日餘暉的美麗洋房內，全家人可以遮風避雨，可以安頓身心，更可以深享天倫之樂。蔡繼琨好客，他的家就是親友聚會的中心。有音樂界「孟嘗君」之稱的他，常在那富有羅曼蒂克氣氛的廳堂裡，為他各方好友舉行盛會，大夥兒曾在那兒快樂地談古說今、言音論樂，凡是去過蔡宅的人至今還津津樂道懷念那個溫馨庭園。但在愛妻辭世後，眾兒女亦成家立業他去，這座漂亮別墅對他而言已不具任何人生意義。為一償籌辦音樂學校的夙願，為完成中興「福建音專」的人生最高理想，他效法母校創辦人陳嘉庚亦「毀家興學」。除了變賣菲律賓的豪宅和傾盡私蓄做為創校基金外，他並將一生辛苦珍藏的樂譜、唱片和各項資料運回福建，還遊說分散世界各地的親朋好友解囊捐助共襄盛舉。在他的

### 心靈的音符

他把遺囑隨身帶著，遺囑上寫明：「這所學校不是私產，家屬不能繼承，不能停辦，不能賣也不能轉⋯⋯」。（摘自陳學婭，〈歲老根彌壯，陽驕葉更蔭——記蔡繼琨創辦福建音樂學院〉，《音樂愛好者》雙月刊，82期，上海音樂出版社，1995年5月，頁2-3。）

▲ 福建音樂學院蔡章紀念堂內一部豪華大鋼琴。後牆上蔡繼琨親筆「修德養藝、自強不息」的校訓；圖為他正對著學生訓話。

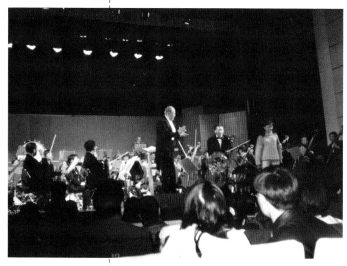

▲ 已屆九十高齡的蔡繼琨仍活躍在指揮台上，指揮福建省交響樂團演出。

註1： 蔡繼琨嘗云：有人
一輩子沒有老過，
也有人一輩子沒有
年輕過。一個二十
幾歲、三四十歲的
人，不想做事想享
受，雖年輕其實老
了。但七八十歲的
人還不斷的努力，
繼續作出貢獻，這
種人雖老猶年輕。
（收自蔡繼琨，
〈福建音專校友會
首屆代表大會開幕
詞〉，《福建音專
校友通訊》，2
期，1990年3月，
頁13。）

▲ 中國名指揮家李德倫（1917~2001）
（右）訪問福建音樂學院時與蔡繼琨合
影（1998年11月21日）。

人格感召下，眾友人如李尚大、呂振萬、蔡松芳、黃呈輝、柯成煥⋯⋯等僑界領袖人物，皆二話不說地鼎力相助。就如燕子銜泥築巢般之刻苦精神，蔡繼琨終於心想事成，在一九九四年正式成立了中國第十所音樂學院、第一所私立音樂學院——福建音樂學院。

蔡繼琨——一位自承一輩子從未老過的年輕老者，[1] 以其熱誠的赤子之心，與同是學音樂出身的妻子劉秀灼教授，共同努力灌溉著位在福州市倉山區首山村的福建音樂學院。從規劃申請、整地、建築等硬體工程，至課程制定、師資選聘、幹部任用、招生事宜、教學設備等軟體部分，蔡繼琨事必躬親，為此不知跑了多少腿、磨了多少嘴皮、花了多少精

力，箇中滋味並非常人所能想像與體會的。以當時蔡繼琨已屆八十有二之高齡，親自主持學校的興建工程，宵衣旰食、不辭辛苦；以他指揮樂團的領導才能，指揮校園建築工程的進行亦如行雲流水般毫不拖泥帶水。六、七月的豔陽天，他穿著短褲打赤膊下工地監工，請人送來幾箱啤酒，與工人一起解渴並加油打氣。在他的鼓勵和督陣下，一幢幢設計新穎、造型典雅的教學樓、辦公樓、專家樓、學生宿舍等白牆紅瓦之歐風建築，拔地而起，如期完工。為凸顯音樂專門學校的特色，蔡繼琨請建築師為具有歐洲風味且美麗如畫的校園之大門口，搭配別具一格的平台大鋼琴造型的守衛室以及黑白鍵盤相間造型的圍牆。一眼望去，整座校園呈現美麗壯觀、氣派恢弘的景象。更

▼ 蔡繼琨（中坐者）與國立福建音專校友在校史討論會後合影（1987年6月）。

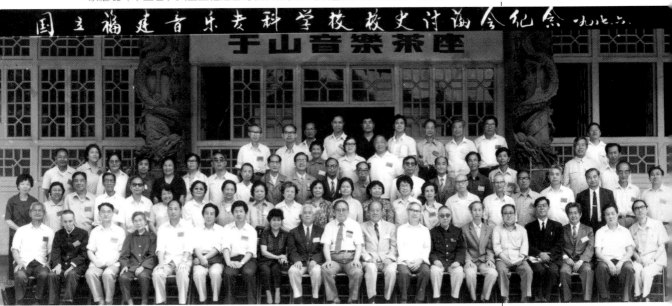

特別的是，蔡繼琨為感謝親朋好友的肝膽支持，將他們的名字嵌印在校園內每一幢建築物表牆永遠誌念，如呂振萬樓、黃呈輝樓、慈山樓（李尚大捐建）和蔡章紀念堂（蔡松芳以其尊親名諱捐建）。

為與永安時期福建音專的校訓「刻苦耐勞、團結合作、奮發前進」互相呼應，蔡繼琨為福建音樂學院制定「修德養藝、自強不息」的新校訓，期盼再現永安精神。他認為學校設校宗旨應在於培養德、智、體等各方面能全面發展的音樂高級專門人才，如此一來，才能完全體現校訓所要達成的目標。因此他堅持採取「開門辦學、關門教學」的辦學方式。他規定全體學生一律住校，在教學上採取封閉式教學，對學生的學習管理異常嚴格，學生各學科及格分數是七十分而非六十分。福建音樂學院學生在他的教導下養成良好的生活習慣

蔡继琨教授百龄开一

交响音乐会

指 揮　蔡继琨
演 奏　福建省歌舞剧院交响乐团

主 办　福建省文化厅

演出地点　泉州　集美　廈門　福州

◀▶ 蔡繼琨在百齡開一慶祝音樂會上指揮（1999年12月8日～16日於泉州、集美、廈門、福州）。

與高雅的行為舉止：飯廳、音樂廳不見喧嘩聲；學生開關門不見碰撞聲；坐立行走、待人接物皆中規中矩，注意禮儀規範。除了是個嚴師外，蔡繼琨又是個慈祥的父親。他認為學生在家是父母的孩子，在校是他的孩子。如果學生生病了，他一定要求校護陪著去看病，甚至派校車接送。同時，蔡繼琨也重視學生的社會服務工作，他認為要培養的是有社會責任感和使命感的音樂工作者，而非音樂匠。每年寒暑假，他必定率領學生進行「送音樂下鄉」的社會服務活動。

　　如今，蔡繼琨已屆「百齡開一」的九十一歲高齡，但他未如一般同齡老人般，走起路來依然腰板挺直、步履穩健，還夙夜匪懈地為校務勞心勞力，盼望能將福建音樂學院擴展成為福建音樂大學。雖然他以從事音樂教育工作為終身職志，但他曾是個傑出指揮家之耀眼表現，亦不曾為樂界所遺忘。一九九九年十二月份，福建省政府文化廳為他舉行「蔡繼琨教授百齡開一交響音樂會」之巡迴演出活動，表彰他七十年來在指揮方面卓越的表現。首場在他的故鄉泉州舉行，並巡迴至廈門、福州等地演出，指揮對象是福建省交響樂團。九十高齡尚能全場指揮，在世界樂壇實屬罕見，誠為樂壇奇葩。從未老過的蔡繼琨，是永遠的音樂教育家與指揮家，他勇往直前、努力上進的精神，堪為兩岸樂界的楷模！

## 心靈的音符

　蔡繼琨的人生觀：「享受人人都懂，但活著要有價值，實現自己的人生價值，這就是最大的幸福與快樂。」

▲ 蔡繼琨將軍在台灣省警備總司令部本部前。

# 尾聲

## 【綻放交響樂的花朵】

蔡繼琨，前清台灣彰化鹿港籍進士蔡德芳的曾孫，出生於南音的故鄉──福建泉州，來台後以鹿港人自居。一個四〇年代在台灣文化藝術界最有權勢的風雲人物，一九四五年至一九四九年間，官拜台灣省警備總司令部少將參議。在台灣光復初期物質匱乏的重整時期，他一口氣組成了集軍樂隊、管絃樂隊、合唱隊於一體的交響樂團，人數逾二百人之多，規模之大為當時遠東地區之最。有如此的氣魄，顯示他頗受當局器重而能施展所長。站在指揮台上，他是一頭雄獅，是連頭髮都會說話的指揮家。交響樂在他的指揮棒下雄壯進行，他彷彿是交響樂曲的獨奏者。他痛心台灣音樂界之派別叢生，下達「你們的精誠重新團結」之哀的美敦書。

他侍母至孝，有豪氣、重承諾且平易近人，不僅在台灣音樂圈有好人緣，在美術界的人氣指數更是上衝。在他的鼎力協助下，繼續戰前台灣美術運動，重開台灣

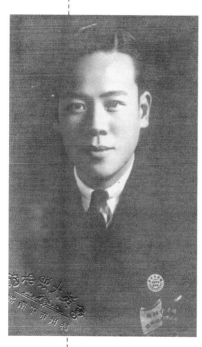
▲ 年輕時期的蔡繼琨（1940年代）。

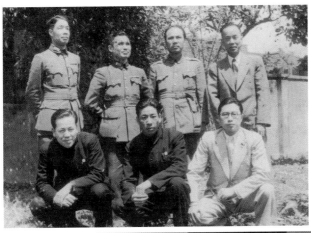

◀ 1946年在台灣省警備總司令部服務時期的蔡繼琨（前蹲左）與同事柯遠芬將軍（後立左二）等合影。

▼ 蔡繼琨（右二）擔任東南亞第一次音樂會議副主席（1955年）。

省展的大門。至今，台灣前輩畫家提起「蔡繼琨」，莫不同聲稱「讚！」。

　　時光再往前推，他以二十餘歲的年齡即擔任省立福建音專校長、戰地歌詠團團長、南洋僑胞慰問團團長等大任。一流的領導統馭能力，為上司所刮目相看。為了顯示老成持重，他只

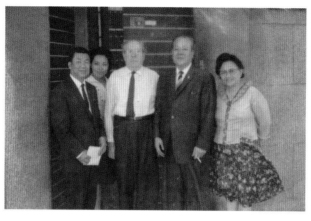
與台灣音樂家合影。左起：汪精輝、翁綠萍、蕭滋（Robert Scholz）、蔡繼琨、陳信貞。

## 時代的共鳴

Pyotr Il'yich Tchaikovsky（1840~1893），俄國作曲家，出生於礦山工程師家庭。原就讀聖彼得堡法律學校，曾在司法部就職。因對音樂的強烈喜愛，再入聖彼得堡音樂院攻讀，畢業後擔任莫斯科音樂院教授。後來在富孀梅克夫人（N. von Meck）資助下，專心作曲，不再從事教職。柴科夫斯基的作品大多以光明與黑暗、善與惡、生與死等的爭鬥為主要內容，體裁廣泛。歌劇音樂有溫和的抒情性和強烈的戲劇性；聲樂曲調與樂隊音響緊密結合，充分揭示人物的內心。芭蕾舞劇的音樂偏重發揮管絃樂色彩；交響音樂構思深刻、感情誇張。浪漫曲吸收了城市抒情歌曲的特點。柴可夫斯基的創作重心主要在管絃樂方面，以絃樂、銅管、木管等交響齊鳴所產生的豐富多樣聲響，貼切而完滿地將他微妙複雜的情感表現出來。其音樂的最大特點尤其在於完美地結合了東、西歐的音樂傳統。

好多報年齡，以致他的年齡版本出現不同寫法，事實上他與民國同齡。福建音專校友視他如兄、如父，是永遠的蔡校長。對於學生，他始終視同子女般疼愛嚴教。「開門辦學、關門教學」是他一貫的辦學理念。「刻苦耐勞、團結合作、奮發前進」是蔡校長實現所謂的永安精神，是他對福建音專學生的深深期許，音專校友也永誌不忘。

一九三〇年代，他將童年的回憶譜成管絃樂曲《潯江漁火》，並一鳴驚人奪得錦標而歸，榮獲日本徵曲比賽首獎。抗戰時期為激勵軍民士氣，他盡全力寫作抗戰救亡歌

蔡繼琨曾於1946年5月聘請知名音樂家馬思聰為台灣省行政長官公署交響樂團指揮，圖為多年後兩人在海外重逢之合影。

曲，《招魂曲》、《我是中國人》、《保衛大福建》、
《抗戰歌》⋯⋯等皆是膾炙人口的抗戰名曲。他是
教育家、指揮家，也是作曲家。可惜，多年來
他四海為家，數度遷居，很多作品皆遺失
了。他的創作偏愛小調風格，曲調悅耳動
聽，而他嘗言眾多偉大作曲家中，僅對有抒
情大師之稱的柴科夫斯基（Pyotr Il'yich
Tchaikovsky，1840~1893）情有獨鍾，可見柴
氏在其音樂創作中的影響。

在菲律賓僑居四十載中，他將自己奉獻給菲律賓
的音樂界，努力促進菲華間的文化交流。自幼在泉州故鄉深受

### 心靈的音符

蔡繼琨云：「音樂是精神文明教
育的重要工具。孔子曰：『興於
《詩》，立於禮，成於樂。』」（收自
明君，〈第十所音樂學院〉，《福建日
報》，2002年4月16日，3版。）

▲ 1967年11月中華學術院院長張其昀博士聘請蔡繼琨為該院哲士，以表揚他在音樂
方面的成就。

南管音樂的薰陶，基於對自我傳統音樂的真切認知，他提倡「走自己的路，建立自己的鄉土音樂」。如此一位具有鋼鐵般意志的英勇男兒，卻是一位柔情好漢。他對結髮妻子葉葆懿永遠不渝的情愛，為世人所稱道。在兩人的同心協力下，子女個個有成，是個難得的好家庭。而今，他已屆九秩晉一的耄耋之年，但精神抖擻，仍具雄心壯志，在續絃好幫手劉秀灼的協助下毀家興學，至今兩人並為早日完成「福建音樂大學」持續奮鬥不懈。老而不廢的蔡繼琨是兩岸音樂界的最佳典範！

雖然蔡繼琨在講壇上、指揮台上威猛如一頭雄獅，控制多人的場面收放自如，但他竟稱在一輩子的人生體驗中，最怯於面對的卻是「人」。他有一個百說不厭的寓言故事，透露他的深刻人生觀點：話說有三個人喝酒，一個醉了，一個快醉了，一個沒醉，大家同意往郊外再飲。在路上，不醉的人說，前面有狐仙廟，有狐狸精，還是走回頭吧！快醉的人說，怕什麼狐狸精，還是走吧！醉了的人說，走，走，叫狐狸精來同我們一道喝酒。三個人走到路旁有石桌椅的涼亭坐下來，三個人變成了四個人，醉了的人問這個不速之客，你是什麼人？那人回答說：我是狐狸精。你們不是請我來同你喝酒嗎？快醉的人問：你難道不怕我們人嗎？狐狸精回答說：人是很善良的，沒有什麼好怕。那你怕毒蛇猛獸？更不怕，有時還會要耍弄牠們。不醉的人問：那你怕什麼？狐狸精回答：怕狐狸。這下子醉了、快醉的人都清醒了，同聲回答道：為什麼？狐狸精回答：「同類相輕，同行相忌。」

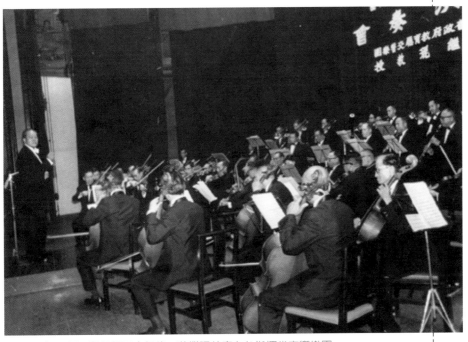

▲ 1967年11月，離台近二十年後，蔡繼琨首度在台指揮省交響樂團。

　　當年蔡繼琨究竟為何肯將一手扶植壯大的交響樂團拱手讓
出，匆匆離開台灣僑居菲律賓，由上述的這則故事看來，答案
似乎已呼之欲出。「人」的因素應是驅使他離開的最大因素。
他身為衙門中人，由於明快的行政能力，得信於陳儀長官。當
陳長官失勢下台後，台灣豈有容他之處，這亦是政治人的無
奈。他曾藉由從政的關係幫助台灣音樂界開出交響樂的花朵；
推動美術界的重生計劃；解決如糧荒等種種社會問題；甚至在
政局動盪之時，庇護許多台灣藝文界人士……。雖然話說政治
歸政治、音樂歸音樂，由於政治方面的恩恩怨怨、牽牽扯扯，
據說他還是後繼台灣當權者的政治通緝犯，當然如今已事過境

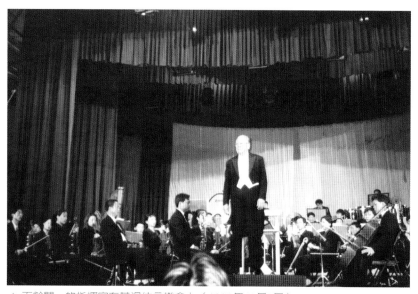

▲ 百齡開一的指揮家在其退休音樂會上（1999年12月8日）。

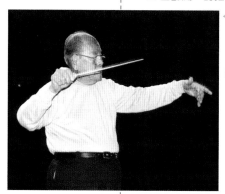

◀ 老當益壯的
指揮家——
蔡繼琨。

▶ 1999年8月
21日，蔡繼
琨（右）在
音樂會後與
其大姊蔡亦
雄（左）合
影留念。

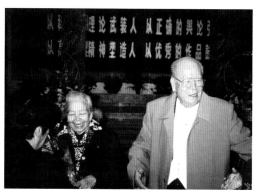

遷。但蔡繼琨離開台灣，畢竟是台灣藝文界的嚴重損失！同時
也是他個人一生中最大的悲哀！如今，眼看著福建音樂學院堂
堂聳立在福州市倉山區，再想到台灣至今還未能產生一所音樂
專門學校，實令人唏噓不已。這樁當年蔡繼琨離開台灣時未了
的心願，經過五十餘年了，竟還是台灣音樂界共同未了的心
願。何日如願？答案恐怕在蔡繼琨的內心深處！

傳承與創新的智者

　　蔡繼琨跨越兩世紀近百年的豐富學習經驗與人生閱歷，其睿智與靈性，往往在論述與創作中顯露無遺。限於篇幅，無法將蔡繼琨的原作照錄出來，僅從他曾發表或未曾發表的十篇音樂論述中加以節錄，或將其文章做成摘要。其論述中所提到的部份情況，也許不盡合乎時宜，但多數的觀念放在現階段來觀照，仍屬新穎。

# 用音樂傳遞大愛

## 【音樂教育的重要】

　　音樂是所有藝術中最抽象的、離開物質最遠的。音樂最擅於表達的是情緒與感情，更進一步亦能表現概念。對實物的具體描述，並非音樂所能達到的。因此，音樂格外接近精神或說是深入於精神。聽美好的音樂能使每個人精神煥發、意志高昂，油然生起一種激動或悠然的感情。

　　聽音樂能產生激動或悠然的感情，即顯示音樂具有陶冶性情的作用。自古以來，教育家都能深刻體會音樂的教育價值，而以學習音樂做為人格的修養。孔子即是最能體認箇中滋味的教育家，他不僅提倡音樂教育，自己亦以身作則地學習音樂，加強自己的修養。故論語上曰：「子聞韻，學之三月，不知肉味。」

　　古今中外以音樂感動人心的事例頗多，可說俯拾皆是，如楚漢垓下之爭的「四面楚歌」、法國大革命之「馬賽曲」等均是顯著的例子。古代斯巴達尚武、崇樂，在軍事之餘的主要活動，即是音樂。

　　若要探討音樂爲何能激勵人心與陶冶性情之因素，即須先了解其本質面。音樂是由節奏、和聲與曲調三基本要素構成，節奏是一種紀律、秩序，而此種紀律與秩序，和晝夜交替、時序變換、心臟搏動、步行速度等自然現象以及生理狀態相符。音樂中的紀律感與秩序感，由節奏而起。曲調是聲調的起伏，高揚時表示感情昂奮，低抑時表示感情消沉。音樂中的情緒表達，即有賴於曲調。和聲是一種和諧的現象，象徵自然現象與社會關係。天地間、日月星辰、山川草木，都呈現和諧的現象。因此，社會上人與人之間，需要和諧協調。

　　節奏、曲調以及和聲的有機結合，使得音樂在不知不覺中具有潛移默化的偉大陶冶作用。隨著時代的轉移，人們的許多活動趨於團體化，而音樂對於團體活動更具有效能。在團體生活中所強調的紀律、秩序與和諧等特性，正足以讓音樂大顯身手。團體中的最高理想是「愛」——人群的愛，音樂的情緒功能（曲調所要表現的），即最擅於傳達「愛」。貝多芬平生最愛的是人群，但他的耳疾使他遺世獨立，於是他用音樂所創造出的「愛」來參與人群，最著名的例子即是他在第九號交響曲之終樂章〈快樂頌〉中唱出：「你的精誠重新團結，掃盡世俗的參與商，四海之內皆是兄弟……」，以音樂表達出對人群的

▲ 蔡繼琨的音樂論述。

**星期專論**

# 音樂教育與精神生活

蔡繼琨

在所有的藝術中，音樂是最抽象的，也就是離開物質最遠的。

音樂所能表現的，普通是情緒與感情，最高限度，也只能表現概念。實則音樂的本質是如此抽象，違離物質，非音樂的能事。所以也就格外接近精神——正確地說，是深入於精神。當我們聽一曲優良的音樂時，只覺得精神煥發，意志高揚、生起一種激動或悠然的感情，這就是音樂深入於精神的明證。

當一個人聆听音樂，能如以上所述，生起那種激動或悠然的感情，那時音樂對人就發生一種功效！即性情陶冶。因有這種關係，所以時時都要提倡音樂教育。

若問音樂究竟有這種能使人激動或陶冶性情的功能，我們就不得不深究一下音樂的本質。音樂是抽象的，但能成這種抽象的本質，又是什麼呢？構成音樂的，最重要的是節奏、曲調，與和聲。節奏可說是音樂的骨幹，也可是他的生命（再說曲調所主要表現的地方）……

古代斯巴達只有兩種精神，即尚武精神與音樂精神——軍事之餘，便追是音樂。

法國大革命時，「馬賽歌」喚出自由的呼聲、反抗的熱情，領導人們思鄉之感的精神上的偉力，以達到一種目的。當時真不知有多少人為此歌所激動，而去加入革命的隊伍，隨著時代的轉移，遂使音樂全體的節奏富有紀律感，遂即呈現諧和。

楚霸王的兵已被漢高祖的兵完全圍住，失了作戰的意志。於是楚霸王利用音樂激起人們思鄉之感的精神上的偉力，四面唱出楚國的哀歌，楚兵聽了，沒有一個不起思鄉之懷。草本，都呈現諧和現象，遂至敗死烏江。

此外，音樂感人之深，古今中外，俯拾即是。像下之戰，由於節奏使然，曲調自……

以自來的教育家，都承認音樂的教育價值，以學習音樂作為人格的修養。孔子就是最顯著的例。他不僅提倡音樂教育，自己也學習音樂，完全一致。「子聞韶」、「學之三月，不知肉味」，這是明孔，心臟波動，與步行違到深受音樂陶冶的事實。

愛。

現代人類精神生活的最高標的是將對人群的愛，融入紀律、秩序與和諧之中。作曲家若能將此種理想充分表達在創作中，其樂曲自然能道出他在這些方面的受容與理解的程度，亦足以由創作中窺見他所處社會生活的一般。換言之，音樂是能反映人類社會生活狀況的，古人說：「審樂以知政」，即是這個道理。

或有謂國家正值動盪離亂之秋，音樂並非生活急需品。但由上述之論述可以知道，這是不盡其然的。正因為社會上缺乏人群愛、缺乏紀律、秩序、諧和，更須極力提倡音樂。藉著音樂的教育作用，予人以精神上的調整和陶冶，方能力挽狂瀾，走上康莊大道。

原載：〈音樂教育與精神生活〉，《台灣新生報》星期專論，1947年8月31日。

▲ 蔡繼琨在東京帝國高等音樂學院課堂之筆記，字跡整齊秀麗。

# 讓音樂無遠弗屆

【回顧過去與展望未來】

「音樂」做為一種精神食糧，它帶給台灣省民無比的慰藉，而其本身亦不斷地放發奇異的光彩。

在日本統治時代，由於學校教育普及，各級學校皆普遍有音樂方面的設施。相對地，音樂的發展因此十分普及，為台灣光復以後的各項音樂推行工作，奠下了良好的基礎。

台灣光復以後，為推行國語教育，學校裡教唱國語的學校歌曲，一般民眾則練唱國語通俗歌曲。省交響樂團則在夏日的夜晚，每週舉行露天音樂會，教導民眾學唱通俗歌曲。如台北教育會及中華音樂教育社台灣分社等機構，均熱心編印歌曲集，以便學生或民眾演唱。除此之外，省交響樂團定期舉行演奏會，推廣純正優良的音樂。在這種種的情況下，台灣的音樂風氣日益濃厚。

推行音樂的工作主要藉助於音樂家及音樂教師。光復以前，台灣的音樂工作者多是日籍人士，他們遣散回國後，則由來自外省的音樂家或教師們來進行這項工作。因地利之便，來自外省的各項音樂人才，主要出身自福建音專，其餘則來自南京國立音樂院、國立上海音專和省立廣東藝專……等校。他們包括聲樂、器樂、鋼琴、理論和國樂等各方面的人才。

　　為了培育台灣新進音樂師資，當局在省立台灣師範學院（現國立台灣師範大學）設立了音樂專修科，私人的音樂培育機構則有淡江中學女子部內設立的音樂專科。為了讓業餘愛好者有學習的管道，省交響樂團附設有音樂進修班，同時也藉由廣播的媒介管道傳播音樂，每晚定時在廣播電台播出台北音樂家的現場演奏，如此一來，音樂可以無遠弗屆地傳送到台灣社會的各個角落。

　　雖然光復僅兩年的短短時光，台灣的音樂推展卻已有許多收穫，但我們全體樂界同仁絕不可以此即滿足，尚有諸多事項需要再努力，分為兩大方面說明如下：

　　一、上述的各項工作雖努力進行，但在量的方面仍須加強。例如音樂教材、書籍的出版尚貧乏；音樂會的演出次數仍嫌少；培育音樂人才的管道不夠充分，許多有志於音樂的青年朋友，因學習不得其門而入，而徬徨在歧道上。

　　二、音樂界必須有一可以維繫感情的組織存在，如此一來活動更易推展。同時亦須結合戲劇界，聯合製作歌劇或音樂劇，何況這是一件極富意義的事。

　　回顧過去，前瞻未來，無論已進行或待進行的工作，皆須樂界全體同仁共同努力！

原載：〈台灣光復以來音樂事業之回顧與前瞻〉，《台灣新生報》，1948年1月1日。

# 演奏的靈魂人物

【指揮藝術學問大】

自十九世紀正式使用指揮棒迄今，指揮已被認定是學術的，是一種專業。尤其經過孟德爾頌、華格納以及李斯特等人的提倡與改革，指揮已不再僅是統一節拍的擊拍者，而是在演奏時負有詮釋樂曲、表現感情、控制力度以及調配音質等多種任務的音樂領導者。他是音樂家、是音樂演奏的靈魂。如今，指揮法已成為一種音樂學術。

自有指揮以來，各方對於指揮的看法主要有二：其一是認為指揮不足輕重而可有可無，甚至有份量的樂團也有此種看法。例如：蘇聯第一交響樂團將所有的演奏者位置排成圓形，廢掉指揮，團員之間以眉目傳遞和平日的默契來合作演出，結果演奏效果不佳，觀眾卻步，導致樂團解散。美國國家廣播交響樂團（NBC）在常任指揮托斯卡尼尼過世後，不設指揮，效果不佳，導致樂團也不存在了。以上可見，樂團的確需要指揮。其二是對指揮的盲目崇拜，以致部分指揮自以為了不起，甚至以大師自居。聰明敬業的指揮應努力不懈，精益求精，如托斯卡尼尼、卡拉揚等人，對每一次的演出必須慎重其事，準備充分，而能維持不墜的聲名。

每個人都有特性，指揮的風格亦有所差異。有的指揮中規

中矩、一板一眼，很精確地詮釋音樂；亦有指揮主張應將個人的感情和創作性融入樂曲演奏中，即應具有熱情。但過與不及都非理想的指揮，現代的理想指揮應綜合上述兩種表現方式。指揮者非如獨唱者或獨奏者的單純性，僅單獨的吹、拉、彈、唱，而必須彈奏數十人，將不同個性的演奏者或不同性質的樂隊，彈奏得像單件樂器般。因此，指揮者必須具有卓越的指揮技巧、豐富的音樂知識、廣博的一般知識、堅強的傳達能力和富有領導才華。這些條件只要具有恆心且不苟地努力去執行，人人皆可得到。如此一來，人人皆可成為指揮。

音樂是一種不可觸及、不具形跡的抽象藝術。作曲家的創作必須透過演奏者和指揮者的詮釋，才有生命。但詮釋者若曲解作曲者的意念和構想，就會使音樂的生命不健康。因此，詮釋者主宰著樂曲成敗的命運。好的指揮如托斯卡尼尼，使不少作曲家因他成功地指揮而復活了。同時，指揮者亦掌握演奏者的命運。當年在日本讀書時，親眼看見指揮家羅泰史督克和小提琴家莫基拉夫斯基等兩位旗鼓相當富有聲名的傑出音樂家，對於樂曲的詮釋有不同的看法，他們彼此都很堅持，導致音樂會停演，並退票給觀眾。此種情形在歐洲亦常見。現在樂界不成文的規定，為避免此種尷尬的情況發生，即是找不相等地位的指揮者和演奏者同台演出，視彼此的地位決定誰是掌控詮釋者。

樂團若與獨唱者或獨奏者合作演出時，是屬伴奏性質的演出。此種演出，通常樂隊跟著指揮，指揮則尊重獨唱者或獨奏

# 漫談音樂指揮

方家都曉得歷史最早的樂隊指揮是盧列(Lully)
他是以方木棍(杖)敲地以指工，也知道他因方演奏用
力過猛木杖戳傷了自己的腳趾，引發了痛症而死去。

1872年的韓史特勞斯在美國之遊，在波斯特頓同一場
奏共同一節目演奏千四的樂，指揮人多式萬人指揮101人
聯奏十萬人。

上面這兩件事都是指揮史上的奇迹，由這會追求心
理辨別指揮效率時有一種學理的論由。

正式應用指揮棒指揮，自十九世紀開始到現在大
概也只有一百五十年，當初只是為了統一而指，由於此後
音樂陸續創新人作曲家內德森松(mendelssohn)開始經
過華格納與李斯特的提倡與改革才新了萬后對樂
曲的詮釋，感情的表現，力度的控制，音質的調配，使指
揮者用其技藝控的感情力素修等寫奏，因為演奏活系
統是指揮依成為音樂家指揮者即為音樂家。

自有指揮以來，對指揮有兩種看法，一是認為指揮
不足輕重，而用指揮一搖子以掌奏，其至有倡言演奏家
也有這個看法，而加以嘗試，為萬聘的第一忌喷奏團把
演奏安排到身圍形而用指揮，以眉書眼神及默奏來代替
指揮，結果圍奏伍把由機表現出畫面，而為听眾所接受這
事由，1957年托斯卡里尼列版，他那美國國家廣播系
喷奏團(NBC)的主奶衰，而指定任何人奏指揮他們改
名擇指的告奏「空中奶奏團，到各地方演奏，樂團地評
都不好，結果也解散了，周字的多奏音程，因此發言多事團
的確奏需有指揮為一種是對指揮的腔擇肓肓奏團，
擇得指揮者容之忍之，自以為了不起是音樂團中的方師了
因此有破壞得指多的身奏者更加努力加櫥，研究此徑，結奏

▲ 蔡繼琨的音樂論述手橋。

者的詮釋。此時，獨唱者或獨奏者直接表現作曲者的意念，指揮者只要做好伴奏的工作即是盡責了，負音樂會成敗責任者為獨唱者或獨奏者。實際上，很多指揮和鋼琴伴奏者卻背負著音樂演出的成敗，獨唱不好歸罪為感冒、獨奏不好則托辭手痛；因此，多數指揮者視伴奏性質的演出為畏途，不願擔任此種演出。為了調和指揮者與獨奏者的關係，應該讓指揮者有表達樂曲詮釋的機會，而非僅居伴奏的地位。譬如過去小提琴或鋼琴表演協奏曲時，將管絃樂團定位為管絃樂伴奏，現在已大為改善，在節目單上寫的是小提琴與管絃樂，或者是鋼琴與管絃樂，已提昇了指揮者的地位。

原載：〈漫談音樂指揮〉，《北京音樂報》，1987年7月30日，2版。

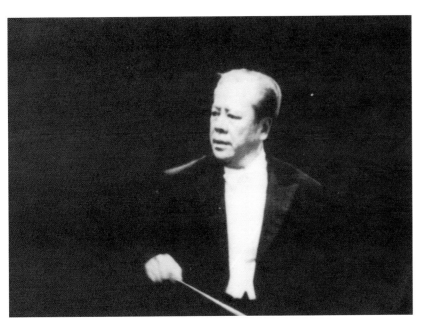

▲ 蔡繼琨指揮雄姿。

# 不朽之作引共鳴

【致力推展好音樂】

在資訊發達的現代社會，不論是民間、古典、流行……等多采多姿、活力充沛的各種音樂，洋溢在各個角落裡。在豐富的音樂氛圍當中，學校已不再是接受音樂的唯一場所。正因為音樂魔力無所不在，如何引導社會大眾妥為選擇、善加利用，是音樂家們責無旁貸的義務與責任。

音樂家在藝術的園地裡，固需精益求精，創作出更優秀的作品，仍應兼顧如何使其運用在教育民眾上，其效果將更為重大和深遠。尤其一般音樂聽眾的自發性以及需求所在，對於音樂品味有不易妥協的傾向。音樂工作者在啟發引導民眾之際，務須面面俱到、諄諄善誘，才能聲聲入耳。

古往今來，多少偉大的音樂家為人們留下無數的上等作品，可謂為人類生命的寶庫、生活的泉源，享之不盡、聽之無窮。作曲家若以人類共同生活的天地為題，對赤子之心的廣大聽眾，求得感情上的共鳴，則其作品的價值和意義更無限廣大。古典音樂之偉大在於不朽，在其千錘百鍊；而流行音樂之時效性，使其往往如過眼雲煙，曇花一現，瞬間即逝。古典音樂若能深入民間，為廣大民眾所接受，也許剛開始效果僅是不起作用的小小浪花，但終將聚成波濤，甚至如長江大河般無遠

弗屆。反之,則僅在象牙塔內孤芳自賞,曲高和寡。不應將人類文化歷史過程之智慧結晶的音樂藝術,視為一種技藝、娛樂品或學校的次要課程。而傳遞藝術眞品的教育過程,應富有伸展性與創新性,不重蹈前人的覆轍。總之,使不朽的音樂藝術普及推廣,深入廣大群眾的內在,是音樂工作者的神聖使命。

原載:〈音樂在教育青年上的任務〉,由蔡繼琨的筆記本中摘錄。

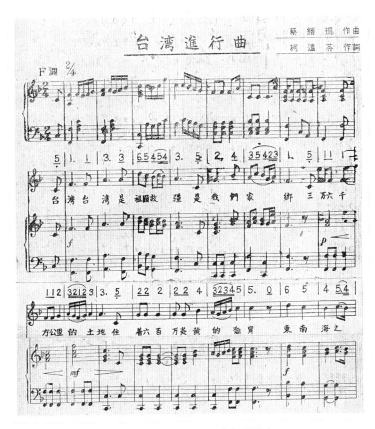

▲ 柯遠芬作詞、蔡繼琨作曲的《台灣進行曲》樂譜之一。

▲ 柯遠芬作詞、蔡繼琨作曲的《台灣進行曲》（樂譜之二）。

# 實現完美的演出

音樂包含三種因子，即作曲者、演奏者和聽眾，三者之間相互關聯、不可或缺。音樂由作曲者開拓，透過演奏者傳遞到聽眾的內在。有曲而無人演奏，則成為「死曲」；有演奏技術而無曲可演奏，亦等於沒有技術；有曲有演奏者，而無聽眾，則曲和藝均成為廢物。反之亦然。三者相輔相成，才能充分發揮音樂的精神力量。現將三因子簡單解釋如下：

**作曲者**

作曲者不像醫生看病開藥方；建築師造房子先畫藍圖；小說家直接把故事寫出來；畫家將人物、花草、山水排在觀眾眼前。可見音符的排列組合是抽象的，音符的背後有何種思考是不易捉摸的。因此要進一步瞭解樂曲，必須由作者的性格、遭遇、生活和時代背景等找出作曲的根源與緣由。同一作者在不同時間的表現，必然迥異。如人的長相各有千秋，不同的作曲者亦有不同的處理方式。演奏者對作曲者的樂曲，多會滲入自己的性格來表達，所以幾乎沒有一首作品是作曲者本意的完整表達。同時記譜技術也具有限性，無法將作曲者的意念完整記錄下來。演出時，演奏者往往只依個人的喜愛與方便表現，作曲者礙於作品只要有人表演即感激涕零，故僅求不離譜太遠即

可，這是作曲者的最大悲哀。

## 演奏者

　　演奏者是為作曲者與觀眾服務，將樂曲加以詮釋後，傳達給觀眾。一流的演奏者，不但要有高超的技術，並有正確詮釋樂曲的能力。由於記譜法的不夠完備，留給演奏者自由表達的機會。因此，面對一首作品時，演奏者必須以自己的智慧適當詮釋，不要距離作曲者的原意太遠即可。演奏者與作曲者之間關係微妙，若是過於客觀的詮釋，有流於自動機器之嫌；若是採取較主觀的詮釋，易曲解作曲者的原意，亦將招致譏評。以上的兩難，可說是演奏者的悲哀。

## 聽眾

　　在音樂表演的過程中，聽眾的重要性是毋庸置疑的，也是不能忽略的。如何吸收聽眾是作曲者與演奏者的共同目標。人人皆有愛好音樂的天性，但亦有其個人之特別偏好。作曲者與演奏者應共同致力於如何來適應及引導聽眾。現代音樂的發展多元化，致使聽眾無所適從，每一種音樂皆有外行的聽眾，應歸諸於作曲者與演奏者未盡教育聽眾的責任、不瞭解聽眾是音樂的命脈、不知與聽眾打成一片。有謂聽眾不懂得欣賞沒有關係，只要鼓掌拍手即可，這是聽眾的悲哀。

　　總之，音樂的三個因子各有各的悲哀，亦妨礙了音樂的迅速發展。應確實找出悲哀的根源並如何適應，才能化悲哀為歡樂，真正發揮音樂的精神力量。

　　　　原載：〈音樂的因子〉，由蔡繼琨之筆記本中摘錄。

靈感的律動

# 中西融合巧運用

## 【重建國樂園地】

　　雖然一般人學習的是西洋音樂，但是對自己民族的音樂，即通稱為國樂之音樂，亦必須加以關注。大多數學習音樂的人，無論在國內或國外，所學習的皆是西洋音樂。因此，究竟還有沒有國樂？究竟要不要自己的音樂？這二個問題常被人提出質疑。毫無疑問的，這二個問題的答案是肯定的，絕對需要的。但反之而言，若僅要國樂而不深入研究、提倡或創造，則等於不要。

　　有些本國人留學國外，卻以本國音樂作為題目，研究梁祝、樂律全書、敦煌琵琶譜或白石道人歌曲……等專題。但其研究侷限於片段，指導教授無法看出其所以然，亦無法提問，只好草率通過其學位考試。依靠國樂幫了大忙，事實並非真正懂得國樂，是一個矛盾的現象。

　　在歐美的各大圖書館中，埋首古籍經典深研中國音樂者，不是中國人而是西洋人，不是音樂家而是漢學家。本國人偏愛西洋音樂應非外國的月亮較圓之故，而是外國的音樂無論是理論或器樂演奏，在不斷研究、改進與創新之下，已較本國的更為完善。

　　「禮失求諸野」，在我孩提時代常聽的是地方戲曲類的音

樂，如北調的《玉堂春》、《四郎探母》、《三娘教子》……
等；聽國樂曲《十面埋伏》、《梅花三弄》、《陽關三疊》……
等；聽南音如《出漢關》、《望明月》、《山險峻》……等。直
到現在，耳聞的還是這些音樂，除了齊如山、梅蘭芳等人有新
創作外，未見其他的國樂有新創作品，也沒發現新的純國樂
曲。由此可見，在國樂方面的研究一代不如一代。

國樂應依照原貌小心地保存，但我們仍遺失太多，保存太
少，應該如考古家一樣再去追尋發掘。檢視中國樂器的歷史，
可以發現大部分是外來的，並非是固有的。就如中藥一樣，過
去是加水去煎煮，現在可以製作得如西藥丸一般；國樂也應該
吸收西方的音樂理論與技術，再加以改良。我認為不管是改
編、改造或抄襲，總是代表有人重視、有人起而行了，是值得
鼓勵的。最怕的是自己不做，只知道指責和批評別人，這是不
足取的。

學習西樂不應被視為崇洋或媚外，但若能懂得西學中用的
道理，再加以融合創新，才是真正的中國音樂家，而非只是一
個中國的西樂家。中國人學西樂，學得再好也不可能超越西洋
人。中國真正需要的是懂得西方音樂理論和技術，而能應用這
種理論和技術來改革創新真正的中國音樂。即使有了這種音樂
家，還需要多方面的配合，如師資培育機構、研究機構等之配
合，培育具有中國音樂知識和引導欣賞教學的師資，並有一批
從事研究工作的人，能為國樂進行保存、追尋、創作以及改造
的音樂研究者。這些人不是在舞台上贏得掌聲的，卻是國樂的

奠基石。除此之外，要取得社會階層的認同，並設立音樂圖書館、音樂博物館、樂器製造廠、音樂書譜印製出版公司，鼓勵普遍舉行音樂會，如此才能在社會方面形成一股熱烈的學習風氣，眞正的國樂就可建立了。

歷史告訴我們，古人的創作是依賴後人的整理、保存、欣賞、發展，才能射出光輝。我們這一代的音樂界對古人的創作，未加整理，不善保存，遺失太多，遑論發展，結果只出現微弱的光線，怎能凝聚一片光輝，眞是太對不起古人了。因此，我們必須加倍努力，向正確方向邁進，才不會又對不起後代。

原載：〈泛論國樂〉，由蔡繼琨的筆記本中摘錄。

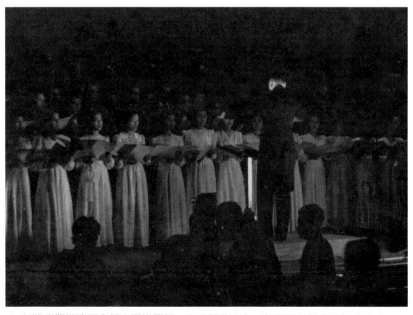

▲ 台灣省警備總司令部交響樂團第一次公開演奏會，蔡繼琨指揮合唱隊演出（1945年12月15日於台北市中山堂）。

# 臺灣光復以來音樂事業之回顧與前瞻

蔡繼琨

▲ 蔡繼琨的音樂論述。

# 音樂交流無國界

【最佳溝通橋樑】

隨著人類文明的進化，人們活動的範圍逐漸擴大起來，國際間的聯繫亦日益密切與增進。在東西方兩大陣營之間，基於信念的歧異，為了霸權，爾虞我詐、鉤心鬥角，乃致各顯神通。音樂潛在的偉大力量，對於世界各民族間崇高友誼觀念的培養、文化交流的加速以及人文教育的促進功能，有其重要性。

音樂於世界大同之關係，可藉由對世界音樂家的追懷、國際性音樂會議的召開、各種音樂技能的比賽、各種音樂節的舉行以及音樂使者的遣派等方面的實施而更結實堅固。眾人皆知音樂能感動人心、使人振奮，更進一步地說音樂無堅不摧，可以克服一切感情力量，不論任何國別、性別皆可得到心弦共鳴、友愛團結。

世界上無論那個民族的固有音樂，常常能使其他的民族，一曲難忘、百聞不厭。至於各民族音樂背景及風格的深入探討，則是音樂學者的任務。若在兒童時代即對其他民族文化以音樂為媒介而有所瞭解，將來一旦與其他民族人民交流時，便能百感交集而牢記在心，此即是在國際生活中音樂教育的開始。

　　國際主義在音樂教育的進行中，最明顯的是多方吸收世界音樂遺產上的豐富寶藏，並在音樂課程中運用。在重視其他民族音樂之餘，對本國傳統音樂更不應拋諸腦後。大千世界之中存在著林林總總的不同民族，唯有各自具有明確性的音樂，可使其他民族也照樣發生同感，並對世界藝術產生了根源的貢獻。從另一方面看來，唯有大時代之下，進展不已的文化廣泛交換，可使所有國別的文化，更為蓬勃起來。

　　對於學校音樂課程而言，應由淺入深，培養對各民族音樂的興趣；在器樂的學習方面，不應侷限於小提琴、鋼琴等西方通行的樂器，而可學習各民族形形色色的樂器。

　　東歐各國定期舉行各式各樣的音樂節，表演內容樣樣俱全，藉此並可固定對外交流知識或文化，無形中又吸收許多新知，可說是利己利人。另外，維也納兒童合唱團經常巡迴世界各地表演進行國際交流，得到全球性的讚賞，許多作曲家也常為該團譜寫新曲。除此之外，在各階層各活動中組織合唱團、器樂合奏、國樂團等各類團體；在團體活動中不計較團員的程度高低，多舉辦各項音樂研討會，並配合媒體進行播放，共同為大同世界的音樂教育而努力。

原載：〈音樂對世界大同的教育〉，由蔡繼琨之筆記本中摘錄。

# 注入音樂新生命

過去一世紀中，亞洲音樂家熱衷學習西方音樂，因而對傳統亞洲音樂知道甚少。以所僑居的菲律賓而言，即對自己民族的音樂瞭解甚少。之所以有如此現象，可歸諸於人們對於和自己關係密切的事物往往會輕易忽略；忽視身邊的父母、兄弟、妻子，亦忽視自己的音樂。

現今亞洲地區喜愛音樂的人愈來愈多，也激發出更多的作曲家和演奏家，但其創作和表演主要受到西方的影響。毫無疑問的，西方音樂家對亞洲音樂文化的貢獻很大。但是亞洲人過於仰仗西方音樂，卻遺忘了自己的音樂，甚至強烈輕視自己本土的音樂遺產。也可以如此說，屬於外界的力量，如來自西方的音樂文化，會逐漸侵損一個民族的完整性。我們必須有扭轉此種傾斜現象的行動，即必須有力量支配外來影響，知道何時採納，何時拋棄。

在進行支配的行為時，不能過於極端，不能太堅持民族主義，拒絕領略西方音樂的長處。過度的民族主義招致國際間敵意，而過度強調國際主義則導致民族內部分裂。

我們應結合西方的音樂技巧與各自民族的傳統音樂，產生更好的亞洲音樂。以菲律賓為例，他們在這方面做了不少的努

力：例如菲律賓卡西拉客博士寫了一齣樂劇《Salakou na Gino》，是採用菲律賓傳奇故事，描述菲律賓景色，並以菲律賓樂器伴奏。這樣的做法可謂：「一朵美麗的花朵終於綻放在東方音樂的園地裡。」另一為菲律賓學者馬賽達博士，對於菲律賓傳統音樂的提倡不遺餘力。除了菲律賓之外，亞洲各國如中華民國、日本、韓國……等，亦逐漸重視自己民族的音樂，大眾對自己的音樂也明顯地讚美。

人們就食的習慣皆以好吃與不好吃來決定。不好吃時，往往不吃；若是嚐到腐壞的味道，便不會再嚐試同樣的食物。聽音樂的習慣也是如此。歐美有許多作曲家寫作現代風格的音樂之起初，反對的人很多，就像不好吃的食物般，大家不願意嚐試。但很多偉大的音樂作品，並非一推出即一鳴驚人。因此，我們對待新的作品，應平心靜氣地聆聽，聽作曲家發揮他們的新意念，有機會試驗。即使現代風格的音樂發展不成功的話，至少也增長、加強對新形式的探索。亞洲作曲家對待自己音樂的態度也應如此，必須有決心去找出自己的音樂形式、和聲、管絃樂法及其他技法。只要努力嚐試，就能找到某些重要的成果。

過去若有人演奏（唱）或出版某位作曲家的作品，作曲家即很滿足終於有被欣賞的時候，而不計較是否得到任何代價。但是作曲家必須生活和撫養家人，不能老是在追逐虛無飄渺的幻想而不求溫飽。因此，演奏者和出版商應該支付酬勞給作曲家；相對地，作曲家必須寫出好的作品，人們亦會欣賞、購

買。亞洲的作曲家們如果朝著上述的目標努力，將會提升本身的地位。

除了物質生活必須考慮外，亞洲的作曲家必須努力朝著專業去發展，唯有如此才能提升水準，才能在音樂宇宙中掙得一席之地。

亞洲作曲家聯盟的成立，本人也盡了棉薄之力。首先是將許常惠先生介紹給菲律賓音樂界，並爲他推出許常惠作品發表會，接著再得亞洲各國音樂界的支持。不久，亞洲作曲家聯盟就成立了。雖然歷史尚淺，但成就已不凡。它啓示、激發了每個亞洲作曲家創作更有意義的音樂，將新意念、新樂音、新技巧和新嘗試不斷注入亞洲園地，主動地致力傳統音樂的保存和更新，使之能配合現在的需要並加以銜接。

最後希望在不久的將來，我們將可見到東方與西方的結合，爲美好而永久的大同世界奠定基礎。

原載：〈亞洲作曲家往何處去？〉，「亞洲作曲家聯盟第四屆大會」演講稿，
1976年11月30日。

▲ 抗戰時期省立福建音專的合唱曲集封面，其中多數為蔡繼琨作曲的抗戰救亡歌曲。

# 兼容並蓄的精神

朱踐耳（1922~），出生於天津的中國作曲家，在中學就學期間，曾隨錢仁康學習和聲，並自學鋼琴及作曲，曾在劇團、軍樂隊任職，亦曾為電影配樂，作品數量甚為豐富。蔡繼琨在聆聽朱踐耳的交響樂作品後，就其創作特點提出懇切的看法，並持以肯定的態度。

## 【高深莫測的創作功力】

在聆聽朱踐耳先生的第七交響曲《天籟、地籟、人籟》、《小交響曲》，第六交響曲《3y》和第八交響曲《求索》……後，我認為他是當今中國最有成就、最有理論與思維的作家之一。他的創作特點有三：

### 寓探索求創新

有作為的音樂家，絕不墨守成規，皆在探索中求創新，藝術之河因而源遠流長。中國詩體由四言體之詩經；五、七言體之漢魏樂府詩；五、七言體之唐詩絕句、律詩以及長短句之宋詞，一路發展下來即是在探索中求創新而成的。交響曲形式由於海頓、莫札特的探索而更完善，發展成四個樂章的典型體裁；又經李斯特的探索，再將奏鳴曲式、變奏曲式以及迴旋曲

式融合而成單樂章標題式的交響詩。

朱踐耳的《第七交響曲》富有探索精神，他借鑒中國戲曲音樂中武場的打擊樂在表現戲曲衝突、刻劃人物心理、塑造人物形象上的突出功能，而以五十件打擊樂器寫作此曲，以表現天籟、地籟和人籟。朱踐耳的探索源於生活。他以音樂家的敏感度，對現實生活中豐富的音樂現象，加以觀察再歸納綜理。他將雲南、貴州和西藏等地民間音樂中的豐富內涵如「非常規的曲式」、「微分音的變異」、「多調性的疊置」和「偶然的即興演奏演唱」等，加以吸收並運用在其創作中。此種突破西方音樂傳統創作手法的作曲方式，即具有富探索求創新的精神。

## 寓繼承求發展

任何音樂家處於任何時代中，皆面臨繼承與發展的問題。任何音樂家皆有其民族、國家的背景，均活動在一個民族的氛圍中，深受民族傳統文化的薰陶與影響。因此，一個音樂家運用其民族思維、民族語言和民族手段，即是在繼承。

朱踐耳的音樂創作不只是繼承傳統，他也在求突破、創新，其嗩吶協奏曲《天樂》即是明顯的例子。他將中國傳統樂器中個性最強、最難與西方管絃樂隊融合的嗩吶，寫成嗩吶與西方管絃樂隊協奏的樂曲，將富有鄉土氣息的嗩吶賦予現代的韻味，同時又讓西方樂隊富中國民族色彩。他以唐宋大曲形式取代西方傳統協奏曲形式；以傳統戲曲的板腔體結構寫作，但又蘊含西方傳統協奏曲四個樂章的架構；採用西方十二音序列

音樂的作曲技法，但又納入中國調式中。朱踐耳的創新植根於其民族傳統，是「有源之水、有根之木」。他的表現正如某位學者所云：「創新是對傳統的重新發現。」

## 寓兼容求超越

海納百川、兼容則大。中西音樂文化的交融是歷史發展的必然結果，是因應時代要求所致。音樂創作如何保存傳統又具有時代氣息，是音樂家面臨的重要課題。

朱踐耳在創作中取繼承、改造、吸收、融匯的方式，在中西音樂中互學、互補、互相引進、互相靠攏、互相滲透，在兼容並蓄中，超越自己、超越傳統。以他為竹笛和二十二件絃樂器而做的《第四交響曲》為例，即是一次成功的實踐。在這部以音色為主的作品中，他以音色的變化作為音樂發展的動力、以音色的千變萬化來展示大千世界的豐富性和深奧性。此種以音色鋪陳的手法應奠基在中國傳統古琴音樂與琵琶音樂之中，同時他又採用序列音樂的手法，摒棄西方的主題、樂句、樂段和音樂邏輯等創作手法，而按數學的排列組合，編成序列，再按此程序創作，使作品中的節奏、時值、力度、密度、速度、音色和起奏法再形成一定的序列。朱踐耳在這部作品中也對節奏、節拍、音高、結構做了數字控制，甚至用數字做標題，但是他對數列的處理比較自由。這種既有現代無調性音樂的神秘感，又有華夏音樂的韻味，可謂為序列主義的民族化。其探索是兼收並蓄之「因」，所結超越之「果」。

原載：〈朱踐耳的交響音樂〉，《音樂愛好者》雙月刊，101期，
上海音樂出版社，1998年6月號，頁4-5。

# 豐沛的音樂創作力

# 蔡繼琨年表

| 年 代 | 大事紀 |
|---|---|
| 1912年 | ◎ 農曆8月15日生於泉州市西街井亭巷進士府，排行第四。不久孫中山先生推翻滿清肇建民國。 |
| 1914年（2歲） | ◎ 父親蔡實海因病去世，母親洪水鏡從此擔負起教育子女的重任。 |
| 1918年（6歲） | ◎ 入泉州市佩實小學就讀。<br>◎ 舉家南遷至廈門市集美居住，轉入集美小學就讀。<br>◎ 小學肄業期間，開始學習彈奏風琴。 |
| 1924年（12歲） | ◎ 集美小學畢業後，曾輾轉就讀廈門雙十中學、上海新民中學和廈門集美中學等校。 |
| 1930年（18歲） | ◎ 升學集美高級師範學校。<br>◎ 與集美高級師範學校同學陳理英結婚，因故離異。育有依文（長子）、一明（次子）二子，孫子女有曉輝、曉偉、曉雯、曉珍、曉洋、軍威、璐青等人，兒孫皆已成家立業，有很好的社會成就。 |
| 1932年（20歲） | ◎ 集美高級師範學校畢業，由於音樂成績優異，獲聘為母校軍樂隊教練。 |
| 1933年（21歲） | ◎ 為深造音樂而進入日本東京帝國高等音樂學院，研習指揮與作曲。同時期，葉葆懿女士赴杭州藝專深造音樂。 |
| 1936年（24歲） | ◎ 9月，管絃樂曲《潯江漁火》獲得日本黎明作曲家同盟主辦的「日本現代交響樂作品」徵曲比賽首獎。<br>◎ 11月4日，《潯江漁火》在東京明治神宮外苑「日本青年館」首演，由恩師大木正夫指揮日本新交響樂團演奏。 |
| 1937年（25歲） | ◎ 元旦，我國駐日大使許世英為蔡繼琨得獎，於駐日大使館內舉行慶祝會，公開表揚他的作曲成就。會後離日，返國加入抗日救國的神聖行列，擔任福建省政府教育廳音樂指導。<br>◎ 4月，籌辦福建省「音樂專科教員訓練班」（以下簡稱「師資訓練班」）。<br>◎ 12月，音樂師資訓練班於福州市北門福建省小學教員訓練所正式開辦。 |
| 1938年（26歲） | ◎ 5月，以「音樂師資訓練班」學員為主，組織「福建省戰地歌詠團」，赴省內前線戰地慰問辛苦作戰的國軍將士們。 |
| 1939年（27歲） | ◎ 3月，再組織「福建省政府南洋僑胞慰問團」，赴東南亞各僑鄉宣導對日抗戰理念，以解救國家民族的命運。<br>◎ 10月，自南洋返國後，續辦第二期「音樂師資訓練班」於福建省戰時省會——永安。 |
| 1940年（28歲） | ◎ 4月2日，福建省立音樂專科學校正式成立，以二十八歲之少齡擔任校長。由於末屆大專校長必須年滿三十五歲的年齡下限，乃奉命多報四歲年齡為1908年出生，以擔任校長一職。 |

| 年代 | 大事紀 |
|---|---|
| | ◎ 與聲樂家葉葆懿女士結婚。兩人育有三女四男，分別為玲農（1942 年生）、伯農（1944 年生）、玉農（1945 年生）、幼農（1946 年生）、仲農（1948 年生）、叔農（1950 年生）和季農（1958 年生）。孫子女有元琥、元瓏、妹妹、正順、茜蘿、克士、慧珍、潔玉，分別旅居美國、菲律賓等地，在各行各業亦有所成就。 |
| 1942 年（30 歲） | ◎ 為促成省立福建音專改隸中央，先辭去校長職務，並赴戰時首都重慶擔任中央大學音樂系教授、中華音樂教育社社長兼交響樂團團長、指揮。 |
| 1945 年（33 歲） | ◎ 8 月 15 日日本戰敗，宣佈無條件投降；被任命為台灣省警備總司令部少將參議兼交響樂團團長、指揮。<br>◎ 9 月底來台籌備樂團成立事宜。<br>◎ 10 月初覓妥樂團團址，於台北市朱崙第三高等女學校「小野校長紀念館」。<br>◎ 12 月 1 日，台灣省警備總司令部交響樂團在台灣音樂家鄭有忠、王錫奇、王雲峰、吳成家、蕭光明的支援下正式成立。<br>◎ 12 月 15、16 日，台灣省警備總司令部交響樂團於台北市公會堂（現中山堂）舉行成立音樂會。 |
| 1946 年（34 歲） | ◎ 3 月，台灣省警備總司令部交響樂團改隸台灣省行政長官公署，並改稱為「台灣省行政長官公署交響樂團」，團址遷至台北市中華路 174 號栗頤寺（原「西本願寺」）。 |
| 1947 年（35 歲） | ◎ 1 月，兼任「台灣省糧食調劑委員會」委員，主管台灣中部地區糧食事務。<br>◎ 4 月，台灣省行政長官公署交響樂團出版台灣第一本音樂刊物《樂學》雜誌，共發行四期。<br>◎ 5 月，台灣省政府成立，原行政長官公署交響樂團改名為「台灣省政府交響樂團」。<br>◎ 12 月 25 日，結合台灣音樂、美術、戲劇、文學等藝文界人士成立「台灣省藝術建設協會」。 |
| 1948 年（36 歲） | ◎ 7 月，在台灣省交響樂團內成立「唱片欣賞會」，展開社會音樂教育工作。 |
| 1949 年（37 歲） | ◎ 5 月，離台就任我國駐菲律賓大使館商務參贊，而離開一手創立的台灣省政府交響樂團。在台灣省交響樂團任職的短暫四年期間，不畏時局之紛亂局面，共舉辦了三十次的交響樂演奏會以及無數場次的露天音樂會，為台灣省交響樂團奠定良好發展基礎。 |
| 1952 年（40 歲） | ◎ 擔任菲律賓馬尼拉演奏交響樂團（Manila Concert Orchestra）客席指揮。 |
| 1955 年（43 歲） | ◎ 8 月，擔任在馬尼拉舉行的「東南亞音樂會議」創辦人，被推舉為會議副主席。 |
| 1961 年（49 歲） | ◎ 正式擔任馬尼拉演奏交響樂團音樂總監和指揮。 |

| 年代 | 大事紀 |
|---|---|
| 1967年（55歲） | ◎ 在僑界的優異表現，獲我國僑務委員會頒贈僑界最高榮譽「海光徽章」壹座；教育部頒發「文藝金章」；獲張其昀主持的中華學術院聘為哲士。<br>◎ 11月，離台十八年後，首度返台指揮已改名為「台灣省政府教育廳交響樂團」之原台灣省交響樂團。 |
| 1968年（56歲） | ◎ 至1974年止，連續七年擔任菲律賓出席聯合國教科文組織國際音樂教育會議代表。 |
| 1971年（59歲） | ◎ 5月，應台北市立交響樂團之邀返台指揮建國六十年慶祝音樂會。 |
| 1974年（62歲） | ◎ 12月31日，愛妻葉葆懿罹患胰臟癌去世。 |
| 1975年（63歲） | ◎ 12月，返台指揮台灣省政府教育廳交響樂團卅週年團慶音樂會。 |
| 1976年（64歲） | ◎ 5月，應中國廣播公司之邀，返台指揮第六屆「中國藝術歌曲之夜」。<br>◎ 在「亞洲作曲家聯盟第四屆年會」發表專題演講「亞洲作曲家往何處去」以及管絃樂作品《招魂曲》，並擔任大會顧問。 |
| 1977年（65歲） | ◎ 5月，應台灣省政府教育廳交響樂團之邀，返台擔任該團客席指揮。 |
| 1978年（66歲） | ◎ 2月，應台北世紀交響樂團之邀，返台指揮輕古典音樂演奏會。 |
| 1983年（71歲） | ◎ 離鄉四十餘載後，首次返回中國大陸福建省，參加集美學校創辦七十週年紀念活動。 |
| 1987年（75歲） | ◎ 6月，返回福建參加「國立福建音專校史討論會」，興起重建「福建音專」之念頭。 |
| 1988年（76歲） | ◎ 1月，與福建師範大學音樂系副教授劉秀灼女士結婚。 |
| 1994年（82歲） | ◎ 毀家捐資興建「福建音樂學院」，為中國第十所音樂學院、第一所私立音樂學院。 |
| 1995年（83歲） | ◎ 11月，返台指揮台灣省立交響樂團五十週年團慶音樂會。 |
| 1999年（87歲） | ◎ 12月，福建省政府文化廳舉行「蔡繼琨教授百齡開一交響音樂會」，為其七十載指揮生涯之告別演出。 |
| 2002年（90歲） | ◎ 12月，返台參加國立台灣交響樂團（原省交響樂團）五十七週年團慶，與文建會主委陳郁秀、國立台灣交響樂團卸任團長陳澄雄、現任團長蘇忠等人共同為該團演奏廳落成剪綵。 |

# 蔡繼琨作品一覽表

| 創作作品 | | |
|---|---|---|
| 作品類型 | 作品名稱 | 作詞者 |
| 歌劇 | 《保衛大福建》 | 鄭貞文 |
| | 《抗戰歌》 | 林天蘭 |
| 清唱劇 | 《悲壯的別離》 | 唐守謙 |
| 管絃樂曲 | 《潯江漁火》 | |
| | 《招魂曲》 | |
| | 《春歸何處》 | |
| 管樂曲 | 《愛國進行曲》 | |
| 合唱歌曲（約五十餘首） | 《佛門動員》 | 俞 棘 |
| | 《我是中國人》 | 張志智 |
| | 《捍衛國家》 | 鄭貞文 |
| | 《抗戰的旗影在飄》 | 唐守謙 |
| | 《收復金廈》 | 鄭貞文 |
| | 《我們來自大福建》 | 俞 棘 |
| | 《南無阿彌陀佛》 | 俞 棘 |
| 鋼琴曲 | 《婆娑舞曲》 | |
| | 《雨后吉山》 | |
| | 《燕溪水》 | |
| 聲樂獨唱曲（約百首） | 《長相思》 | 鮑 照 |
| | 《憶家山》 | 古詞 |
| | 《淮南王》 | 鮑 照 |

| | 《晚春》 | 黃庭堅 |
|---|---|---|
| | 《秋令》 | 林天蘭 |
| | 《台灣進行曲》 | 柯遠芬 |
| | 《愛國歌》 | 陳　儀 |
| 音樂論文<br>（約二十餘篇） | 〈音樂的欣賞教育〉 | |
| | 〈亞洲作家往何處去？〉 | |
| | 〈音樂教育與精神生活〉 | |

# 省交響樂團音樂會演出紀錄

　　蔡繼琨自一九四五年十二月一日創辦台灣省警備總司令部交響樂團，迄一九四九年五月獲派擔任我國駐菲律賓大使館商務參贊，而不得不離開辛苦灌溉的樂團，他共為台灣省交響樂團服務近三年半載的光景。在此期間內，基於音樂是要為社會服務的理念，蔡繼琨勤於帶領省交響樂團舉辦各種演奏活動，如慶典音樂會、定期演奏會和露天音樂會等。藉著不斷地演出，他為省交響樂團奠下良好的基礎，對推展台灣現代音樂事業之貢獻是有目共睹的。

　　蔡繼琨在任期間共舉行三十四場室內演奏會，包括二十九場定期音樂會，其餘五場則是成立音樂會、音樂節演奏會、國慶紀念音樂會、社會教育擴大運動週音樂會、台灣省博覽會慶祝音樂會等。在這段期間內，省交響樂團的音樂會曾受到某些因素的影響而無法如期舉行，例如一九四七年的三月和四月，因二二八事件以及實施戒嚴的影響，導致音樂節慶祝音樂會停止以及第十次定期

演奏會延後舉行；一九四八年六月份的第十一次定期演奏會因樂器尚待補充，而延後一個月舉行；一九四八年六月至十一月間，蔡繼琨因個人健康因素而無法上場指揮，改由該團團員王錫奇及尼哥羅夫等人代打；一九四九年五月以後蔡繼琨離職，該團團務受到影響，而停頓了一個月才恢復正常。在上述種種因素的影響下，省交響樂團排除萬難仍舉行音樂會之刻苦精神，是值得台灣後進音樂界學習的。

當時省交響樂團的演出形式包括合唱、獨唱、獨奏、協奏、室內樂、管樂合奏、管絃樂合奏等多種，內容涵括中外作曲家的經典作品。

管絃樂曲包含有：

Franz Joseph Haydn（1732~1809）、Wolfgang Amadeus Mozart（1756~1791）、Ludwig van Beethoven（1770~1827）、Carl Maria Weber（1786~1826）、Daniel Auber（1782~1871）、Gioachino Antonio Rossini（1782~1868）、Gaetano Donizetti（1797~1848）、Franz Schubert（1797~1828）、Hector Berlioz（1803~1869）、Felix Mendelssohn（1809~1847）、Richard Wagner（1813~1883）、Charles François Gounod（1818~1893）、Jacques Offenbach（1819~1880）、Franz von Suppé（1819~1895）、Johann（II）Strauss（1825~1899）、Johannes Brahms（1833~1897）、Georges Bizet（1838~1875）、Pyotr Tchaikovsky（1840~1893）、Antonin Dvořák（1841~1904）、Moritz Moszkowski（1854~1925）、馬思聰（1912~1987）、蔡繼琨（1912~）……等多位名家的作品。

管樂曲包含有：

François-Adrien Boieldieu（1775~1834）、Ferdinard Hérold（1791~1834）、Eduard Grell（1800~1886）、Ambroise Thomas（1811~1882）、Antoine de

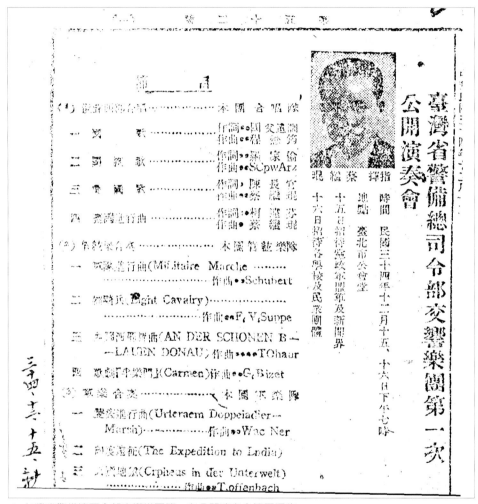

▲ 台灣省警備總司令部交響樂團第一次公開演奏會節目通告。

Kontski（1817~1899）、Keler-Béla（1820~1882）、David Wallis Reeves（1838~1900）、Arthur Sullivan（1842~1900）、Karl Michael Ziehrer（1843~1922）、Ion Ivanovici（1845~1902）、Richard Eilenberg（1848~1925）、Zdeněk Fibich（1850~1900）、Theodore Moses Tobani（1855~1933）、Ferencz Lehár（1870~1948）、Oscar Straus（1870~1948）、Harold Samuel

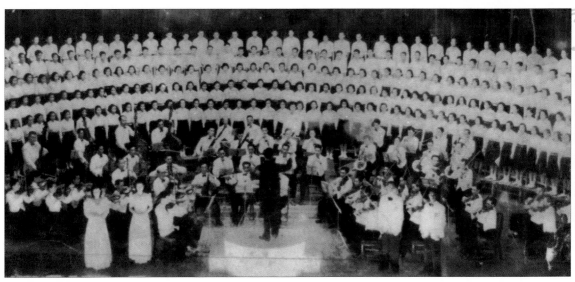

▲ 台灣省博覽會主辦之音樂演奏會。

（1879~1937）、Douglas Moore（1893~1969）、John Browning（1933~）……等人的作品。

除了管絃樂方面的作品外，省交響樂團曾演唱過三套清唱劇，即陳田鶴的《河梁話別》、黃自的《長恨歌》以及蔡繼琨本人作曲的《悲壯的別離》，內容十分豐富。尤其貝多芬的九大交響樂曲，除了第二號作品外，其餘均演出過。曾在這些音樂會客串演出的音樂家包括：馬思聰（指揮）、尼哥羅夫（指揮、小提琴）、葉葆懿（女高音）、呂赫若（男高音）、林秋錦（女高音）、金學根（韓籍、男中音）、陳暖玉（女中音）、胡雪谷（女高音）、江心美（女中音）、彼得林（電子琴）、賀麗影（女高音）、隋錫良（鋼琴）、林橋（鋼琴）以及少年小提琴手王倉倉等。在一九四〇年代政局紛擾、社會動盪的氛圍中，能有如此豐碩的演出活動，誠屬不易。本部分即依蔡繼琨在省交響樂團任期間所舉辦的各場定期演奏會節目單，整理如下：

| 省交響樂團演奏曲目（1945年12月～1949年5月） | | | | | |
|---|---|---|---|---|---|
| 節目名稱 | 日期 | 地點 | 演出者 | 指揮 | 節目內容 |
| 台灣省警備總司令部交響樂團第一次公開演奏會 | 1945年12月15、16日 | 台北市公會堂 | 台灣省警備總司令部交響樂團合唱隊、管絃樂隊、軍樂隊 | 蔡繼琨 | 管絃樂合奏（一）軍隊進行曲（Military March）：舒伯特（F. Schubert）曲（二）輕騎兵（Light Cavalry）：蘇佩（F. Suppe）曲（三）多瑙河圓舞曲（Ander Schonen Blauen Donau）：小約翰‧史特勞斯（Johann〔II〕Strauss）曲（四）歌劇「卡樂門」（卡門，Carmen）：比才（Bizet）曲 |
| 台灣省警備總司令部交響樂團音樂節演奏會 | 1946年4月5日 | 台北市中山堂 | 台灣省警備總司令部交響樂團合唱隊、管絃樂隊、軍樂隊 | 蔡繼琨 | 管絃樂合奏（一）邀舞（Invitation to the Waltz）：韋伯（Weber）曲（二）未完成交響曲（Unfinished）：舒伯特（Schubert）曲（1）Allegro Moderato（2）Andante con moto（三）《威廉泰爾》序曲（William Tell Overture）：羅西尼（Rossini）曲 |
| 台灣省警備總司令部交響樂團第一次定期演奏會 | 1946年5月8日 | 台北市中山堂 | 台灣省警備總司令部交響樂團合唱隊、管絃樂隊、軍樂隊 | 蔡繼琨 | 管絃樂合奏新世界交響曲（New World Symphony）：德弗乍克（Dvořák）曲 |
| 台灣省行政長官公署交響樂團第二次定期演奏會 | 1946年6月 | 台北市中山堂 | 台灣省行政長官公署交響樂團合唱隊、管絃樂隊、管樂隊 | 蔡繼琨 | 一、第五交響曲──「命運」：貝多芬曲（Symphony No. 5 in c minor──"Fate"：L. v. Beethoven OP. 67）第一樂章：快而有光輝（Allegro con brio）；第二樂章：行板，較快（Andante con moto）；第三樂章：諧謔曲，快板（Scherzo Allegro）；第四樂章：快板，有生氣（Allegro）二、交響組曲「潯江漁火」：蔡繼琨曲 |
| 台灣省行政長官公署交響樂團第三次定期演奏會 | 1946年7月29、30日 | 台北市中山堂 | 台灣省行政長官公署交響樂團合唱隊、管絃樂隊、管樂隊 | 蔡繼琨 馬思聰 | 管絃樂合奏指揮：馬思聰，第五交響樂──「命運」：貝多芬曲（Symphony No. 5 in c minor──"Fate"：L. v. Beethoven OP. 67）第一樂章：快而有光輝（Allegro con brio）；第二樂章：行板，較快（Andante con moto）；第三樂章：諧謔曲，快板（Scherzo Allegro）；第四樂章：快板，有生氣（Allegro） |
| 台灣省行政長官公署交響樂團第四次定期演奏會 | 1946年8月24、25日 | 台北市中山堂 | 台灣省行政長官公署交響樂團合唱隊、管絃樂隊、管樂隊 | 馬思聰 | 管絃樂合奏（8月24日）第四十一交響樂──「木星」：莫札特曲（Symphony No. 41 in C major──"Jupiter"：W. A. Mozart）：第一樂章：快而神氣活潑（Allegro vivace）；第二樂章：如歌的行板（Andante cantabile）；第三樂章：輕快的梅奴埃（舞曲）（Menuetto Allegretto）；第四樂章：甚快（Allegro molto）管絃樂合奏（8月25日）（一）第四十一交響樂──「木星」：莫札特（W. A. Mozart）曲（Symphony No. 41 in C major──"Jupiter"）（二）第一號交響樂：貝多芬（L. v. Beethoven）曲（三）《威廉泰爾》序曲（William Tell Overture）：羅西尼（Rossini）曲 |

| | | | | | |
|---|---|---|---|---|---|
| 台灣省行政長官公署交響樂團慶祝勝利週年紀念暨第五次定期演奏會 | 1946年9月3、4日 | 台北市中山堂 | 獨唱：林秋錦、金學根<br>獨奏：周慶淵<br>二重奏：葉葆懿、伍正謙<br>台灣省行政長官公署交響樂團合唱隊、管絃樂隊、管樂隊 | 蔡繼琨 | 女高音獨唱：林秋錦女士（9月3日）（一）慕君芳名—歌劇「弄臣」選曲：威爾第曲（Caro nome —from the opera "Rigoletto"：G. Verdi）（二）風和日暖—歌劇「蝴蝶夫人」選曲：浦契尼曲（Un Bel di Vedremo from the opera "Madame Butterfly"：G. Puccini）<br>男中音獨唱：金學根先生（一）鬥牛士之歌—歌劇「卡爾曼」選曲：比才曲（Chanson du Toreador —from the opera "Carmen"：G. Bizet）（二）在黑暗的墳墓裡：貝多芬曲（In Questa Tomba Oscura：L. v. Beethoven）<br>管絃樂合奏韃靼之舞—歌劇「伊戈公爵」選曲：玻羅定曲（Polovitsian Dances —from the opera "Prince Igor"：A. Borodin）<br>混聲二重唱：葉葆懿教授（女高音）、伍正謙教授（男高音）（一）杯酒高歌—歌劇「茶花女」選曲：威爾第曲（Brindisi —from the opera "La Traviata"：G. Verdi）（二）永誌不忘—歌劇「茶花女」選曲：威爾第曲（En di felien —from the opera "La Traviata"：G. Verdi）<br>管絃樂合奏（9月4日）指揮：金學根、小提琴獨奏：馬思宏（一）魔笛序曲（莫札特曲）（二）F長調小提琴協奏曲（馬思聰曲） |
| 台灣省行政長官公署交響樂團慶祝國慶紀念演奏會 | 1946年10月10日 | 台北市中山堂 | 台灣省行政長官公署交響樂團合唱隊、管絃樂隊 | 馬思聰 | 清唱劇演唱河梁話別：盧前詞，陳田鶴曲。蘇武（男中音）：張德發先生、李陵（男高音）：楊子和先生、單于（男低音）：林寬先生、衛律（男低音）：張德福先生、群眾：合唱團（一）出使1.合唱：出爪的豺狼2.獨唱：國家遭遇不少艱難（二）誘降1.二重唱：蘇武，你來，你來2.合唱：貝加爾湖上的雪（三）懷鄉，獨唱：骨肉枝枝葉葉的相因（四）勸降，二重唱：我衛律要不是單于聖明（五）話別，獨唱：飛散的浮雲（六）歸朝，合唱：聽說你吞雪齧旄毛管絃樂合奏第一交響樂—「史詩」：馬思聰曲第一樂章：中快；第二樂章：快、活躍；第三樂章：中緩；第四樂章：快、威嚴 |
| 台灣省行政長官公署交響樂團慶祝本省光復週年紀念暨第六次定期演奏會 | 1946年10月25、26日 | 台北市中山堂 | 獨唱：林秋錦、金學根<br>台灣省行政長官公署交響樂團合唱隊、管絃樂隊 | 蔡繼琨 | 管絃樂合奏第三交響樂—「英雄」：貝多芬曲（Symphony No. 3 in E flat major —"Eroica"：L. v. Beethoven）第一樂章：快而有光輝（Allegro con brio）；第二樂章：慢板送葬曲（Marcia funebro Adagio）；第三樂章：諧謔曲（Scherzo）；第四樂章：快板（Allegro）<br>清唱劇演唱長恨歌：韋瀚章詞，黃自曲。楊貴妃（女高音）：林秋錦女士、唐明皇（男中音）：金學根先生（一）仙樂飄飄處處聞：合唱（二）七月七日長生殿：女聲三部合唱、獨唱、二重唱（三）漁陽鼙鼓動起來：男聲四部合唱（四）未作（五）六軍不發無奈何：男聲四部合唱（六）宛轉娥眉馬前死：女聲獨唱（七）未作（八）未作（九）山在虛無縹渺間：女聲三部合唱（十）此恨綿綿無絕期：合唱、獨唱 |

| | | | | | |
|---|---|---|---|---|---|
| 台灣省行政長官公署交響樂團第七次定期演奏會 | 1946年11月16、17日 | 台北市中山堂 | 小提琴獨奏：尼哥羅夫<br>台灣省行政長官公署交響樂團合唱隊、管絃樂隊、管樂隊 | 蔡繼琨 | 管絃樂合奏<br>（一）奧伯隆——序曲：韋伯曲（Oberon —— Overture：C. v. Weber）（二）羅馬謝肉祭—序曲：白遼士曲（Der Romische Karneval —— Overture：H. Berlioz）（三）萊奧諾雷——序曲：貝多芬曲（Leonore No. 3 —— Overture：L. v. Beethoven）<br>清唱劇演唱<br>長恨歌：韋瀚章詞，黃自曲。楊貴妃（女高音）：林秋錦女士、唐明皇（男中音）：汪精輝先生（一）仙樂飄飄處處聞：合唱（二）七月七日長生殿：女聲三部合唱、獨唱、二重唱（三）漁陽鼙鼓動起來：男聲四部合唱（四）未作（五）六軍不發無奈何：男聲四部合唱（六）宛轉蛾眉馬前死：女聲獨唱（七）未作（八）未作（九）山在虛無縹緲間：女聲三部合唱（十）此恨綿綿無絕期：合唱、獨唱 |
| 台灣省行政長官公署交響樂團第八次定期演奏會 | 1946年12月20、21日 | 台北市中山堂 | 台灣省行政長官公署交響樂團合唱隊、管絃樂隊、管樂隊 | 蔡繼琨 | 管絃樂合奏<br>（一）埃格蒙特——序曲：貝多芬曲（Egmont —— Overture：L. v. Beethoven）（二）芬格爾岩穴——序曲：孟德爾頌曲（Fingals Hohle —— Overture：Mendelssohn）（三）歌劇「魔彈射手」序曲：韋伯曲（Freishutz —— Overture：C. v. Weber）（四）歌劇「攸利安特」序曲：韋伯曲（Euryanthe —— Overture：C. v. Weber） |
| 台灣省行政長官公署交響樂團第九次定期演奏會 | 1947年2月11、12、13日 | 台北市中山堂 | 獨唱：林秋錦<br>台灣省行政長官公署交響樂團合唱隊、管絃樂隊、管樂隊 | 蔡繼琨 | 管絃樂合奏<br>第六交響樂——「田園」：貝多芬曲（Symphony No. 6 —— "Pastoral"：L. v. Beethoven）：第一樂章：初睹鄉間的景色時的快活情緒；第二樂章：溪旁景色；第三樂章：鄉民的歡會；第四樂章：雷電，暴風雨；第五樂章：風雨後鄉民謝天之歌 |
| 台灣省行政長官公署交響樂團第十次定期演奏會 | 1947年5月8、9日 | 台北市中山堂 | 台灣省行政長官公署交響樂團合唱隊、管絃樂隊、管樂隊 | 蔡繼琨 | 管絃樂合奏<br>（一）波提契啞女——序曲：歐貝（Auber）曲（二）第七交響樂：貝多芬曲（Symphony No. 7：L. v. Beethoven）：第一樂章：Poco Sostenuto, Vivace；第二樂章：Allegretto；第三樂章：Presto；第四樂章：Allegro con brio |
| 台灣省交響樂團第十一次定期演奏會 | 1947年7月4、5日 | 台北市中山堂 | 台灣省交響樂團合唱隊、管絃樂隊、管樂隊 | 蔡繼琨 | 管絃樂合奏<br>新世界交響樂：德弗乍克曲（New World Symphony：Dvořák）：第一樂章：徐緩，快速（Adagio, Allegro molto）；第二樂章：徐緩（Largo）；第三樂章：諧謔曲，急速（Scherzo, Molto vivace）；第四樂章：快速，熱情（Allegro con fuoco）<br>清唱劇演唱<br>河梁話別：盧前詞，陳田鶴曲<br>蘇武（男中音）：汪精輝先生，李陵（男高音）：陽明先生，單于（男低音）：谷青先生，衛律（男低音）：陳永生先生，群眾：合唱團（一）出使 1. 合唱：出爪的豺狼 2. 獨唱，國家遭遇不少艱難 3. 二重唱：蘇武，你來，你來（二）誘降，合唱：貝加爾湖上的雪（三）懷鄉，獨唱：骨肉枝枝葉葉的相因（四）勸降，二重唱：我衛律要不是單于聖明（五）話別，獨唱：飛散了浮雲（六）歸朝，合唱：聽說你吞雪齧旃毛 |

| 台灣省交響樂團第十二次定期演奏會 | 1947年8月22、23、24、25日 | 台北市中山堂 | 台灣省交響樂團合唱隊、管絃樂隊、管樂隊 協助演出: 台北廣播電台合唱隊、台北基督教會合唱隊、台灣暑期講習會合唱隊、葉葆懿、呂赫若 | 蔡繼琨 | 管絃樂合奏 「阿萊城姑娘」第二組曲:比才曲("L'arlesienne" Suiet No. 2: Bizet)第一樂章:田園曲(Pastoral);第二樂章:間奏曲(Intermezzo);第三樂章:密紐埃舞曲(Menuetto);第四樂章:法朗多爾舞曲(Farandole) 管絃樂合奏 本團合唱隊及管絃樂隊、台北廣播電台合唱隊、台北基督教會合唱隊、台灣暑期講習會合唱隊;(獨唱)女高音:葉葆懿教授、女低音:吳蓮文女士、男高音:呂赫若先生、男中音:汪精輝先生。第九交響曲,第四樂章(急速):席勒詞、顧一樵譯詞,貝多芬曲(Symphony No. 9, 4th Movement, Presto: L. v. Beethoven) |

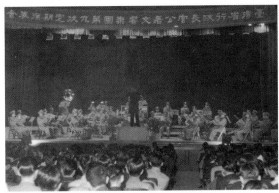

◀ 台灣省行政長官公署交響樂團第九次定期演奏會(1947年2月11〜13日)。

▼ 台灣省交響樂團第十二次定期演奏會節目單。

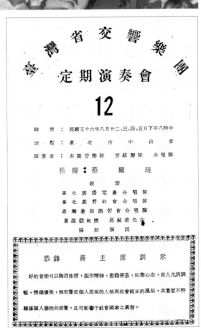

| | | | | | |
|---|---|---|---|---|---|
| 台灣省交響樂團第十三次定期演奏會 | 1947年9月26、27日 | 台北市中山堂 | 小提琴獨奏：尼哥羅夫 台灣省交響樂團合唱隊、管絃樂隊、管樂隊 | 林秋錦 尼哥羅夫 王錫奇 | 管絃樂合奏 指揮：尼哥羅夫。（一）歌劇「威廉泰爾」序曲：羅西曲（William Tell──Overture：Rossini）1.黎明 2.暴風雨 3.幽靜 4.終曲（二）軍隊交響曲：海頓曲（Military Symphony：Haydn）（三）韃靼人舞曲：玻羅定曲（Polovetzer Dänze：A. Borodin） |
| 台灣省交響樂團慶祝本省光復二週年紀念暨第十四次定期演奏會 | 1947年10月24、25日 | 台北市中山堂 | 小提琴獨奏：尼哥羅夫 台灣省交響樂團合唱隊、管絃樂隊、管樂隊 | 林秋錦 尼哥羅夫 王錫奇 | 管絃樂合奏 指揮：尼哥羅夫。第五交響樂──「命運」：貝多芬曲（Symphony No. 5 in c minor──"Fate"：L. v. Beethoven）：第一樂章：快速有生氣（Allegro con brio）：第二樂章：稍慢（Andante con molto）：第三樂章：快速諧謔曲（Scherzo Allegro）：第四樂章：快速（Allegro） |
| 台灣省交響樂團社會教育擴大運動週音樂演奏會 | 1947年11月25日 | 台北市中山堂 | 小提琴獨奏：尼哥羅夫 台灣省交響樂團合唱隊、管絃樂隊、管樂隊 | 林秋錦 尼哥羅夫 王錫奇 | 管絃樂合奏 指揮：尼哥羅夫（一）芬格爾岩穴──序曲：孟德爾頌曲（Fingals Hohle──Overture：Mendelssohn）（二）「阿萊城姑娘」第二組曲：比才曲（"L'arlesienne" Suiet No. 2：Bizet）：第一樂章：田園曲（Pastoral）：第二樂章：間奏曲（Intermezzo）：第三樂章：密紐埃舞曲（Menuetto）：第四樂章：法朗多爾舞曲（Farandole） |
| 台灣省交響樂團第十五次定期演奏會 | 1947年11月26、27日 | 台北市中山堂 | 省交響樂團合唱隊、管絃樂隊、管樂隊 | 蔡繼琨 | 管絃樂合奏 （一）未完成交響樂：舒伯特曲（Unfinished Symphony：Schubert）：第一樂章（Allegro moderato）：第二樂章（Andante con moto）（二）「詩人與農夫」序曲：蘇佩曲（Poet and Peasant Overture：Suppé） |
| 台灣省交響樂團第十六次定期演奏會 | 1947年12月14、15日 | 台北市中山堂 | 台灣省交響樂團合唱隊、管絃樂隊、管樂隊 | 蔡繼琨 | 管絃樂合奏 羅薩蒙得：舒伯特曲（Rosamunde：Schubert）（一）序曲（Overture）（二）間奏曲一（Entr'acte I）（三）間奏曲二（Entr'acte II）（四）舞曲一（Ballet Music I）（五）舞曲二（Ballet Music II） |
| 台灣省交響樂團慶祝三十七年元旦暨第十七次定期演奏會 | 1948年1月1、2日 | 台北市中山堂 | 台灣省交響樂團管樂隊、管絃樂隊 | 蔡繼琨 | 管絃樂合奏 （一）歌劇「卡門」選曲：比才曲（"Carmen" Selection：G. Bizet）（二）歌劇「攸利安特」序曲：韋伯曲（Euryanthe──Overture：C. v. Weber）（三）歌劇「羅密歐與朱麗葉」選曲：古諾曲（Romeo et Juliette：Gounod）（四）歌劇「波提契啞女」──序曲：歐貝曲（Die Stumme von Portice：Auber） |
| 台灣省交響樂團為藝術建設協會籌募基金暨第十八次定期演奏會 | 1948年2月17、18日 | 台北市中山堂 | 獨唱：葉葆懿 台灣省交響樂團管樂隊、管絃樂隊 | 蔡繼琨 | 管絃樂合奏 （一）歌劇「利惡齊」序曲：華格納曲（Rienzi──Overture：Wagner）（二）斯拉夫進行曲：柴科夫斯基曲（Slavic March：Tchaikovsky）（三）未完成交響樂：舒伯特曲（Unfinished Symphony：Schubert）第一樂章：Allegro moderato：第二樂章：Andante con moto |

| 台灣省交響樂團慶祝音樂節暨第十九次定期演奏會 | 1948年4月5、6日 | 台北市中山堂 | 獨唱：葉葆懿<br>台灣省交響樂團管樂隊、管絃樂隊 | 蔡繼琨<br>王錫奇 | 管絃樂合奏<br>（一）「浮士德」幻想曲：古諾曲（Faust——Fantasia：Gounod）（二）「皇帝」圓舞曲：小約翰・史特勞斯曲（"Empire" Waltz：J.〔II〕Strauss）（三）韃靼舞曲：玻羅定曲（Polovetzer Danze：A. Borodin） |
| --- | --- | --- | --- | --- | --- |
| 台灣省交響樂團慶祝台灣省政府成立週年紀念暨第二十次定期演奏會 | 1948年5月17、18日 | 台北市中山堂 | 台灣省交響樂團管樂隊、管絃樂隊 | 蔡繼琨<br>王錫奇 | 管絃樂合奏<br>（一）「狂歡節」序曲：德弗乍克曲（Carnaval——Overture：Dvořák）（二）第八交響曲：貝多芬曲（Symphony No. 8：L. v. Beethoven）：第一樂章：Allegro vivace con brio（快速有生氣）；第二樂章：Allegretto scherzando（急速歡樂）；第三樂章：Tempo di Menuetto（細步舞曲的節奏）；第四樂章：Allegro vivace（急速）（三）匈牙利舞曲第五首：布拉姆斯曲（Hungarian Dance No. 5：Brahms） |
| 台灣省交響樂團第二十一次定期演奏會 | 1948年6月17、18日 | 台北市中山堂 | 獨唱：陳暖玉<br>台灣省交響樂團管樂隊、管絃樂隊 | 王錫奇<br>尼哥羅夫 | 管絃樂合奏<br>（一）時鐘交響樂：海頓曲（Clock Symphony：Haydn）：第一樂章：徐緩，快速（Adagio—Presto）；第二樂章：行板（Andante）；第三樂章：密紐埃舞曲（Menuetto）；第四樂章：終曲，急速（Finale Vivace）（二）斯拉夫舞曲第四首：德弗乍克曲（Slavic Dance No. 4：Dvořák） |
| 台灣省交響樂團第二十二次定期演奏會 | 1948年7月30、31日 | 台北市中山堂 | 獨唱：胡雪谷、江心美<br>台灣省交響樂團管樂隊、管絃樂隊 | 王錫奇 | 管絃樂合奏<br>（一）菩雷羅舞曲與西班牙舞曲：莫司科夫斯基曲（Bolero, Spanish dance：M. Moszkowsky）（二）「木星」交響樂：莫札特曲（Jupiter Symphony：W. A. Mozart）：第一樂章：Allegro Vivace（急速）；第二樂章：Andante Cantabile（抒情徐緩調）；第三樂章：Menuetto Allegretto（密紐埃舞曲）；第四樂章：Finale Allegro molto（快速） |
| 台灣省交響樂團第二十三次定期演奏會 | 1948年8月30、31日 | 台北市中山堂 | 獨奏：彼得林<br>台灣省交響樂團管樂隊、管絃樂隊 | 王錫奇 | 管絃樂合奏<br>（一）歌劇「塞維拉的理髮師」序曲：羅西尼曲（Il Barbiere di Seviglia——Overture：Rossini）（二）「藍色多瑙河」圓舞曲：小約翰・史特勞斯曲（Blue Danuae——Waltz：J.〔II〕Strauss）（三）「卡門」組曲：比才曲（Carmen, Suite：Bizet）：第一樂章：前奏曲（Prelude）；第二樂章：阿拉哥納（Aragonaise）；第三樂章：間奏曲（Intermezzo）；第四樂章：阿卡拉的龍騎兵（Les Dragons D'alcala）；第五樂章：終曲（Final） |
| 台灣省交響樂團第二十四次定期演奏會 | 1948年9月26、27日 | 台北市中山堂 | 台灣省交響樂團管樂隊、管絃樂隊 | 王錫奇 | 管絃樂合奏<br>（一）花舞——出自「胡桃鉗」組曲：柴科夫斯基曲（Waltz of Flowers——from "Nut Cracker" Suite：Tchaikovsky）（二）第四交響樂：貝多芬曲（Symphony No. 4：L. v. Beethoven）：第一樂章：Adagio—Allegro vivace（緩慢急速）；第二樂章：Adagio（緩慢）；第三樂章：Allegro vivace（急速）；第四樂章：Allegro ma non troppo（快而不急） |

| | | | | | |
|---|---|---|---|---|---|
| 台灣省交響樂團 台灣省博覽會主辦 音樂演奏會 | 1948年10月 25、26、27 、28日 | 台北市中山堂 | 獨唱： 葉葆懿（女高音）、 陳暖玉（女低音）、 楊渭溪（男高音）、 汪精輝（男中音） 台灣省交響樂團、省 立台北師範合唱團、 省立台北女子師範合 唱團 | 蔡繼琨 | 一、斯拉夫進行曲：柴科夫斯基曲 （Slavic March：Tchaikovsky） 二、第九（合唱）交響曲：貝多芬曲 （Ninth〔Choral〕Symphony： Beethoven）：第一樂章：不甚快， 帶莊嚴（Allegro ma non troppo, un poco macstoso）：第二樂章：詼諧 曲，急速（Scherzo, Molto Vivace）：第三樂章：緩慢，如唱歌 （Adagio molto e cantabile）：第四 樂章：終曲，快速（Finale, presto） 合唱：快樂頌 |
| 台灣省交響樂團 第二十五次定期 演奏會 | 1948年12月 29、30日 | 台北市中山堂 | 獨唱：賀麗影 台灣省交響樂團管樂 隊、管絃樂隊 | 王錫奇 | 管絃樂合奏 （一）「羅薩蒙得」序曲：舒伯特曲 （Rosamunde——Overture： Schubert）（二）「阿萊城姑娘」組 曲：比才曲（"L'Arlesienne" Suiet： Bizet）：第一樂章：序曲 （Prelude）：第二樂章：田園曲 （Pastorale）：第三樂章：間奏曲 （Intermezzo）：第四樂章：小慢板 （Adagietto）：第五樂章：鐘聲 （Carillon）：第六樂章：密紐埃舞曲 （Menuetto）：第七樂章：法朗多爾 舞曲（Farandole） |
| 台灣省交響樂團 第二十六次定期 演奏會 | 1949年1月 22、23日 | 台北市中山堂 | 獨唱：葉葆懿、 汪精輝 台灣省交響樂團管樂 隊、管絃樂隊 | 蔡繼琨 | 管絃樂合奏 新世界交響曲：德弗乍克曲（New World Symphony：Dvořák）：第一 樂章：徐緩，快速（Adagio, Allegro molto）：第二樂章：徐緩 （Largo）：第三樂章：諧謔曲，急速 （Scherzo, Molto vivace）：第四樂 章：快速，熱情（Allegro con Fuoco） |
| 台灣省交響樂團 第二十七次定期 演奏會 | 1949年2月 21、22日 | 台北市中山堂 | 獨唱：林秋錦 台灣省交響樂團管樂 隊、管絃樂隊 | 王錫奇 蔡繼琨 | 管絃樂合奏 悲愴交響樂：柴科夫斯基曲 （Pathetic Symphony： Tchaikovsky）：第一樂章： Adagio-Allegro non troppo（慢板轉 快板）：第二樂章：Allegro con grazia（華麗快板）：第三樂章： Allegro molto vivace（急板）：第四 樂章：Allegro lamentoso（悲痛慢 板） |
| 台灣省交響樂團 第二十八次定期 演奏會 | 1949年3月 22、23日 | 台北市中山堂 | 鋼琴：隋錫良 台灣省交響樂團管樂 隊、管絃樂隊 | 王錫奇 蔡繼琨 | 管絃樂合奏 未完成交響樂：舒伯特曲 （Unfinished Symphony： Schubert）：第一樂章：Allegro moderato（快板）：第二樂章： Andante con moto（慢板） |
| 台灣省交響樂團 第二十九次定期 演奏會 | 1949年4月 6、7日 | 台北市中山堂 | 台灣省交響樂團 管樂隊、管絃樂隊 | 蔡繼琨 | 管絃樂合奏 第六交響樂——「田園」：貝多芬曲 （Symphony No. 6 ——"Pastoral"：L. v. Beethoven）：第一樂章：初睹鄉 間的景色時的快活情緒：第二樂章： 溪旁景色：第三樂章：鄉民的歡會： 第四樂章：雷電，暴風雨：第五樂 章：風雨後鄉民謝天之歌 |

蔡繼琨　藝德雙馨

創作的軌跡

# 省交響樂團創始團員

　　本部分乃根據「1946年4月5日音樂節音樂會」、「1946年5月8日第一次定期音樂會」、「1946年7月29、30日第三次定期音樂會」、「1946年8月24日第四次定期音樂會」、「1946年9月3日慶祝勝利週年暨第五次定期音樂會」等各場音樂會之節目單整理而成。初期團員在鄭有忠、王雲峰（王奇）、王錫奇、吳成家、蕭光明等人之協助下組成。

▲ 台灣省警備總司令部交響樂團第一次定期演奏會節目單。

蔡繼琨作品一覽表　143

## 省交響樂團音樂會演出團員名單
### 1946年4月5日台灣省警備總司令部交響樂團音樂節音樂會

| 管絃樂團 | | 管樂團 | | 合唱團 | | | |
|---|---|---|---|---|---|---|---|
| 團長：蔡繼琨<br>管絃樂隊隊長：王錫奇<br>幹事：鄭有忠　首席：周玉池 | | 軍樂隊隊長：王錫奇<br>副隊長：周玉池　幹事：葉再地 | | 隊長：呂泉生　幹事：林善德 | | | |
| 第一小提琴 | 周玉池　林禮津<br>葉銘貴　葉得財<br>黃錦昆　鄭有忠<br>陳清港　詹照旺<br>陳欽治　張登照<br>周玉清　詹德睿<br>王田 | 小號 | 許金在　莊炳焜<br>游再萬　李旺樹<br>廖松淵　林　通<br>周燦霖　鄭建堂<br>陳欽治 | 張貴美　蔡寶盞　林　寬　張榮魁<br>張德發　江聯標　葉永進　張德福<br>張南城　陳再傳　葉金發　洪成德<br>黃月蓮　洪愛珠　郭受祿　陳清港<br>陳添桂　劉炳心　李炳玉　張仁智<br>陳金生　鄭錦明　李守成　蔡江泉<br>郭敦厚　陳智惠　陳奕漁　洪孝友<br>李榮廷　李國添　黃麗貞　陳　菜<br>林淑媛　劉碧靈　楊春梅　李貞貞<br>黃素韶　陳奇巧　廖　謹　吳蓮蓮<br>林智開　陳月英　賴玉貞　郭雪梅<br>徐細嬌　林和子　王春嬌 | | | |
| | | 降E調豎笛 | 李炳玉　廖崑洽 | | | | |
| 第二小提琴 | 張仁智　簡金塗<br>王塗生　張　灶<br>嚴東林　林培遠<br>陳瑞安　呂如松<br>曾國彬　陳添桂<br>黃石頭 | 降B調豎笛 | 張仁智　林　生<br>陳台安　莊壽臣<br>張　均　周松茂<br>簡金塗　許嘉川<br>彭水樹　陳冀陞 | | | | |
| | | 雙簧管 | 劉炳心　游金龍 | | | | |
| 中提琴 | 楊春火　楊清俊<br>嚴東波　黃鶴松<br>黃貽楫 | 長笛 | 李正發 | | | | |
| | | 短笛 | 王考興 | | | | |
| 大提琴 | 張水塗　葉再地<br>楊朝開　曾金量<br>陳冀陞 | 次中音薩克斯管 | 周玉池　蕭振邦<br>李恩保 | | | | |
| 低音提琴 | 蔡江泉　嚴東瀛<br>陳世源 | 中音薩克斯管 | 蔡江泉 | | | | |
| | | 巴松管 | 黃庭鑑　楊我成 | | | | |
| 次中音薩克斯管 | 蕭振邦　周松茂<br>李恩保 | 中音號 | 黃錦昆　劉炳榮 | | | | |
| 中音薩克斯管 | 李炳玉　黃朝銓 | 薩克斯小號 | 周有川　沈朝宮 | | | | |
| 巴松管 | 黃庭鑑　楊我成 | 降B調次中音大號 | 張水塗　陳金木 | | | | |

蔡繼琨 藝德雙馨

創作的軌跡

| 豎笛 | 林　生　陳台安<br>張　均　廖崑洽<br>莊壽臣 | 長號 | 楊清俊　游再萬 |  |
| 伸縮喇叭 | 韓大森　葉必嵩<br>簡清田　陳金生 |  |  |  |
| 長笛 | 王錫奇　李正發<br>莊炳焜 | 中音管 | 葉得財　葉再地<br>林煥章　楊朝開<br>陳天送　王飛虎<br>張建財 |  |
| 短笛 | 王考興 |  |  |  |
| 第一小喇叭 | 許金在　莊炳焜 |  |  |  |
| 第二小喇叭 | 游再萬　許嘉川<br>李旺樹 | 大號 | 吳　本 |  |
| 伸縮喇叭 | 陳天送　簡清田<br>陳金木　林煥章 | 低音喇叭 | 周欽煌 |  |
| 法國號 | 蔡　義　韓大森<br>陳金福 | 大鼓 | 林禮津 |  |
|  | | 小鼓 | 蕭光明 |  |
| 雙簧管及英國號 | 劉炳心　游金龍 |  |  |  |
| 低音喇叭 | 吳　本　周欽煌 |  |  |  |
| 定音鼓 | 楊慶元 |  |  |  |
| 鼓 | 蕭光明 |  |  |  |
| 鋼琴 | 陳清銀 |  |  |  |

## 1946年5月8日台灣省警備總司令部交響樂團第一次定期音樂會

| 管絃樂團 | | 管樂團 | | 合唱團 | | | |
|---|---|---|---|---|---|---|---|
| 團長：蔡繼琨<br>管絃樂隊隊長：王錫奇<br>幹事：鄭有忠　首席：周玉池 | | 軍樂隊隊長：王錫奇<br>副隊長：周玉池　幹事：葉再地 | | 隊長：呂泉生　幹事：林善德 | | | |
| 第一小提琴 | 周玉池　林禮津<br>葉銘貴　黃錦昆<br>鄭有忠　呂如松<br>詹照旺　張登照<br>周玉清　詹德睿<br>王田 | 小號 | 許金在　游再萬<br>廖松淵　林　通<br>周燦霖　鄭建堂<br>陳欽治 | 張貴美　蔡寶螽　林　寬　張榮魁<br>張德發　江聯標　葉永進　張德福<br>張南城　陳再傳　葉金發　洪成德<br>黃月蓮　洪愛珠　郭受祿　陳清港<br>陳添桂　劉炳心　李玉珠　張仁智<br>陳金生　鄭錦明　李守成　蔡江泉<br>郭敦厚　陳智惠　陳奕漁　洪孝友 | | | |
|  | | 降E調豎笛 | 李炳玉　廖崑洽 |  | | | |

| 第二小提琴 | 簡金塗　王塗生<br>張　灶　嚴東林<br>林培遠　陳瑞安<br>曾國彬　陳添桂<br>黃石頭　葉得財<br>陳台安 | 降B調豎笛 | 林　生　陳台安<br>莊壽臣　張　均<br>簡金塗　許嘉川<br>彭水樹　陳冀陞 | 李榮廷　李國添　黃麗貞　陳　菜<br>林淑媛　劉碧靈　楊春梅　李貞貞<br>黃素韶　陳奇巧　廖　謹　吳蓮蓮<br>林智開　陳月英　賴玉貞　郭雪梅<br>徐細嬌　林和子　王春嬌 |
| 中提琴 | 楊春火　楊清俊<br>嚴東波　黃鶴松<br>楊慶源 | 雙簧管 | 劉炳玉　游金龍<br>張仁智 | |
| 大提琴 | 張水塗　葉再地<br>楊朝開　曾金量<br>陳冀陞 | 長笛 | 李正發　莊炳焜 | |
| | | 短笛 | 王考興 | |
| 低音提琴 | 蔡江泉　陳世源<br>李炳玉 | 次中音薩克斯管 | 周玉池　周松茂 | |
| | | 中音薩克斯管 | 蔡江泉 | |
| 次中音薩克斯管 | 周松茂　王飛虎 | 巴松管 | 黃庭鑑 | |
| 中音薩克斯管 | 許嘉川 | 中音號 | 黃錦昆　劉炳榮 | |
| 巴松管 | 黃庭鑑　楊我成 | 薩克斯小號 | 周有川　沈朝宮 | |
| 豎笛 | 林　生　張　均<br>莊壽臣　王　奇 | 降B調次中音大號 | 張水塗 | |
| 長笛 | 李正發　莊炳焜 | 長號 | 楊清俊　游再萬 | |
| 短笛 | 王考興 | 伸縮喇叭 | 韓大森　葉必嵩<br>簡清田　陳金生<br>陳金木 | |
| 第一小喇叭 | 許金在　周燦霖 | 中音管 | 葉得財　葉再地<br>林煥章　陳天送<br>王飛虎　張建財 | |
| 第二小喇叭 | 游再萬　鄭建堂 | | | |
| 伸縮喇叭 | 簡清田　陳金木<br>葉必嵩　陳金生 | 大號 | 吳　本　楊朝開<br>黃朝銓　陳金福 | |
| 法國號 | 蔡　義　韓大森<br>陳金福　林煥章<br>黃朝銓<br>張仁智 | 低音喇叭 | 周欽煌 | |
| | | 大鼓 | 林禮津 | |
| 雙簧管及英國號 | 劉炳心 | 小鼓 | 蕭光明 | |

創作的軌跡

|  | 廖崑洽 |
| --- | --- |
| 低音喇叭 | 吳 本　周欽煌 |
| 定音鼓 | 陳天送 |
| 鼓 | 蕭光明 |
| 鋼琴 | 陳清銀 |

## 1946年7月29、30日台灣省行政長官公署交響樂團第三次定期音樂會

| 管絃樂團 | 管樂團 | 合唱團 |
| --- | --- | --- |
| 團長：蔡繼琨　隊長：王錫奇<br>指揮：馬思聰　幹事：王奇<br>首席：鄭有忠 | 軍樂隊隊長：周玉池<br>副隊長：張水塗 | 隊長：呂泉生　幹事：林秋錦 |

### 管絃樂團

| 第一小提琴 | 鄭有忠　周玉池<br>林禮津　葉銘貴<br>黃錦昆　呂如松<br>詹照旺　張登照<br>周玉清　詹德睿<br>王　田　嚴東瀛<br>陳瑞安　張　灶<br>王　奇 |
| --- | --- |
| 第二小提琴 | 簡金塗　王塗生<br>嚴東林　曾國彬<br>黃石頭　葉得財<br>陳台安　許金在<br>劉炳心　郭孟詳<br>周炳耀　黃景鐘 |
| 中提琴 | 楊春火　楊清俊<br>嚴東波　黃鶴松<br>楊慶源　廖崑洽<br>廖金塗　劉炳榮<br>吳振文　沈朝宮 |
| 大提琴 | 張水塗　葉再地<br>楊朝開　陳冀陞<br>張木榮　廖松淵 |
| 低音提琴 | 蔡江泉　陳世源<br>李炳玉　林培遠 |

### 管樂團

| 小號 | 許金在　游再萬<br>廖松淵　林　通<br>周燦霖　鄭建堂 |
| --- | --- |
| 降E調豎笛 | 李炳玉　廖崑洽 |
| 降B調豎笛 | 林　生　陳台安<br>張　均　陳冀陞<br>劉炳心　張木榮 |
| 雙簧管 | 張仁智　莊炳焜 |
| 長笛 | 李正發 |
| 短笛 | 王考興 |
| 次中音薩克斯管 | 周松茂 |
| 中音薩克斯管 | 蔡江泉 |
| 巴松管 | 黃庭鑑　楊我成 |
| 長號 | 林煥章　游再萬 |
| 伸縮喇叭 | 簡清田　陳金木 |
| 中音管 | 黃錦昆　葉得財 |

### 合唱團

黃月蓮　徐申中　賴玉寶　洪愛珠
李美錦　王亞拿　黃愛貞　吳蓮蓮
郭玉蘭　蔡寶蓋　周若華　張翠玉
劉瞬英　柯翠水　林素貞　陳素薰
黃彩雲　鄭九惠　張文貞　張貴美
陳　勤　林淑媛　李瑟瑟　朱　寶
梁月雲　楊雲卿　鍾雲蒸　石忠慈
王少娥　石桃子　黃鶴環　廖瑞瑾
彭瓊枝　林華鄂　黃共秀　陳再傳
洪孝友　黃共安　陳德智　林晉齒
林進新　江聯標　黃桷奇　徐福輝
蔡金發　郭瑞福　吳四郎　李金財
張恩德　賴豔齡　潘振亞　林　寬
謝文芳　高國松　陳永生　陳復生
陳臣欽　陳以烈　戴伯福　葉永進
莊錫斐　張德福　許遠東*　張德發

＊許遠東曾任我國中央銀行總裁。

| | | | | |
|---|---|---|---|---|
| 次中音薩克斯管 | 王飛虎 | | 王飛虎　張建財<br>楊朝開　韓大森<br>黃朝銓　陳金福 | |
| 中音薩克斯管 | 許嘉川 | | | |
| 巴松管 | 黃庭鑑　楊我成 | 大號 | 周欽煌　蔡　義 | |
| 第一豎笛 | 林　生　張　均 | 低音喇叭 | 吳　本 | |
| 第二豎笛 | 周松茂　彭水樹 | 大鼓 | 林禮津 | |
| 長笛 | 李正發　王考興 | 小鼓 | 蕭光明 | |
| 短笛 | 游再萬　周燦霖 | | | |
| 第一小喇叭 | 鄭建堂　林　通 | | | |
| 第二小喇叭 | 林　生　張　均 | | | |
| 伸縮喇叭 | 簡清田　陳金木<br>葉必嵩　陳金生 | | | |
| 法國號 | 張建財　韓大森<br>陳金福　林煥章<br>黃朝銓 | | | |
| 雙簧管 | 周炳昆　張仁智 | | | |
| 英國號 | 蔡　義 | | | |
| 低音喇叭 | 吳　本　周欽煌 | | | |
| 定音鼓 | 陳再來 | | | |
| 鼓 | 蕭光明 | | | |
| 鋼琴 | 陳清銀 | | | |

## 1946年8月24日台灣省行政長官公署交響樂團第四次定期音樂會

| 管絃樂團 | 管樂團 | 合唱團 |
|---|---|---|
| 團長：蔡繼琨　隊長：王錫奇<br>指揮：馬思聰　幹事：王　奇<br>首席：鄭有忠 | 軍樂隊隊長：周玉池<br>副隊長：張水塗 | 隊長：呂泉生　幹事：林秋錦 |

創作的軌跡

| | | | | |
|---|---|---|---|---|
| 第一小提琴 | 鄭有忠　周玉池<br>林禮津　葉銘貴<br>黃錦昆　呂如松<br>詹照旺　陳墩初<br>周玉清　詹德睿<br>王　田　嚴東瀛<br>陳瑞安　張　灶<br>王　奇 | 小號 | 許金在　游再萬<br>廖松淵　林　通<br>周燦霖　鄭建堂 | 黃月蓮　徐申申　賴玉寶　洪愛珠<br>李美錦　王亞拿　黃愛貞　吳蓮蓮<br>郭玉蘭　蔡寶盞　周若華　張翠玉<br>劉瞬英　柯翠水　徐兼金　陳素薰<br>呂玉英　林彩玉　陳彩珠　呂玉珍<br>鄭九惠　張文貞　張貴美　陳　勤<br>林淑媛　李瑟瑟　朱　寶　梁月雲<br>楊雲卿　鍾雲蒸　王少娥　廖瑞瑾<br>彭瓊枝　林華鄂　黃共秀　陳再傳<br>洪孝友　黃共安　陳德智　林晉齒<br>林進新　江聯標　黃稱奇　徐福輝<br>蔡金發　郭瑞福　吳四郎　李金財<br>謝澤李　洪成德　霍秉義　吳　清<br>潘振亞　林　寬　謝文芳　高國松<br>陳永生　陳復生　陳臣欽　陳以烈<br>戴伯福　葉永進　莊錫斐　張德福<br>許遠東　張德發 |
| | | 降E調豎笛 | 李炳玉　廖崑洽 | |
| | | 降B調豎笛 | 林　生　陳台安<br>張　均　陳冀陞<br>劉炳心　張木榮 | |
| 第二小提琴 | 簡金塗　王塗生<br>嚴東林　曾國彬<br>黃石頭　葉得財<br>陳台安　許金在<br>劉炳心　郭孟詳<br>周炳耀　黃景鐘<br>黃清溪　高秋木<br>廖金塗 | 雙簧管 | 張仁智　莊炳焜 | |
| | | 長笛 | 李正發 | |
| | | 短笛 | 王考興 | |
| | | 次中音薩克斯管 | 周松茂 | |
| 中提琴 | 楊春火　楊清俊<br>嚴東波　黃鶴松<br>楊慶源　廖崑洽<br>廖金塗　劉炳榮<br>吳振文　沈朝宮<br>林禮涵 | 中音薩克斯管 | 蔡江泉 | |
| | | 巴松管 | 黃庭鑑　楊我成 | |
| | | 長號 | 林煥章　游再萬 | |
| 大提琴 | 張水塗　葉再地<br>楊朝開　陳冀陞<br>張木榮　廖松淵<br>王連三 | 伸縮喇叭 | 簡清田　陳金木 | |
| | | 中音管 | 黃錦昆　葉得財<br>王飛虎　張建財<br>楊朝開　韓大森<br>黃朝銓　陳金福 | |
| 低音提琴 | 蔡江泉　陳世源<br>李炳玉　林培遠 | 大號 | 周欽煌　蔡　義 | |
| 次中音薩克斯管 | 王飛虎 | 低音喇叭 | 吳　本 | |
| 中音薩克斯管 | 許嘉川 | 大鼓 | 林禮津 | |
| 巴松管 | 黃庭鑑　楊我成 | 小鼓 | 蕭光明 | |
| 第一豎笛 | 林　生　張　均 | | | |
| 第二豎笛 | 周松茂　彭水樹 | | | |
| 長笛 | 李正發　王考興 | | | |

| | |
|---|---|
| 第一小喇叭 | 游再萬　許戊己 |
| 第二小喇叭 | 鄭建堂　周燦霖 |
| 伸縮喇叭 | 簡清田　陳金木<br>葉必嵩　陳金生 |
| 法國號 | 張建財　韓大森<br>陳金福　蔡　義<br>黃朝銓 |
| 雙簧管 | 周炳昆　張仁智 |
| 英國管 | 林　通 |
| 低音喇叭 | 吳　本　周欽煌 |
| 定音鼓 | 陳再來 |
| 鼓 | 蕭光明 |
| 鋼琴 | 陳清銀 |

### 1946年9月3日台灣省行政長官公署交響樂團
### 慶祝勝利週年暨第五次定期音樂會

| 管絃樂團 | | 管樂團 | | 合唱團 | | | |
|---|---|---|---|---|---|---|---|
| 團長：蔡繼琨　隊長：王錫奇<br>指揮：馬思聰　幹事：王　奇<br>首席：鄭有忠 | | 軍樂隊隊長：周玉池<br>副隊長：張水塗 | | 隊長：呂泉生　幹事：林秋錦 | | | |
| 第一小提琴 | 鄭有忠　周玉池<br>林禮津　葉銘貴<br>黃錦昆　呂如松<br>詹照旺　陳曒初<br>周玉清　詹德睿<br>王　田　嚴東瀛<br>陳瑞安　張　灶<br>王　奇 | 小號 | 許金在　游再萬<br>許戊己　林　通<br>周燦霖　鄭建堂 | 黃月蓮　徐申申　賴玉寶　洪愛珠<br>李美錦　王亞拿　黃愛貞　吳蓮蓮<br>郭玉蘭　蔡寶盔　周若華　張翠玉<br>劉瞬英　柯翠水　徐兼金　陳素薰<br>呂玉英　林彩玉　陳彩珠　呂玉珍<br>鄭九惠　張文貞　張貴美　陳　勤<br>林淑媛　李瑟瑟　朱　寶　梁月雲<br>楊雲卿　鍾雲蒸　王少娥　廖瑞瑾<br>彭瓊枝　林華鄂　黃共秀　陳再傳<br>洪孝友　黃共安　陳德智　林晉齒<br>林進新　江聯標　黃稱奇　徐福輝<br>蔡金發　郭瑞福　吳四郎　李金財 | | | |
| | | 降E調豎笛 | 李炳玉　廖崑洽 | | | | |
| | | 降B調豎笛 | 林　生　陳台安<br>張　均　陳冀陞<br>劉炳心　張木榮 | | | | |
| 第二小提琴 | 簡金塗　王塗生<br>嚴東林　曾國彬<br>黃石頭　葉得財 | 雙簧管 | 張仁智　莊炳焜 | | | | |

| | | | |
|---|---|---|---|
| | 陳台安　許金在<br>劉炳心　郭孟詳<br>周炳耀　黃景鐘<br>黃清溪　高秋木<br>廖金塗 | 長笛 | 李正發 |
| | | 短笛 | 王考興 |
| | | 次中音薩克斯管 | 周松茂 |
| 中提琴 | 楊春火　楊清俊<br>嚴東波　黃鶴松<br>楊慶源　廖崑洽<br>廖金塗　劉炳榮<br>吳振文　沈朝宮<br>林禮涵 | 中音薩克斯管 | 蔡江泉 |
| | | 巴松管 | 黃庭鑑　楊我成 |
| | | 長號 | 林煥章　游再萬 |
| 大提琴 | 張水塗　葉再地<br>楊朝開　陳冀陞<br>張木榮　廖松淵<br>王連三 | 伸縮喇叭 | 簡清田　陳金木 |
| | | 中音管 | 黃錦昆　葉得財<br>王飛虎　張建財<br>楊朝開　韓大森<br>黃朝銓　陳金福 |
| 低音提琴 | 蔡江泉　陳世源<br>李炳玉　林培遠 | | |
| | | 大號 | 周欽煌　蔡　義 |
| 次中音薩克斯管 | 王飛虎 | 低音喇叭 | 吳　本 |
| 中音薩克斯管 | 許嘉川 | 大鼓 | 林禮津 |
| 巴松管 | 黃庭鑑　楊我成 | 小鼓 | 蕭光明 |
| 第一豎笛 | 林　生　張　均 | | |
| 第二豎笛 | 周松茂　彭水樹 | | |
| 長笛 | 李正發　王考興 | | |
| 第一小喇叭 | 游再萬　許戊己 | | |
| 第二小喇叭 | 鄭建堂　周燦霖 | | |
| 伸縮喇叭 | 簡清田　陳金木<br>葉必嵩　陳金生 | | |
| 法國號 | 張建財　韓大森<br>陳金福　蔡　義<br>黃朝銓 | | |

謝澤李　洪成德　霍秉義　吳　清
潘振亞　林　寬　謝文芳　高國松
陳永生　陳復生　陳臣欽　陳以烈
戴伯福　葉永進　莊錫斐　張德福
許遠東　張德發

| | | | | | |
|---|---|---|---|---|---|
| 雙簧管 | 周炳昆　張仁智 | | | | |
| 英國管 | 林　通 | | | | |
| 低音喇叭 | 吳　本　周欽煌 | | | | |
| 定音鼓 | 陳再來 | | | | |
| 鼓 | 蕭光明 | | | | |
| 鋼琴 | 陳清銀 | | | | |

## 蔡繼琨離台後演出紀錄（1950年以後）

| 節目名稱 | 日期 | 地點 | 演出者 | 指揮 | 節目內容 |
|---|---|---|---|---|---|
| 聖誕節節慶交響樂演奏會 | 1952年12月18日 | 遠東大學禮堂 | 獨唱：葉葆懿馬尼拉演奏管絃樂團 | 蔡繼琨 | 一、歌劇《塞維拉的理髮師》序曲<br>二、女高音獨唱：葉葆懿<br>三、a.斯拉夫進行曲　b.邀舞<br>四、女高音獨唱：葉葆懿<br>五、第五交響樂──＜命運＞ |
| 節慶交響樂演奏會 | 1953年3月27日 | 遠東大學禮堂 | 義大利男高音：Giuseppe Savio馬尼拉演奏管絃樂團女高音：Remedios Bosch Jimenez | 蔡繼琨 | 一、Un Ballo in Maschera<br>二、為藝術而生活<br>三、憶家山<br>四、Boses of Picardy<br>五、歌劇《波提契啞女》序曲<br>六、〈阿萊城姑娘〉第二組曲<br>七、〈皇帝〉圓舞曲<br>八、Filipino Compositions |
| 聖誕節節慶交響樂演奏會 | 1954年12月9日 | 遠東大學禮堂 | 鋼琴獨奏：Ernestina Crisologo - Jose女高音：葉葆懿馬尼拉演奏管絃樂團 | 蔡繼琨 | 一、〈嘉年華會〉序曲<br>二、女高音獨唱：葉葆懿<br>三、Piano Concerto No. 5（貝多芬曲）<br>四、女高音獨唱<br>五、第三交響樂──〈英雄〉（貝多芬曲） |
| 節慶交響樂演奏會 | 1956年9月21日 | 遠東大學禮堂 | 小提琴獨奏：Ramon Tapales Ramon Mendoza女高音： | 蔡繼琨 | 一、Double Concerto in D Minor<br>二、女高音獨唱：Remedios Bosch Jimenez<br>三、第六交響樂──〈田園〉<br>四、女高音獨唱：Remedios |

| | | | Remedios<br>Bosch Jimenez<br>U. P.交響樂團 | | Bosch Jimenez<br>五、歌劇《威廉泰爾》序曲 |
|---|---|---|---|---|---|
| 節慶交響樂<br>演奏會 | 1960年<br>3月15日 | 遠東大學<br>禮堂 | 女高音：葉葆懿<br>U. P.交響樂團 | 蔡繼琨 | 一、斯拉夫進行曲<br>二、新世界交響樂<br>三、〈詩人與農夫〉序曲<br>四、Invitation to the Spirit（招魂曲）<br>五、女高音獨唱：葉葆懿<br>六、Voices of Spring（春之聲） |
| 慶祝 Rizal<br>百週年慶節慶<br>義演會<br>（中華民國駐<br>菲律賓大使館<br>主辦） | 1961年<br>3月21、<br>24日 | 遠東大學<br>禮堂 | 小提琴獨奏：<br>Redentor<br>Romero<br>女高音：申學庸<br>馬尼拉演奏管絃<br>樂團 | 蔡繼琨 | 一、歌劇《魔彈射手》序曲<br>二、獨唱<br>三、a.莎達爾的巡禮<br>　　b.春歸何處　c.Pique Dame<br>四、e小調小提琴協奏曲（孟德爾<br>　　頌曲）<br>五、獨唱<br>六、Estudiantina Waltz |
| 慶祝馬尼拉<br>音樂管絃樂團<br>二十五週年<br>（一） | 1963年<br>12月2日 | Philamlife<br>禮堂 | 女高音：葉葆懿<br>馬尼拉演奏管絃<br>樂團 | 蔡繼琨 | 一、歌劇《波提契啞女》序曲<br>二、女高音獨唱：葉葆懿<br>三、匈牙利狂想曲第二號<br>四、女高音獨唱：葉葆懿<br>五、斯拉夫進行曲<br>六、第五交響樂──〈命運〉 |
| 慶祝馬尼拉<br>音樂管絃樂團<br>二十五週年<br>（二） | 1963年<br>12月9日 | 遠東大學<br>禮堂 | 女高音：葉葆懿<br>馬尼拉演奏管絃<br>樂團 | 蔡繼琨 | 一、歌劇《波提契啞女》序曲<br>二、女高音獨唱：葉葆懿<br>三、匈牙利狂想曲第二號<br>四、女高音獨唱：葉葆懿<br>五、斯拉夫進行曲<br>六、第五交響樂──〈命運〉 |
| 節慶交響樂<br>演奏會 | 1965年<br>2月10日 | Philamlife<br>禮堂 | 大提琴獨奏：<br>Mina Atienza<br>馬尼拉演奏管絃<br>樂團 | 蔡繼琨 | 一、Capriccio Italien（柴科夫斯<br>　　基曲）<br>二、Concerto in a Minor for<br>　　Violoncello（聖賞曲）<br>三、e小調第五交響曲（貝多芬曲） |
| U. P.醫學預科<br>協會主辦的<br>節慶音樂會 | 1965年<br>2月12日 | 大學電影院 | 大提琴獨奏：<br>Mina Atienza<br>馬尼拉演奏管絃<br>樂團 | 蔡繼琨 | 一、Capriccio Italien<br>二、Concerto in a Minor for<br>　　Violoncello<br>三、e小調第五交響曲 |
| 中華民國駐菲<br>大使主辦中菲 | 1965年<br>2月25日 | Philamlife<br>禮堂 | 小提琴獨奏：<br>Oscar Yatco | 蔡繼琨 | 一、斯拉夫進行曲<br>二、女高音獨唱：申學庸 |

| | | | | | |
|---|---|---|---|---|---|
| 文化交流音樂會 | 、3月1日 | | 鋼琴獨奏：藤田梓<br>女高音：申學庸<br>馬尼拉演奏管絃樂團 | | 三、小提琴獨奏：Oscar Yatco<br>四、鋼琴獨奏：藤田梓<br>五、女高音獨唱：申學庸<br>六、〈皇帝〉圓舞曲 |
| 菲中之夜<br>（菲中友好協會<br>主辦） | 1966年<br>5月21日 | Philamlife<br>Building | 指揮：蔡繼琨<br>馬尼拉演奏管絃樂團 | 蔡繼琨 | 一、〈詩人與農夫〉序曲<br>二、合唱與管絃樂團：<br>　　韓德爾《彌賽亞》選曲 |
| 節慶交響樂演奏<br>（菲中友好協會<br>主辦） | 1966年<br>12月21、<br>22日 | Rizal<br>電影院 | 演唱者：葉葆懿、<br>Don David、<br>Aurelio Estanislao<br>馬尼拉演奏管絃樂團 | 蔡繼琨 | 一、〈嘉年華會〉序曲<br>二、波蘭舞曲<br>三、匈牙利狂想曲第二號<br>四、Vocal Trio：葉葆懿、<br>　　Don David、Aurelio<br>　　Estanislao<br>五、Capriccio Italien<br>六、第九交響曲，第四樂章<br>　　──〈急速〉（貝多芬曲） |
| 「安可」音樂會<br>（U. P.衛生協會<br>主辦） | 1967年<br>2月28日 | Philamlife<br>禮堂 | 女高音：葉葆懿<br>男中音獨唱：<br>Aurelio Estanislao<br>鋼琴獨奏：<br>Regalado-Jose<br>馬尼拉演奏管絃樂團 | 蔡繼琨 | 一、〈輕騎兵〉序曲<br>二、女高音獨唱：葉葆懿<br>三、鋼琴協奏：Regalado Jose<br>四、蝙蝠<br>五、匈牙利狂想曲第二號<br>六、二重唱：葉葆懿、<br>　　Aurelio Estanislao<br>七、Orpheus in The Underworld<br>　　（天國地獄） |
| 歡迎菲華文藝廳<br>回國訪問團音樂<br>演奏會 | 1967年<br>11月18、<br>20日 | 台北市<br>中山堂、<br>國際學舍 | 台灣省政府教育廳<br>交響樂團 | 蔡繼琨 | 一、歌劇《波提契啞女》序曲<br>二、匈牙利狂想曲第二號<br>三、蝙蝠<br>四、斯拉夫進行曲（柴科夫斯基曲）<br>五、e小調第五交響曲（柴科夫斯基曲） |
| 節慶交響樂演奏<br>（菲中友好協會<br>主辦） | 1969年<br>5月14、<br>15日 | Philamlife<br>禮堂 | 女高音：孫少茹<br>馬尼拉演奏管絃樂團 | 蔡繼琨 | 一、〈奧伯隆〉序曲<br>二、女高音獨唱：孫少茹<br>三、韃靼舞曲<br>四、女高音獨唱：孫少茹<br>五、蝙蝠<br>六、女高音獨唱：孫少茹<br>七、Capriccio Italien<br>八、女高音獨唱：孫少茹 |

| 慶祝馬尼拉演奏管絃樂團三十週年 | 1969年10月7日 | Philamlife禮堂 | 馬尼拉演奏管絃樂團 | 蔡繼琨 | 一、〈嘉年華會〉序曲<br>二、In The Steppes of Central Asia<br>三、韃靼舞曲<br>四、莎達爾的巡禮<br>五、G大調第八號交響曲（德弗乍克曲） |
|---|---|---|---|---|---|
| 慶祝馬尼拉演奏管絃樂團三十二週年 | 1971年7月22日 | 文化中心 | 小提琴獨奏：Julian Israel Quirit 馬尼拉演奏管絃樂團 | 蔡繼琨 | 一、斯拉夫進行曲<br>二、睡美人芭蕾舞曲<br>三、D大調小提琴協奏曲<br>四、Overture "The Men of Prometheus"<br>五、第五交響樂──〈命運〉 |
| 慶祝建國六十年暨台北市立交響樂團第二十三次定期演奏會 | 1971年5月23日 | 台北市國際學舍 | 小提琴獨奏：伊藤浩史 台北市立交響樂團 | 蔡繼琨 | 一、〈奧伯隆〉序曲<br>二、e小調小提琴協奏曲/作品第六十四號（孟德爾頌曲）<br>三、邀舞<br>四、c小調第五交響樂〈命運〉 |
| 柴可夫斯基之夜 | 1972年2月25日 | 文化中心 | 馬尼拉演奏管絃樂團 | 蔡繼琨 | 一、Capriccio Italien<br>二、〈有仁奧尼金〉舞曲<br>三、斯拉夫進行曲<br>四、e小調第五交響曲 |
| 台灣省政府教育廳交響樂團慶祝三十週年團慶音樂演奏會 | 1975年12月12日 | 台中市中興堂 | 女高音：辛永秀 鋼琴：陳泰成 台灣省政府教育廳交響樂團 | 客席指揮：蔡繼琨 | 一、輕騎兵<br>二、第五號〈皇帝〉鋼琴協奏曲<br>三、女高音獨唱<br>四、歌劇《費加洛婚禮》序曲<br>五、歌劇《蝙蝠》序曲 |
| 節慶音樂會 | 1976年4月24日 | 文化中心 | 女高音：申學庸 CCP愛樂交響樂團 | 蔡繼琨 | 一、斯拉夫進行曲<br>二、女高音獨唱：申學庸<br>三、莎達爾的巡禮<br>四、女高音獨唱：申學庸<br>五、第七號交響曲 |
| 中國廣播公司主辦第六屆中國藝術歌曲之夜 | 1976年5月8、9日 | 台北市中山堂 | 向多芬、陳榮貴、呂麗莉、陸 蘋、歐秀雄、陳明律、張清郎、辛永秀…台北市立交響樂團協助演出 | 蔡繼琨 | 一、重唱<br>二、女高音獨唱：陳明律<br>三、男低音獨唱：張清郎<br>四、女高音獨唱：辛永秀……等 |

| | | | | | |
|---|---|---|---|---|---|
| 仲夏音樂會 | 1977年<br>4月18日 | CCP<br>電影廳 | 女高音：<br>Remedios<br>Bosch Jimenez<br>男中音：Aurelio<br>Estanislao<br>男低音：Francisco<br>Aseniero<br>CCP愛樂交響樂團 | 蔡繼琨 | 一、〈嘉年華會〉序曲<br>二、女高音獨唱：Remedios<br>　　Bosch Jimenez<br>三、春歸何處<br>四、女高音獨唱：Remedios<br>　　Bosch Jimenez<br>五、女高音獨唱：Remedios<br>　　Bosch Jimenez<br>六、潯江漁火<br>七、三重唱<br>八、新世界交響曲 |
| 台灣省教育廳<br>交響樂團音樂<br>演奏會 | 1977年<br>5月20、<br>22日 | 台中市<br>中興堂、<br>台北市國<br>父紀念館 | 小提琴：蘇正途<br>台灣省教育廳交響<br>樂團 | 蔡繼琨 | 一、斯拉夫進行曲<br>二、春歸何處<br>三、潯江漁火<br>四、D大調小提琴協奏曲第一樂章<br>五、第九號〈偉大〉交響曲（舒伯<br>　　特曲） |
| 輕古典音樂<br>演奏會 | 1978年<br>2月16日 | 台北市國<br>父紀念館 | 台北世紀交響樂團 | 蔡繼琨 | 一、〈輕騎兵〉序曲<br>二、莎達爾的巡禮<br>三、〈詩人與農夫〉序曲<br>四、春歸何處<br>五、波蘭舞曲<br>六、斯拉夫進行曲<br>七、〈嘉年華會〉序曲<br>八、〈阿萊城姑娘〉第二組曲<br>九、蝙蝠 |
| 交響樂之夜團<br>慶音樂會系列<br>──慶祝台灣<br>光復暨本團成<br>立五十週年團<br>慶 | 1995年<br>11月28、<br>30日 | 台北市國<br>家音樂廳<br>、台中市<br>中興堂 | 台灣省立交響樂團 | 陳澄雄<br>（客席指<br>揮：蔡<br>繼琨、<br>張大勝<br>、張己<br>任、陳<br>秋盛） | 一、歌劇《羅恩格林》第三幕<br>　　前奏曲（陳秋盛指揮）<br>二、時辰之舞（陳秋盛指揮）<br>三、斯拉夫進行曲（蔡繼琨指揮）<br>四、〈羅密歐與茱麗葉〉幻想序曲<br>　　（張己任指揮）<br>五、年節組曲（賴德和曲、陳澄雄<br>　　指揮）<br>六、歌劇《紐倫堡的名歌手》序曲<br>　　（張大勝指揮）<br>七、邀舞（陳秋盛指揮）<br>八、義大利隨想曲（蔡繼琨指揮） |

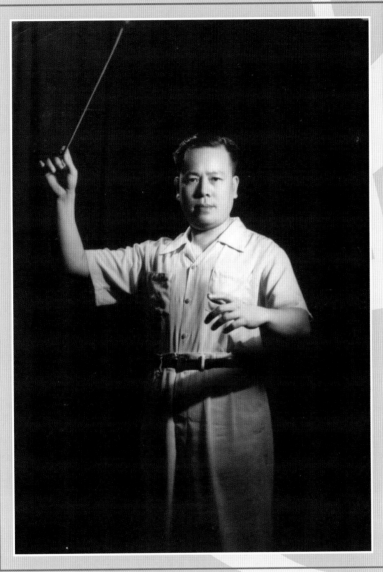

# 蔡繼琨著作選錄

## 福建音樂學院創辦始末

　　樂爲六藝之一，周禮著大司樂之官，考其起源，生民以來，已有之矣，陰庸作舞、黃帝作雲門，皆遠在未有文字之先，顧草昧之初，載籍闕如，遺音孰嗣，其名雖存，其詳蓋靡得而聞已，自爲遠代形書契遞作，唐虞揖讓，煥乎抬盛，舜作韶樂，禹作大夏，湯作韶濩，文王作象箾，武王作大武，春秋之時，季子聘魯觀周樂，夫子適齊聞韶，自衛反魯然後樂正，雅頌各得其所，干戈之際，古樂雖有崩壞，出有人焉，振其遺緒，秦政燔書滅學，幾乎息矣，漢興房中之樂，孝武立樂府之官，司馬相如等作郊祀十九章，庶正聲存焉，厥後代置官守勿墮，明堂清廟之章，君臣賡和之什，雅樂燕樂，流別實繁，而藉以瞻人，國之興衰，有裨治道，既已若此，八閩左海，禮樂之邦，媲於鄒魯，故朱蔡講學之地，音律之學，蓋有淵源。

　　昔年陳儀（公洽）先生主閩，適值對日抗戰軍興，海宇板蕩，爲激勵多士，爭赴艱危，維繫人心，團結國族，乃於一九三八年命繼琨籌辦福建音樂專科學校，暨音樂師資訓練班，擷西樂之菁英，協中華之律呂，以發揮音樂之精神力量，迨一九五〇年併入中央音樂學院華東分院（上海音樂學院前身），繼琨於一九八八年申請以社會力量辦學，蒙福建省政府之支持，雖條件不夠，仍破格准予先辦福建社會音樂學院，先後准設福州廈門兩分院，掛靠於福建師範大學，福建省藝術學校，廈門大學藝術教育學院，集美師範專科學校，泉州市教育學院，與師範大學音樂系合辦大專學歷函授教育，在泉州市辦南音班，榕廈兩附屬音樂學校出版《音樂比較研究》季刊，頒發獎學、獎教、獎創作、獎比賽之音樂獎金，附屬交響樂團正在籌辦中。

福建社會音樂學院

FUJIAN　SHEHUI　MUSIC　COLLEGE

福建省福州市倉山區
岭后路19号 邮码：350007
电话：542929　541915

19. LIN HOU ROAD
CHANGSHAN DISTRICT
FUZHOU 350007 FUJIAN
CHINA TEL.S 542929 541915

▲ 蔡繼琨蒼勁有力的書法手跡。

一九九一年復蒙福建省政府無償撥地，福州市政府蠲免配套費，海外關愛桑梓教育，重視精神文化之人士，捐獻基建暨辦學資金，院舍得以在福州市倉山區首山村之文教區興建，第一期工程已在加速進行中，轉瞬即將由虛體變實體，脫掛靠而獨立，業已申請更名爲福建音樂學院，目標爲創辦中國第一所音樂大學，惟有賴於國內外熱心人士之大力贊助，共襄盛舉，是所迫切翹望之至。

1993年7月，時年八十有四歲

▲ 蔡繼琨蒼勁有力的書法手跡。

# 省交第一任團長談創團經過

　　對日抗戰勝利，台灣光復，台灣省警備總司令部派我籌備交響樂團，乃於民國三十四年十二月一日，成立了「台灣省警備總司令部交響樂團」，任命我為團長兼指揮，臨時團址設於尚未復校日治時代的第三高女校舍，後遷至西本願寺。

　　交響樂團下設管絃樂、軍樂、合唱三隊，管絃樂隊由我兼隊長，周玉池為首席，軍樂隊王錫奇為隊長，周玉池為副隊長，曾指揮該兩隊演出者有馬思聰、王錫奇、王奇和保加利亞的尼哥羅夫。合唱隊隊長呂泉生，伴奏陳清銀，幹事林善德，曾指揮演出者，有馬思聰、林秋錦、葉葆懿、伍正謙和韓國人金學根、編輯組主任繆天瑞、與演奏組主任汪精輝、軍需郝震楚、副官孫治國等，職團員共壹百玖拾人，以本省人佔大多數。

　　成立甫半個月，即於三十四年十二月十五、十六日，在台北市公會堂，舉行第一次演奏會，之後曾舉行多項慶典節日的演奏，三十五年五月八日下午七時半，在台北市公會堂改名的中山堂，舉行本團第一次定期演奏會。

　　不到一年，台灣省警備總司令部交響樂團，改隸台灣省行政長官公署，更名為「台灣省行政長官公署交響樂團」，任命我為團長兼指揮，編制經費均不變，三十五年七月二十九日，即以「台灣省行政長官公署交響樂團」名義，舉行第三次的定期演奏會。三十六年四月，由繆天瑞主編，上海萬葉書店為全國總經售，樂團所發行的《樂學》雙月刊第一期出版，同年五月八日與九日，舉行第十次定期演奏會。

　　台灣省行政長官公署撤銷，成立台灣省政府，交響樂團為省政府所接收，

改名為「台灣省交響樂團」，編制經費均不變，委派我為團長兼指揮，三十六年七月四日與五日，以台灣省交響樂團名義舉行第十一次定期演奏會。

半年後台灣省政府取消交響樂團的編制，乃由我任理事長的台灣省藝術建設協會接辦，仍由我兼任團長與指揮，樂團名稱不改，省政府委託代組訓練管理台灣省政府軍樂隊，按月撥款予軍樂隊，其他經費，需自籌措，在此情況下，非撙節開支，裁減人員不可，包括軍樂隊，只留下職團員八十名，但卻增設了副團長，王錫奇、繆天瑞、汪精輝，都曾任副團長。三十七年元月一日與二日，為慶祝元旦合併舉行第十七次的定期演奏會。

三十七年二月十七日與十八日，第十八次的定期演奏會，亦是為台灣省藝術建設協會籌募基金，籌募的成績並不好，樂團的經常費用，除省政府的補助外，靠節目演奏的津貼，節目單廣告費，和門票收入，開支時感捉襟見肘。我離開時，由王錫奇代團長，離開前於三十八年四月六日與七日最後指揮貝多芬的田園交響曲，是第二十九次的定期演奏會。

交響樂團，除定期演奏外，每週在新公園舉行不售票的露天音樂會，也舉辦了唱片欣賞會，和各種培訓班，以呂泉生主持的合唱培訓，成績最好。

我離團後獲悉，樂團正處於風雨飄搖存亡關頭之時，幸得當時任教育廳副廳長的謝東閔先生關顧，挺身而出，救了樂團一命，把樂團收歸教育廳主辦，取名「台灣省教育廳交響樂團」，方得以延續到今，而隨年月而進步。我離開後，先後兩次，應邀回團客席指揮演出，覺得由於政府的支持重視，大眾的愛護鼓勵，主持者的賢明領導，暨全體職團員的不斷努力，必定隨時日而更輝煌燦爛，亟望有朝一日，躋身世界一流交響樂團，與之並駕齊驅，同奏博愛大同歡樂之曲。

# 歌詠大師

## 心目中的蔡繼琨先生

申學庸（前文建會主任委員）

文化的偉大除了它本身的璀璨之外，還在於文化人的焚膏繼晷、薪火傳承；縱然是烽煙遍地，長夜漫漫，依然代代相遞煥然不息，為國家建構心靈的豐碑，為人民富裕了精神生活，像當今跨越新舊世紀的樂壇耆碩蔡繼琨先生，就是一位令人由衷仰慕敬重的代表性人物。

從民初國人在現代化樂教發軔的時空軌跡來看，一九二〇年蕭友梅在華北創立「北大音樂研究會」，接著一九二七年在華中創辦「上海音樂院」，一九二九年黃自由滬江大學音樂系應聘轉任「上海音專」教職，造就許多人才，也掀起作曲譜歌的高潮。隨著抗戰軍興，國事日亟；吳伯超千里跋涉到了川桂大後方，創辦了「重慶音樂院」，也締造了抗戰歌樂的黃金歲月。而閩粵一方，東南山海一隅，亦是舉世聞名的僑鄉，便是蔡繼琨先生篳路藍縷，披荊斬棘，勇撐東南樂教一片天。他在一九四〇年外患最烈的逆境中，創辦了「福建省立音專」；抗戰勝利，又應邀渡過黑水溝來到光復之初百廢待舉的台灣，創立「台灣省立交響樂團」。今天，我們這位福壽雙全的樂教大老，仍然豪情萬丈，秉持一貫的武訓精神，匯聚僑胞力量與國家資源，創立了「福建音樂學院」，將五十年前毀於國共內戰早已熄滅的「福建音專」薪火，又重新點燃；也使得在中華文化的燦爛陽春之中，閩廈一帶樂教的花朵，顯得分外錦繡耀眼。

蔡先生儒雅開朗，集傳統書生與現代音樂家於一身。個人早年在台、在菲，無論參與演唱或文化交流活動及許多國際性樂教會議，多次與他因緣際會，有幸常常受教，獲益良多。

近年更蒙其盛情邀約赴閩，每次相聚，談笑風生，其長者慈藹與太白神

韻，令人永銘常念，夫人與子女更待我如家人，公誼私情，在在溫煦我心。此書之出版，是中國現代音樂家傳記與亞洲近代音樂史不可或缺的重要部分；因為蔡繼琨先生在音樂藝術與教育的事業上，非但功在國家僑鄉，日、韓、菲、新、馬等友邦受其嘉惠亦多。

原載：2001年4月11日，寫在《福建音專校史》出版之前

# 友情綿延七十春

繆天瑞（前台灣省交響樂團副團長）

　　第一次知道蔡先生的名字是在上個世紀三〇年代，記得一九三六年間，大約從某報紙上得知蔡先生的管絃樂曲《潯江漁火》在日本獲獎，我非常高興。當時我在江西主編《音樂教育》月刊，就設法找到蔡先生的通信處，寫信請他寫一篇得獎作品的寫作經過。不久就接到蔡先生寄來《我作潯江漁火的經過》一文，我馬上把它發表在《音樂教育》一九三六年第十二期上。蔡文介紹他創作《潯江漁火》，是根據就讀於集美小學時，學校瀕臨潯江，沿岸的漁民生活給他留下的深刻印象而作成。當時蔡先生正留學日本，該曲是應徵集「日本現代交響樂作品」而作的，由著名指揮家大木正夫指揮「新交響樂團」演出，云云。從此我就與蔡先生書信不斷，成了文字之交。

　　我們初次相見是在一九四一年，時光已過去了六十年，但當時的情景仍記憶猶新。四十年代初，我在重慶國民政府教育部音樂教育委員會任編輯，主編《樂風》月刊。蔡先生來重慶教育部辦理福建音樂專科學校（簡稱「福建音專」）從省立改國立的事。我們相逢之前，彼此都已有所瞭解，所以一見如故，非常親切愉快。他對我和張洪島談到福建音專改為國立後，有些事情好辦多了，但是師資十分缺乏，他希望我和張能去福建教書。經這番接觸，蔡先生及福建音專給我留下了良好的印象，我稍稍考慮，就決定去了。

　　那是一九四二年三月，我從重慶啓程赴閩，同路的還有兩個去福建音專學習的學生。我們一行三人，日行夜宿，當時交通不便，旅途勞頓。達到貴陽時，正是農曆正月初一，還正巧在貴陽聽了一場音樂會。我們在路上整整走了二十天，才到了福建永安，時已過午，個個累得筋疲力盡，都迫不及待地希望

盡快達到目的地，我就設法打電話告知蔡校長。蔡校長接到電話後，馬上派人用簡易轎子來接我。從永安到音專所在地吉山，山路崎嶇，天黑以後更是難行，兩個多小時才到達學校。轎子在校長室門前停下，蔡校長熱情地與我相見，寒暄了幾句，看我勞累的樣子，便在校長室內臨時搭床讓我睡下。我沈睡一宿，醒來天已大亮了。

次日，蔡校長安頓我在德國教授曼哲克夫婦（分別教大提琴和鋼琴）所住的那幢房子裡居住。在這裡，晚上有電燈，供電不足時就用煤油燈，比在重慶時的桐油燈要好多了。當時我還穿著一件灰布棉袍，福建天氣熱，蔡校長叫人給我做了一套灰布中山裝換上，顯得整齊合時多了。

到校後，蔡校長告訴我第一要事就是學校師資缺乏，從基礎課到專業課，都不敷需要，要我設法聘請。

當時正值抗戰時期，全國只有三所高等音樂院校，第一所是在重慶的國立音樂院，第二所是上海的音樂專科學校，第三所就是福建音專。重慶的音樂院師資較齊全，但設備物資也缺乏，而且地處西南，交通不便；上海當時是淪陷區，學習音樂的青年不願到那裡去。所以東南各省的青年，想學習音樂，都跑到福建音專來，這樣就把福建的地位大大的提高了。

福建音專的幾位外籍教授，除曼哲克夫婦外，還有教小提琴的尼哥羅夫，都是蔡校長自己跑到上海聘請來的。國內的專業教師，大都是蔡校長過去辦的訓練班培養出來的，數量不多。

我到校後，除了自己力所能及多開幾門課之外，就是到處發信，聘請老師。不久就請來了顧西林、顧宗朋（均教二胡）和劉天浪（教基本樂理）。後來有途經福建而被我們留住的章彥（教作曲）、薛奇逢（教聲樂）、徐志德（教小提琴）、李嘉祿（教鋼琴）等人。

記得在一次節日裡，全校師生舉行化妝晚會，蔡校長和我化裝成婆媳二人，上場時博得在座師生哄堂大笑。事後尼哥羅夫教授告訴我：蔡校長喜歡搞這種晚會，一年得搞幾次。我想這也是一種調劑生活的方式，我們長期處在偏僻的山區，音樂對我們已成為每天苦學的技能和學問，難免感到單調，總得有別種生活來調劑一下啊。

在這幾年裡，教師隊伍逐漸壯大，但遺憾的是蔡校長離開學校到重慶去了。我也於一九四五年八月離開福建音專，回到老家浙江瑞安。

在建國初年的一九五六年，我國舉行了第一屆全國音樂週，那是音樂界的一次空前的盛會。我們福建音專的校友，居然有四十多人被全國各地選為代表，這足以證明福建音專在我國音樂戰線上所起的重大作用和不可抹滅的歷史功績。

一九四六年十月，我接到蔡先生從台灣寫來的信，邀我去台工作。這時蔡先生已在台北組建了台灣交響樂團，他自任團長兼指揮，聘我擔任交響樂團編輯室主任。這是我與蔡先生的第二次合作。在工作中，我們配合得協調而愉快。每當樂團演出，我就在台北日報上撰文介紹演出的節目，指導音樂愛好者如何去欣賞音樂，並介紹蔡先生的指揮。同時樂團由我主編雙月刊《樂學》，介紹世界著名指揮家，並登載一些管絃樂小品（如《阿萊城姑娘》組曲）的解說等等。

可是到了一九四八年，由於時局急劇變化，樂團工作已十分困難，我也急於要離開台灣，蔡先生終於離團遠行，我們就此匆匆分別。當年蔡先生創辦的交響樂團，今天在陳澄雄團長的努力下，已經面貌一新，演出面向中小學生，使交響音樂得以廣泛普及，這是令人欣慰的事。一九九五年，交響樂團創建五十週年之際，曾邀請八十九高齡的蔡先生赴台再次指揮演出，並邀我前往參加

慶祝活動，我因身體欠佳，未能成行，以至失去了與蔡先生在台灣再次相聚的機會。

到了一九八七年，我從北京去福州金雞山療養院養病，正值福建音專在福州籌建校友會，我與蔡先生終於有幸相見了，屈指一算，我們闊別已有四十餘年。在校友聚會上，我們暢談幾十年前在吉山時的歡樂和苦惱，衷心感到福建音專的師生那種勤奮向上、和睦友好的精神，應當永遠流傳。

一九九四年，已屆耄耋之年的蔡先生，經多方奔走、籌措，又創建了福建音樂學院，他致力於我國音樂教育事業矢志不渝，我深深地欽佩他。

最後，我衷心祝願他健康長壽！

2001年2月15日

# 福建音專校友顏廷階懷念蔡繼琨校長之文

## 患難相遇，亦師亦友──記福建音專初建時的蔡繼琨校長

### 顏廷階

（一）

　　打開記憶的窗戶，許多往事會驀地浮現在眼前，彷彿發生在昨天一樣的清晰！儘管已過去半個多世紀了。因為這些印象銘刻在記憶裡太深、太深，歲月的流逝永遠不能把它沖淡！

　　我初識蔡繼琨教授，就是在一次驚心動魄，死裡逃生的大災難之後。這要從六十年前的一個聖誕之夜說起：

　　一九四一年秋，日寇在太平洋戰爭爆發後，立即佔領了上海各租界，我就讀的上海音專及上海美專音樂系已無法上課，僑匯也斷絕，同學們紛紛向內地大後方搬離。我與另外五位同學商定在十二月二十四日坐夜車離滬。人們習慣把聖誕節前夜稱作平安夜，上帝會保佑我們平安上路，誰知火車經過紹興站時，查票的日本憲兵發現我們在上海花錢弄來的「路條」（淪陷區通行證），與我們的學生證名姓不相符，便強行把我們押到杭州，交到日軍憲兵大隊處理。這一下無異是羔羊落入虎口，不容分辯就是一頓毒打，接著是徹夜審問盤查，我們堅持說是因僑匯斷了，經濟無著要設法回家才買了「路條」的。

　　第二天（十二月二十五日）清晨，我們六人連同其他被抓進來的共十餘人，都被蒙上黑布押到車站附近的刑場，一字排開。當時我才二十一歲，只覺得腦子一片空白，不知將要發生什麼，也不知害怕。突然一聲口令：砰！砰！砰！一陣亂槍聲之後……我似乎覺察到自己還是站在那裡，只聽得在我左身旁的女同學劉月英尖叫一聲嚇暈倒地，事後被押回來，才知道最前面有三名壯士

被他們槍殺了，我們只是押去「陪斬」的。因為問不出什麼值得他們懷疑的地方，只好在當天上午就把我們釋放了。而我們隨身所帶的值錢物品，諸如手錶、相機、派克鋼筆等等，統統被搜去。從凶神惡煞的日本憲兵槍下撿回一條性命就算是萬幸了，因此顧不上被拷打的傷痛和疲憊不堪的身子，仍按照原定的計劃，到杭州郊外錢塘江邊搭上一條木船，目的地是上游蘭溪、金華，那邊有收容、指導戰時流亡學生的機構。由於沿江常有日軍巡邏艇，為了避開他們，只能在江邊蘆葦、草叢中穿行，走走停停，經過蘭溪城，已成了秩序混亂的「三不管」地帶，就取道浙江支流港灣趕到了金華，還算順利找到了「第三戰區學生指導處」。他們根據重慶教育部的指令安排我們去福建音專報到，並協助聯繫空軍運汽油的便車免費帶我們去福建長汀。抗戰八年中連接浙、贛、閩三省的公路，是一條通往大後方的繁忙交通線，沿著武夷山脈盤旋曲折，險象環生，不時有翻車事故。司機們為了增加收入，常常超載，帶上幾個出錢搭車的逃難旅客，當時的行話叫「捎黃魚」。而一不留神，就會連車帶人翻落萬丈深澗。這種悲劇都應載入侵華戰爭賬上的。所幸我們搭乘軍車的車況良好，又快又安全。但是到達長汀時，正值遭敵機大轟炸，城裡一片漆黑，到處是殘垣碎瓦，甚至許多屍體還來不及運走。我們又凍又餓在一家破爛的小客棧熬過了一夜。

第二天，總算找到了一輛疏散難民的汽車，卻是以燒木炭為動力的。速度特慢外，爬坡過河時，還得下車來推。不過二百多公里的路程，開了一天才到當時福建的省會永安。

國立福建音專所在地下吉山距離永安城十多華里，是利用原福建省保安處所建的一批公房擴建的，與福建省教育廳所在地上吉山中間橫隔一條燕溪水，山坡毗連，綠蔭掩映，流水淙淙，曲徑通幽。我們從烽火戰亂的上海，跋山涉

水，吃盡苦頭來到這麼一個寧靜幽雅的學習環境，心裡的喜悅真是難以言表。但又擔心學校是否能接納我們，不免喜憂參半。

當我們惴惴不安地走進校長辦公室，初見久已聞名的蔡繼琨校長，竟是一位三十來歲的魁偉青年。當他熱情地向我們伸出手來表示歡迎時，我的忐忑不安的心終於平靜了，他如同和藹可親的長者接待家人一樣，向我們介紹了學校概況，並批准我們以借讀生的名義，不必考試，直接註冊入學。這是我平生第一個轉折點。正是由於在蔡校長一手籌建的音樂園地，接受許多國內外都堪稱一流的教授們的三年多專業培訓，才奠定了我一生從事音樂事業的堅實基礎。而我個人與蔡繼琨老師在以後半個多世紀中，無論他在國內、國外；在大陸、台灣，都一直保持著聯繫，成了既是恩師、亦是摯友。如今我們都已是耄耋老人了，回憶往事，心頭依然是熱呼呼的。

（二）

抗戰進入相持階段，物資已十分缺乏，福建音專師生的生活也陷入非常艱苦的境地。雖然學習很緊張，亦很愉快，但是常為吃飯傷腦筋。尤其是副食供應，不僅罕見葷腥，就是蔬菜也難天天吃到，只能儲存一些黃豆作為唯一的菜餚。大米由總務部門統一掌握定量分配，由廚房備好竹筒，領了米放入竹筒加水及一勺黃豆在飯上，統一蒸熟，各人端到琴房或宿舍去慢慢咀嚼。連筷子也用不著，沒有什麼菜好夾呀！

音專的師範生是公費的，但教育部發的經費常常不足，加上因通貨膨脹，物資飛漲，學生的伙食費用根本不夠，多數仰賴家庭匯款接濟。至於本科自費生，一旦原籍淪陷，郵路受阻，家庭匯款中斷，生活更陷入窘境。

內子杜瓊英是當時福建音專初創入學第一屆五年制本科生，來自浙江省衢

州，那裡建有當時全國最大的國際飛機場，日本在發動太平洋戰爭之前，爲了防止盟軍飛機利用衢州機場離日本本土最近的優勢，起飛轟炸東京，便在一九四一年春天，派出重兵從金華、蘭溪各據點，流竄衢州、龍游各縣，抓了大量勞工，把衢州機場挖了許多縱橫深溝，燒毀了機場的一切措施，進行了徹底破壞。到這年冬天日機偷襲珍珠港時，便無後顧之憂。

在衢州淪陷三個多月中，杜瓊英收不到家中任何消息，也失去了任何經濟來源，連吃竹筒飯的伙食費也交不出了，伙房裡已沒有杜瓊英的竹筒飯，大家便把竹筒領回宿舍，搶著把杜瓊英的飯碗撥滿了，在嘻嘻哈哈中輕鬆地把這窮困的日子給打發了！

可是，沒多久，伙委會又通知杜瓊英去領竹筒飯，原來蔡校長知道了，他認爲自己這個校長怎麼也不能夠讓家在淪陷區的學生餓飯去完成學業，便自己掏錢替杜瓊英代交了伙食費；一方面又讓教務安排她勤工儉學，刻蠟紙鋼板，外行人抄刻還易出錯。長期的勤工儉學也造就杜瓊英後來畢生從事音樂教學的敬業精神，以及勤儉節約的習慣。

一九四一年夏天，敵寇退出衢州，杜瓊英收到家人寄來的第一筆匯款，便高高興興爬上女生宿舍後的小山坡，輕輕叩開蔡校長宿舍，他目光炯炯望著這位瘦弱的女學生，以爲她又有什麼困難了，待知是來還墊交伙食費時，便問道：「您收到家裡多少錢？」杜瓊英如實作答後，蔡校長沉下臉來說：「您還了伙食費所剩無幾，以後怎麼辦？快拿回去！」

在生命的長河中，人們會經歷過各種各樣受人幫助或幫助別人的事，但能激起感情的浪花，眞正保存在記憶中的則不變。整整六十年過去了，如今杜瓊英對蔡繼琨校長這次沉著臉命令快把錢拿回去，那嚴肅而充滿關切的表情，卻難以忘懷！甚至影響了她一生，使她懂得作爲一個藝術教育家的責任感以及對

學生的憂心。古人云：「師道所存，恩澤永恆。」大概就是這個道理！

　　一九九四年春，八十二歲高齡的蔡繼琨老師，已是國際著名音樂前輩。在東南亞及美國樂壇，並獲得多種學位和嘉獎。就在這一年，他萌發要為家鄉福建省創辦一所音樂學院的想法，竟毅然賣掉在馬尼拉僑居多年的花園別墅作為辦學基金，又單槍匹馬到印尼、馬來西亞、新加坡、菲律賓、香港、美國等地，向各處僑領籌集贊助，並得到福建省當局的支持，在短短二年中修建了相當規模的校舍大樓，充實了各種教學設備。其決心之大、效率之高、精力之充沛，真令人難以想像是一位耄耋老人之所作所為，也深深感動我們這些老學生。我與內子杜瓊英為了表示幾十年來的師生情誼，表示對他這種畢生傾心於音樂教育事業的支持，我們在台北籌措了一批包括整套管絃樂、鋼琴、聲樂等音樂教材及五架鋼琴的教學設備，捐送福建音樂學院，也算是我們對恩師的一點微薄回饋；還特地請瓊英的胞弟，山東美術館書畫家杜牧野館長寫了長卷，文天祥的正氣歌贈送學院，祝賀音樂文化浩氣長存，並特別為蔡老師畫一幅飛鷹搏出長空，象徵蔡老師一往無前的敬業精神。蔡老師收到後十分高興，立即以他功力深厚的蠅頭小楷給畫家寫了回信，表示謝意。這亦是我們師生情誼中的一段佳話。

# 台灣省藝術建設協會

沈媖璋

台灣省藝術建設協會是光復後所成立的第一個藝術家團體，由蔡繼琨結合音樂、美術、戲劇、文學等藝文界人士而成立的。成立於民國三十六年十二月二十五日，以下為台灣省藝術建設協會成立宣言：

神聖偉大的中華民族伴隨著歷史性的巨大勝利的行進，又光榮地展開了建國階段之新一頁。國父孫中山先生說：「大凡一個國家所以能強盛的緣故，起初都是由於武力發展，繼之以種種文化的發揚，便能成功。」藝術建設，便是種種文化之一。

藝術是一種基本的學問修養，好的藝術，可以陶冶性情，振作精神，慰藉辛苦，和樂心志，它可以使我們生活暢調，情趣優美，無形中養成高尚人格，實現完美的人生，與社會純正的風俗，它不特關係個人德行的修養，且可推進社會國家的進化，所以有人說：「藝術是道德的、仁愛的、利他的，不懂藝術，就不能實現美的人生。」

中國藝術在歷史上走了漫長而艱苦的路，至今中國藝術還是站在先導和創始的地位。台灣經過了五十一年的淪沒，藝術在台灣遭遇到淒風慘雨的飄搖，受盡了無數的壓迫和摧殘祖國藝術的範疇，雖然一部份不免受日本隔絕的陰謀，和腐蝕的毒化，但大多數也證明著我們中華民族血統的強韌性，無論在異族統治下受盡了如何的刺激，終磨不了我們中華文化的本質。所以在台灣光復之後，我們台灣藝術又重建了新生，作新時代文化建設的先驅。

我們認為藝術建設的重要，尤其在這行憲戡亂的大時代中，我們要樹立藝術的現實性，促使世界人類建設和平的今日，以挽救由於政治社會的停滯給藝術也帶來頹廢衰萎的命運。我們要提取我們祖國光輝遺產的優質融合歐洲進步

的素質，加以調和或改進，以衝破任何阻礙的精神，群力創造了日漸生良的民族藝術的容和形式，把握了目前時代的任務，尤其這藝術重建的台灣，我們熱望本省藝術界同志的合作，互相研討，這民族藝術發展的必要。

因此，我們發起組織台灣藝術建設協會，我們的宗旨是：「聯繫本省藝術界同人，協進本省藝術建設事業。」我們的任務是：「凡有關本省藝術建設事業，均以主動或協助行動，作有計畫的推進，並注意本省藝術研究同人之聯誼工作。」我們在這裡握手，我們交換經驗，促使藝術界同人團結起來，向新中國的復興建國的康莊大道邁步前進。

以上是我們的宗旨和我們所將從事努力奮鬥的目標，我們並且堅信這些都是進行建國工作所必經的程序，和必備的條件，我們要從這道路上走向建國的新時代，團結起來吧！台灣藝術界同志們，讓我們緊緊地手攜著手，在我們現在正處在努力發揮的前夜。

原載：〈省藝術建設協會舉行成立典禮——大會宣言〉，《台灣新生報》，1947年12月25日。

# 懷念蔡繼琨校長

曹子固（福建音專第一期音訓學員）

泉州負笈走東洋，矢志潛修醉樂章。

指揮作曲新一格，潯江漁火名早揚。

音專創建瀕燕水，桃李勤栽成棟梁。

抗日高歌群奮起，國魂喚醒論興亡。

槍林彈雨尋常事，馳騁江南野戰場。

老驥尚懷酬壯志，鱣堂猶煥晚霞光。

胸襟博大堪風範，奉獻精神不可量。

六十滄桑思仰止，恩師形象永難忘。

原載：《福建音專校友通訊》，8期，福建音樂專科學校校友會編印，1994年8月，頁20。

▲ 本書作者徐麗紗與蔡繼琨在國立台灣交響樂團五十七週年團慶會場（2002年12月1日）。（顏廷階攝）

## 參 考 書 目

## Ⅰ.中文文獻

1. 上海音樂學院校友會編，〈蔡繼琨來滬指揮演出〉，《上音校友通訊》，7期，1988年。
2. 卞祖善，〈赤子之心——記指揮家蔡繼琨〉，《福建音專校友通訊》，9期，頁1-3。
3. 王雪辛，〈蔡校長蒞蓉記事〉，《福建音專校友通訊》，7期，1993年8月，頁22。
4. 王雲峰，〈電影‧唱片‧民間音樂〉，《台北文物》，4卷2期，1955年8月，頁79。
5. 中村洪介、胡應堅譯，〈日本早期的管絃樂隊〉，《音樂編輯參考》，第2輯，上海，上海音樂學院，1993年7月，頁54-59。
6. 申學庸，〈省立交響樂團成立五十年感想〉，《省交樂訊》，48期，1995年12月，頁9-10。
7. 田野，〈夏天最後之玫瑰——憶原「台灣交響樂團」〉，《台聲雜誌》，1期，北京，1987年，頁26-28。
8. 台灣省警備總司令部交響樂團編，〈台灣省警備總司令部交響樂團合唱隊資料照片〉，《音樂通訊》第一號：音樂節演奏特輯，台北，台灣省警備總司令部交響樂團，1946年。
9. 吉玲子，〈認識蔡繼琨〉，《福建藝術》，福建，福建藝術編輯部，1991年1月，頁48-49。
10. 吉玲子，〈讓音符流消——記中國第一所私立音樂學院院長蔡繼琨先生〉，《福建經濟報》，1999年7月8日。
11. 伍雍誼，《中國近現代學校音樂教育（1840～1949）》，上海，上海教育出版社，1999年6月。
12. 任君翔，〈蔡繼琨新年說夙願〉，《福建日報》潮聲特刊，1999年1月6日。
13. 任鏡波，〈重返集美村〉，《人民政協報》，廈門，1986年3月18日。
14. 宋瑾，〈一個當代音樂傳奇中的浪漫與艱辛〉，《人民音樂》，378期，1997年，頁23。
15. 沈嫄璋，〈浸沉在音響的海裡——聽交響樂團演唱第九交響樂〉，《台灣新生報》，1947年8月6日。
16. 李志傳，〈談台灣音樂的發展——樂界五十年的回憶〉，《台北文獻》，直字第19、20期合刊，1972年6月，頁1-13。
17. 李抱忱，〈抗戰期間從事音樂的回憶——回憶之三〉，《傳記文學》，9卷2期，頁17-22。
18. 李昭容，《鹿港丁家之研究》，鹿港，左羊出版社，2002年6月。
19. 李建忠，〈音樂家蔡繼琨〉，《老照片》季刊，第10輯，濟南，山東畫報出版社，1999年6月，頁38-47。
20. 李建忠，〈音樂家的老照片——訪蔡繼琨教授〉，《福建檔案》，110期，福州，福建檔案編輯部，2000年2月，頁50-52。
21. 呂泉生，〈合唱在台灣（三）〉，《今日生活》，158期，1979年11月，頁26-27。
22. 佚名，〈音樂在呼喚－記本次交響樂團演奏會〉，《台灣新生報》，1947年5月13日。
23. 佚名，〈蔡繼琨〉，《福建音專校友通訊》，6期，1992年，頁19-22。
24. 林惺嶽，〈台灣美術運動史〉，《雄獅美術》，176期，1985年10月，頁103-117。
25. 邱詩珊，〈台灣省交響樂團與台灣文化協進會在戰後初期（1945～1949）音樂之角色〉，國立台灣大學音樂學研究所碩士論文，2001年6月。
26. 邱詩珊，〈戰後初期（1945～1949）報紙中的音樂史料——以台灣省交響樂團音樂會資訊為例〉，中華民國民族音樂學會2001年青年學者學術研討會，2001年12月23日發表，未出版。
27. 施懿琳、楊翠，《彰化縣文學發展史（上）、（下）》，彰化，彰化縣立文化中心，1997年5月。
28. 省交編輯室，〈二十世紀音樂回顧－中國音樂概述〉，《省交樂訊》，85期，1999年1月，頁6-9。

29. 俞玉滋、張援，《中國近現代學校音樂教育文選（1840～1949）》，上海，上海教育出版社，2000年5月。

30. 高延清，〈拳拳赤子心，悠悠故地情——記著名音樂家蔡繼琨教授吉山之行〉，《永安報》，1998年2月16日。

31. 高燕生、劉連捷主編，〈繆天瑞先生簡明年表〉，《繆天瑞音樂生涯》，河北，河北教育出版社，2000年。

32. 高潔，〈音樂界一代巨匠——記蔡繼琨教授〉，《福建音專校友通訊》，12期，1998年3月，頁1-2。

33. 夏明，〈福建音專校友會首屆代表大會籌備工作匯報〉，《福建音專校友通訊》，2期，1990年3月，頁14。

34. 孫繼南，《中國近現代（1840～1989）音樂教育史紀年》，濟南，山東友誼出版社，2000年4月。

35. 許常惠，〈我與省交響樂團〉，《省交卅週年團慶特刊》，1975年12月1日，頁53。

36. 曹子固，〈懷念蔡繼琨校長〉，《福建音專校友通訊》，8期，1994年8月，頁20。

37. 陳美玲，《鄭有忠的音樂世界》，屏東，屏東縣立文化中心，1997年6月。

38. 陳炳煌，〈我是中國人——記著名音樂家蔡繼琨教授〉，《人民音樂》月刊，1989年6月，頁8-9。

39. 陳炳煌，〈蔡校長一心為音樂教育的精神永遠是我們學習的榜樣〉，《福建音專校友通訊》，6期，1992年，頁21。

40. 陳學婭，〈歲老根彌壯，陽驕葉更蔭——記蔡繼琨創辦福建音樂學院〉，《音樂愛好者》雙月刊，82期，上海，上海音樂出版社，1995年5月，頁2-3。

41. 莊永章，〈生命因音樂而存在——記福建音樂學院院長蔡繼琨校友〉，《雙十校友》，10期，2001年12月，頁95-98。

42. 游素凰，〈台灣光復初期音樂發展探索〉，《復興劇藝學刊》，18期，1996年10月，頁95-106。

43. 惠綿，〈母校點滴回憶〉，《福建音專校友通訊》，6期，1992年，頁48-49。

44. 黃舟雄，〈音樂藝術迷人·生命之樹長青·蔡繼琨「百齡開一」交響音樂會巡演成功〉，《福建僑報》，福建，1799期，2000年。

45. 雷石榆，〈交響樂，音響之最偉大的描寫——台灣交響樂團第六次演奏有感〉，《中華日報》，1946年10月26日。

46. 楊炳維，〈「永安精神」仍然在激勵著我們〉，《福建音專校友通訊》，3期，頁14-15。

47. 楊碧海，〈發揚「永安精神」，為音樂事業再作貢獻——在福建音專校友會第三次會員代表大會的工作報告〉，《福建音專校友通訊》，13期，2000年，頁5。

48. 福建省立音樂專科學校，《福建音樂專科學校創立週年紀念刊》，永安，福建省立音樂專科學校編行，1941年。

49. 福建省藝術研究所，《國立福建音專校史資料集》，福州，福建省藝術研究所，1988年4月。

50. 福建音樂專科學校校友會編，《國立福建音樂專科學校校史》，福建，福建音樂專科學校校友會，1999年8月。

51. 鄧漢錦，〈回顧卅年〉，《台灣省政府教育廳交響樂團卅週年團慶特刊》，台中，台灣省政府教育廳交響樂團，1975年。

52. 蔡蓓，〈藝苑奇葩開不敗——訪音樂教育家、福建音樂學院院長蔡繼琨〉，《開放與傳播》，81期，福州市，開放與傳播雜誌社，1998年12月，頁21。

53. 蔡繼琨，〈漫談音樂指揮〉，《北京音樂報》，1987年7月30日，2版。

54. 蔡繼琨，〈音樂在教育青年上的任務〉，未出版。

55. 蔡繼琨，〈音樂的因子〉，未出版。

56. 蔡繼琨，〈泛論國樂〉，未出版。

57. 蔡繼琨，〈音樂對世界大同的教育〉，未出版。

58. 蔡繼琨，〈亞洲作曲家往何處去？〉，「亞洲作曲家聯盟第四屆大會」演講稿，1976年11月30日。

59. 蔡繼琨，〈朱踐耳的交響音樂〉，《音樂愛好者》雙月刊，101期，上海音樂出版社，1998年6月。

60. 蔡繼琨，〈關於亞歷山大車爾普尼您〉，《音樂教育》月刊，5卷4期，江西：南昌，音樂教育雜誌社，1936年4月，頁21-24。

61. 蔡繼琨，〈音樂的欣賞教育〉，《福建音專校友通訊》，2卷1、2期，1941年4月、8月。

62. 蔡繼琨，〈音樂教育與精神生活〉，《台灣新生報》星期專論，1947年8月31日。

63. 蔡繼琨，〈台灣光復以來音樂事業之回顧與前瞻〉，《台灣新生報》，1948年1月1日。

64. 蔡繼琨，〈故鄉抒懷〉，《福建畫報》月刊，88期，1988年3月，頁30-31。

65. 蔡繼琨，〈省交五十年回憶〉，《省交樂訊》，48期，1995年12月，頁7-8。

66. 蔡繼琨，〈福建音專校友會首屆代表大會開幕詞〉，《福建音專校友通訊》，2期，1990年3月，頁13。

67. 蔡繼琨，〈福建音專校友會第二屆會員代表大會特輯—蔡繼琨校長在開幕式上的講話〉，《福建音專校友通訊》，9期，1995年7月，頁89。

68. 劉含懷，〈指揮家的赤子情——蔡繼琨教授印象散記〉，《生活創造月刊》，福州市，生活創造雜誌社，1993年2月，頁34-37。

69. 劉敏光，〈台灣音樂運動概略〉，《台北文物》，4卷2期，1955年8月，頁1-7。

70. 歐陽美倫，〈齊爾品（1899～1977）的一生及其作品〉，《音樂與音響》月刊，119期，1963年5月，頁40-44、55。

71. 薛月順，《台灣省政府檔案史料彙編——台灣省行政長官公署時期》，新店，國史館，1996年。

72. 薛宗明，〈台灣第一本音樂期刊——《樂學》述讀（上）〉，《省交樂訊》，64期，1997年4月，頁9-13。

73. 薛宗明，〈台灣第一本音樂期刊——《樂學》述讀（下）〉，《省交樂訊》，65期，1997年5月，頁7-10。

74. 薛宗明，〈早期台灣管絃樂隊的發軔（上）〉，《省交樂訊》，70期，1997年10月，頁15-19。

75. 薛宗明，〈早期台灣管絃樂隊的發軔（下）〉，《省交樂訊》，71期，1997年10月，頁11-15。

76. 薛宗明，《台灣音樂史綱》，高雄市國樂團，2000年12月。

77. 黛雁，〈介紹省交響樂團〉，《台灣新生報》，1947年7月4日。

## II. 報紙刊物

1. 《台灣民報》，台北，台灣民報社，1945年10月10日-1947年2月。

2. 《台灣新生報》，台北，長官公署宣傳委員會，1945年10月25日-1949年12月31日。

## III. 日文資料

1. 秋山龍英，《日本の洋樂百年史》，東京，第一法規出版株式會社，1966年。

2. 上原一馬，《日本音樂教育文化史》，東京，音樂之友社，1988年。

附
錄

國家圖書館出版品預行編目資料

蔡繼琨：藝德雙馨 / 徐麗紗撰文. -- 初版.
-- 宜蘭縣五結鄉：傳藝中心，2002[民91]
面； 公分. --（台灣音樂館. 資深音樂家叢書）
ISBN 957-01-3096-2（平裝）
1.蔡繼琨 – 傳記 2.音樂家 – 台灣 – 傳記

910.9886                                    91023728

台灣音樂館 資深音樂家叢書

# 蔡繼琨——藝德雙馨

指導：行政院文化建設委員會
著作權人：國立傳統藝術中心
發行人：柯基良
　　　地址：宜蘭縣五結鄉濱海路新水段301號
　　　電話：（03）960-5230．（02）3343-2251
　　　網址：www.ncfta.gov.tw
　　　傳眞：（02）3343-2259
顧問：申學庸、金慶雲、馬水龍、莊展信
計畫主持人：林馨琴
主編：趙琴
撰文：徐麗紗
執行編輯：心岱、郭玢玢、子瑜
美術設計：小雨工作室
美術編輯：朱宜、潘淑真
出版：時報文化出版企業股份有限公司
　　　臺北市108和平西路三段240號4 F
　　　發行專線：（02）2306-6842
　　　讀者免費服務專線：0800-231-705
　　　郵撥：0103854~0時報出版公司
　　　信箱：臺北郵政七九～九九信箱
　　　時報悅讀網：http:// www.readingtimes.com.tw
　　　電子郵件信箱：ctliving@readingtimes.com.tw
製版：瑞豐實業股份有限公司
印刷：詠豐彩色印刷股份有限公司
初版一刷：二○○二年十二月二十日
定價：600元

◎本書圖片除註明來源者外，皆由蔡繼琨提供。